UN ESSAI
D'ITINÉRAIRE D'ART
EN ITALIE

*Droits de traduction et de reproduction réservés
pour tous les pays,
y compris la Suède et la Norvège.*

TYPOGRAPHIE FIRMIN-DIDOT ET Cie. — MESNIL (EURE).

MARCEL NIKÉ

UN ESSAI
D'ITINÉRAIRE D'ART
EN ITALIE

LES ARCHITECTES, LES SCULPTEURS
LES PEINTRES

LIBRAIRIE DE PARIS
FIRMIN-DIDOT ET Cⁱᵉ, IMPRIMEURS-ÉDITEURS
56, RUE JACOB, PARIS

UN "ESSAI" D'ITINÉRAIRE

D'ART EN ITALIE

PRÉFACE

Ainsi que la vieillesse se souvient de la jeunesse et célèbre les fêtes du souvenir, de même l'humanité se laisse aller à considérer l'art comme un souvenir fier et ému des joies de sa jeunesse. Peut-être que jamais auparavant l'art n'a été compris et goûté avec tant de profondeur et d'âme qu'au temps actuel, jamais sans doute on n'a savouré ce nectar doré avec semblable volupté. L'art, ce merveilleux art italien, magnifique legs du passé, est comme cet étonnant étranger dont la force

et la beauté faisaient le bonheur des temps anciens; des honneurs lui sont dus que nous n'accordons pas aisément à nos semblables. Ce qu'il y a de meilleur en nous vient peut-être de ce sentiment d'époques antérieures, que nous ne pouvons maintenant atteindre directement; le soleil est déjà couché, mais il éclaire et enflamme le ciel de notre vie, quoique déjà nous ne le voyions plus[*].

Cependant, quelles que soient la diversité et l'étendue de ce champ admirable, il semble que tout y ait été moissonné, sans que rien y reste à glaner d'original ou de nouveau. Après les belles critiques de Taine, les pages éblouissantes de Théophile Gautier et, pour ne citer que des contemporains, après les travaux érudits d'Eugène Muntz et de Charles Blanc, il paraîtrait téméraire de prétendre à des découvertes en une matière si savamment exploitée par les maîtres de la critique. D'autre part, la traduction due à M. Gérard du " *Cicerone* " de Jacob

[*] *Nietzsche.*

Burckhardt à mis a la portée de tous le plus merveilleux et le plus savant guide d'art qui ait jamais existé. L'*Essai d'Itinéraire d'Art en Italie* ne peut donc prétendre à aucune ambition démesurée, il a été écrit dans la seule intention de combler, pour ceux qui descendent en Italie, épris d'art et d'idéal, une regrettable lacune. En effet, celui qui veut s'initier à l'art italien se trouve, à ses débuts, comme submergé, comme noyé dans un océan de chefs-d'œuvre si différents de conception, de styles et d'époques que la multiplicité des sensations et des émotions, par-

Quand on touche au domaine artistique de l'Italie, il semble que le sujet soit inépuisable, et que lorsque tout est dit, tout soit encore à dire.

Si cet " Essai " est accueilli avec indulgence, on se propose de le faire suivre d'un ouvrage analogue consacré à l'art antique et à l'art byzantin en Italie, ces deux admirables thèmes sur lesquels s'improviseront toutes les variations futures, et d'y ajouter enfin un dernier " Essai ", sorte de guide dans le dédale des merveilleux arts accessoires, ivoires, bois, bronze, fer, gemmes, gravure et livres.

Note de l'Auteur.

fois contradictoires, qui l'assaillent le laissent incapable de discernement. S'il aborde le pays par Venise, saisi et charmé par les grands coloristes et les parfaits techniciens de son école, les primitifs de Sienne et ceux de l'Ombrie le déroutent et lui paraissent d'art secondaire. Si, au contraire, il descend par Milan, la subtilité de l'école du Vinci le dispose mal à goûter le style simple et sévère du Giotto. Aussi l'auteur a-t-il tenté de reconstituer les différents milieux où le génie d'un peuple a évolué pendant près de trois siècles et dont les influences opposées ont exercé une action décisive sur les progrès de son art.

On croit avoir apporté à ce travail toute l'impartialité dont l'esprit est capable quand il s'adresse à des chefs-d'œuvre qui mettent plus ou moins en cause l'éthisme personnel et les suggestions de la sensibilité. L'impartialité absolue n'existe ni pour l'histoire, ni pour la critique et on ne saurait le regretter, puisque, en perdant la passion, elles

perdraient leur caractère d'humanité. Il ne semble pas qu'il soit plus aisé au critique de s'abstraire de sentiments humains qu'il ne l'est à l'historien, incapable, lorsqu'il juge les événements et remonte à leurs causes, d'abdiquer son propre idéal de justice et de vérité.

On a touché avec un pieux respect aux grandes âmes et aux grandes pensées qui ont animé l'Italie du XIII^e au XVI^e siècle, mais sans pour cela renoncer au droit de manifester ses préférences personnelles; et si, à travers ces pages, l'enthousiasme a fait quelquefois défaut, on s'en est rapporté à chacun pour y suppléer dans la mesure de ses propres inclinations.

INTRODUCTION

L'Italie, du XIII° au XVI° siècle, est pour le penseur et pour le philosophe le plus merveilleux sujet d'étude, la plus féconde *matière* à penser qu'il soit donné de rencontrer. Nulle part ailleurs les faits ne se succèdent, dans leur course précipitée, avec une intensité aussi poignante; nulle part ailleurs ne se retrouve l'exemple d'un peuple qui, à travers des luttes terribles, continue sans interruption son développement et ne cesse de semer des idées fécondes pour l'avenir de l'humanité.

La langue se forme et vibre dans les immortels Canzone de Dante, les philosophes découvrent la Grèce, Pic de la Mirandole et Galilée révèlent les origines du monde et l'art, accompagnant toutes ces manifestations de la pensée, couvre

le sol des splendides monuments que le génie des sculpteurs et des peintres trouvera à décorer. Époque et spectacle uniques d'un peuple qui exprima par des formes toutes les conceptions intellectuelles et dont l'équivalence ne se rencontra qu'aux jours dorés de la Grèce.

La peinture, dans ses essais et son développement, a été l'expression la plus complète de la Renaissance et on ne saurait juger sans elle cette période de près de trois siècles qui amena la rénovation des idées et du goût et exerça une influence décisive sur le monde civilisé. Si la sculpture tenait le premier rang en Grèce, la nouvelle orbitation, l'élargissement de la pensée moderne nécessitaient impérieusement une formule différente qui répondît à ce desideratum. La peinture seule remplissait ces conditions et c'est à ce titre qu'elle prit la place de l'art qui avait réalisé l'idéal du monde antique.

Quels sont donc les traits qui la différencient tellement de la sculpture, que l'une devienne la caractéristique des sentiments modernes, tandis que l'autre reste celle des sentiments païens ? Les qualités appréciées par les Grecs étaient avant tout humaines et s'incarnaient aisément

dans un type de perfection physique, ils n'en prêtaient pas d'autres à leurs dieux qu'ils animaient de la même vie que la leur, soumise aux mêmes passions, aux mêmes fatalités.

Lorsque leur fantaisie religieuse érigeait ces qualités en attributs divins, une humanité harmonisée dans la force, le calme et la sérénité suffisait à un art où la beauté parfaite résidait dans l'équilibre absolu, dont s'accommodaient tous les besoins de leur théogonie. Tout autre était la mission dévolue aux arts pour répondre aux vœux de l'esprit moderne. Ils devaient devenir les interprètes des idées introduites par le christianisme et trouver une formule pour réaliser des émotions inconnues aux anciens.

Le christianisme, à l'opposé du paganisme, crée l'homme spirituel au détriment de l'autre ; le corps et son activité matérielle ne peuvent donc plus occuper qu'un rang secondaire et subordonné dans un système où la vie de la chair, destinée à souffrir et à disparaître, est séparée de celle de l'âme tendant à un but immatériel et divin. C'est le règne d'une déité intangible, affranchie de tout besoin, d'une forme transcendante ; les plus admirables vertus chré-

tiennes n'ayant aucune analogie avec la beauté des formes ou la force physique. Un faune ou un héros grec devait être gracieux ou robuste; mais nulle connexion ne s'imposera entre la plastique et le martyre d'un saint. Bien au contraire, la vive fantaisie du xiv° siècle s'attachera à démontrer dans la douleur physique le triomphe de l'être moral sur la matière; formule d'art rendant inapplicable celle qui exigeait la pondération des sentiments. Le Christ est spécialement adoré dans son suprême acte d'amour, sa Passion et son agonie qui sont la négation de la tranquillité, l'excès de la sensibilité, la victoire de la volonté sur la souffrance librement acceptée; idées inconnues aux Praxitèle et aux Phidias qui eussent été incapables de les envisager comme le souverain but de l'effort artistique.

Pour accomplir cette nouvelle tâche, l'art allait, par des suggestions nombreuses, agir sur la sensibilité et, grâce à ses ressources multiples, devenir un puissant auxiliaire de la Religion. Il prêtait à l'idée religieuse des pensées plus vagues et plus indéterminées que la simple forme reléguée au second plan avec la sculp-

ture qui, au lieu de former des héros et des dieux, descendait au rang d'art décoratif. Cependant la création du monument funèbre allait ouvrir aux sculpteurs une voie magnifique où devaient se rencontrer les conditions requises pour leur art. En effet, pour la foi chrétienne, c'est dans la mort que se résout le problème de la vie, la lutte de l'âme et du corps, de la matière et de l'esprit, et le corps figuré sur sa bière, sous l'égide des anges et des saints tutélaires, pouvait alors porter le caractère de grandeur et de sérénité de l'éternel repos. Dans cet ordre d'idées la sculpture s'éleva à une hauteur et à une dignité incomparables, inconnues à l'art antique et qui firent de l'art chrétien le véritable poète de la mort.

Au moyen âge, l'architecture suffisait largement à exprimer les aspirations et les besoins d'infini, de là son incontestable supériorité d'alors. En effet, dans un édifice grec ou chrétien tout, à l'origine, signifiait quelque chose par rapport à un ordre de choses supérieur et cette tendance à une symbolique inépuisable restait autour de l'édifice, pareille à un voile enchanté.

Pourtant, avec d'autres idées, l'architecture

devenait insuffisante et ces besoins nouveaux nécessitaient une formule différente, à laquelle la peinture allait répondre parfaitement. En effet, elle remplissait tous les désirs et, par la multiplicité de ses émotions, s'étendait jusqu'aux mystères de la foi qu'elle humanisait et dramatisait presque. Aussi, quand le xv⁰ siècle mettait en contact et en heurt directs le christianisme et le paganisme, fidèle à sa tradition, l'art était préparé à résoudre ce problème complexe et s'appropriait où il la trouvait la forme de son idéal; esthétisme moderne de la beauté empruntée au double champ des légendes chrétiennes et des mythes helléniques et appliqué également par l'artiste, qu'il eût à représenter le Calvaire ou le mariage de Bacchus.

Le second but auquel allait viser la peinture était de se rapprocher de la nature par le naturalisme et le réalisme dont le premier sujet d'étude, le corps humain, devait être une source d'émotions artistiques aussi féconde que d'autres purement mystiques. A cette science fondamentale de l'anatomie se joignaient, au même moment, celles de la perspective, de la vie

végétale et animale, traitées avec une patiente et fidèle imitation ; aussi, quand la Renaissance survenait alors, trouvait-elle les esprits préparés à l'accueillir, à l'apprécier et, en pleine possession de leurs facultés, à les employer avec une égale perfection dans le domaine du mythe, de la fantaisie païenne et dans celui des sujets sacrés. C'est la première manifestation du libre arbitre moderne et, en cela, l'on peut justement admettre que la peinture a rouvert l'ère de la culture intellectuelle. Quand Luca Signorelli plaçait des figures nues comme fond d'un tableau où il peignait une madone, il émancipait toute une école en affirmant ainsi la liberté absolue de l'artiste dans le domaine de l'art. Mais, si l'on considère la décadence religieuse survenue vers ce temps, on constate que l'Église avait raison de voir avec effroi se développer le culte de la plastique et de s'y opposer énergiquement. L'esprit de l'Église, tout de componction et de pénitence, est l'antinomie de celui de luxure et de volupté. Tout ce qui divinise la chair éloigne forcément l'âme des graves méditations et des contemplations spirituelles et la détourne du but dont la pensée doit l'ab-

sorber tout entière ; aussi l'Église restait-elle fidèle à sa tradition et à son principe, quand elle se montrait résolument hostile à l'esprit d'un Corrège ou d'un Titien, assurément propre à entraîner le siècle dans une voie différente.

Déifier la beauté par l'art, c'est se mettre en contradiction absolue avec la maxime du moyen âge : « *Vivre est mourir et mourir est gagner* », aussi fut-ce en premier lieu contre cet esprit du siècle, « esprit de concupiscence et de débauche », que tonnèrent les réformateurs. C'est contre lui qu'un Savonarole lança un si terrible anathème, qu'un Botticelli ou un Fra Bartolommeo préférait renoncer, en pleine gloire, à ses pinceaux et à son art plutôt que de risquer son salut éternel.

L'art ayant coordonné dans une synthèse de beauté les deux grandes traditions intellectuelles, la classique et l'ecclésiastique, la peinture n'avait plus qu'à y ajouter la marque du temps : le réalisme et enfin le maniérisme, pour achever son rôle dans l'évolution de l'époque.

L'humanité, toujours portée en avant par le souffle de l'esprit, ne peut s'arrêter sous peine de déchéance. La grande œuvre de la Renais-

sance accomplie, la peinture se limite au tableau de genre, au portrait, au paysage et aux animaux. Après avoir ouvert le champ à l'esprit moderne, elle n'est plus à la hauteur des idées psychologiques et abstraites qui le constituent et ne peut plus être un centre de son activité intellectuelle. Le mythe a trop complètement fait place au positivisme et la métaphore a été trop définitivement discréditée par la science pour que les conditions essentielles de l'art n'en aient pas subi une modification radicale.

Plus nous approfondissons nos idées sur Dieu et sur le monde, plus elles se refusent à l'interprétation artistique. Aucun procédé ne permet plus de les traduire sous une forme sensible, l'artiste n'a plus à remplir le rôle de précurseur et d'initiateur, il suit la marche de l'humanité dans la voie du progrès, mais il ne saurait plus lui éclairer la route.

I

L'ARCHITECTURE

L'ARCHITECTURE

De tous les arts l'architecture est toujours le premier à émerger de la barbarie au service de l'idée religieuse et de la vie civile ; aussi l'Italie se trouvait-elle, dès la veille de la Renaissance, pourvue des monuments que celle-ci aurait à décorer. Au milieu du XIIIᵉ siècle, elle se couvrait déjà de splendides édifices et son architecture la plus remarquable date de cette époque. Ses guerres civiles, ses luttes contre l'empereur et contre le pape développèrent l'architecture militaire et obligèrent les citoyens, non seulement à se fortifier contre l'ennemi du dehors, toujours agressif et turbulent, mais encore à se défendre contre l'ennemi intérieur, à une époque où les discordes

intestines divisaient les cités en deux camps hostiles et tranchés. Cependant l'indépendance des villes amenait entre elles une rivalité où l'art trouvait un puissant moteur de progrès par une diversité de styles incomparable, les artistes ayant réussi à conformer leurs créations aux nécessités des latitudes et des climats et aux divers caractères de leurs clients.

Ces besoins faisaient prévaloir le gothique dans le nord de l'Italie, à Venise le style qui s'adaptait à une oligarchie fastueuse, à Florence la richesse puissante et massive du toscan qui s'imposait chez ses voisins, et à Gênes enfin les palais somptueux qui convenaient à une république possédant l'empire du négoce. Il en était de même pour les petites villes dont l'individualité ne s'accusait pas moins, quoique subordonnée aux besoins de défense et de sécurité. C'est chez elles que se retrouvent davantage les caractères architecturaux qui marquent si fortement les cités italiennes au XIIe et au XIIIe siècle.

Par une rare faculté d'assimilation, les diverses parties du pays subissaient des influences extérieures différentes. Venise devait à

Byzance l'inspiration de son style. Les Arabes et les Normands laissaient en Sicile d'ineffaçables traces. Naples et Messine révèlent la domination de la maison d'Anjou et l'empreinte des Espagnols s'y retrouve. De tout cela résulta un mélange de roman, de byzantin, de sarrasin, de lombard et de gothique qui, grâce au génie malléable de la race, produisit des chefs-d'œuvre de rare et subtile invention où les monuments gagnèrent en individualité et en richesse, ce qu'ils perdaient en uniformité et en puissance.

A travers cette diversité trois styles ressortent avant le classicisme : Le Lombard, le Toscan et le Gothique. Chronologiquement, les deux premiers florissaient au même temps, arrêtés dans leur essor par l'influence du gothique; mais l'ordre adopté a peu d'importance dans l'historique d'un art qui s'appropriait surtout à des besoins locaux et où le seul trait persistant, au milieu de toutes les fluctuations, fut la tendance à se rapprocher des formes romaines qui, à la Renaissance, déterminaient le goût de toute la nation.

L'art gothique occupe une place secondaire

en Italie où il ne s'acclimata qu'imparfaitement, l'esprit de la race n'ayant jamais pu s'abstraire de la donnée antique où la sublimité dépend, sans réserve, de la sévérité des lignes, de la justesse rigoureuse des proportions, et un style, qui est la négation de ces qualités, allait à l'encontre de tout ce qui constituait le génie latin, incapable d'en saisir le sens véritable. En effet, dans le gothique, les lignes doivent, autant que possible, s'annihiler, les murs s'évider en fenêtres, les arcades et les colonnes se multiplier dans un but déterminé de complexité et d'ordre architectonique. Tout l'effort tend à l'élévation, non à la puissance stationnaire, toutes les lignes s'élancent vers le ciel, comme l'âme même du moyen âge. Les Italiens furent lents à accepter ces principes et encore ne s'y rallièrent-ils qu'incomplètement, continuant à isoler les campaniles et privant ainsi les cathédrales gothiques de leur plus bel ornement, le clocher. Des raisons de climat et de soleil les amenaient aussi à réduire et à rétrécir les fenêtres, ce qui amoindrissait l'effet général et abâtardissait le style de l'édifice; par contre, le détail devenait magnifique et rachetait les

défauts de l'ensemble, les façades étaient des châsses indépendantes splendidement sculptées, et l'artiste mettait au service de la décoration une richesse d'idées sans égale, grâce à laquelle les défauts mêmes aboutissaient à un progrès, en donnant essor aux arts accessoires. Si la poésie du gothique et sa portée symbolique échappent à l'âme italienne, peut-être cette impuissance doit-elle être attribuée à un tempérament artistique et religieux incapable du mysticisme puissant, spécial aux races du Nord. L'un répond au besoin d'unité nationale, au sein de sociétés hiérarchiquement organisées et maintenues dans les liens d'une étroite solidarité. L'autre, création d'hommes alternativement appelés à l'obéissance et au commandement, est un reflet de politiques diverses, de personnalités indépendantes, de libertés civiles ou de despotisme absolu. L'exemple le plus frappant peut-être, en est le « Dôme d'Orvieto » d'un pauvre caractère, où il y a absence complète de sens architectural, mais où le détail, avec les bas-reliefs de Pisano et les fresques de Signorelli, est une incomparable merveille.

Le même genre de critique est applicable au

dôme de Milan, strictement parlant, déplorable combinaison de différents styles d'une extrême surcharge, mais où le choix des matériaux et l'ensemble des détails laissent pourtant une impression de grandeur et de beauté. Il importe donc, pour l'étude du gothique en Italie, d'abandonner toute comparaison avec ce qu'est cet art ailleurs et il convient de n'y chercher que des impressions isolées et pittoresques, plutôt qu'un ensemble architectonique et imposant.

Le siècle suivant voit naître l'architecture civile, les hôtels, palais et édifices publics, dont les villes italiennes tirent leur physionomie unique au monde et parmi lesquels les palais de Florence et de Sienne réalisent le type de la façon la plus heureuse, tandis qu'ils forment la transition entre le moyen âge et la Renaissance.

Des trois périodes que l'on peut distinguer dans la Renaissance, la première (1420 à 1500) est l'âge d'expérimentation et d'invention luxuriante. La deuxième embrasse les quarante premières années du XVIe siècle et amène la perfection, les plus beaux monuments du pays

ayant été produits pendant ce court laps de temps. Enfin la troisième, d'une durée à peu près égale, conduit au règne du Maniérisme appelé « Barocco ».

Dans la première période, on reste surpris de la surabondance de créations qui s'épanouissent sous toutes les formes de la fantaisie ; le classique même, encore imparfaitement compris, y introduit un style hybride dont l'effet est imprévu et toujours charmant ; un terme mixte entre le paganisme et le christianisme, d'une grâce et d'une délicatesse exquises.

Florence reste toujours à part dans cette période où, en avance sur le reste de l'Italie, elle voit le classique se greffer directement sur le gothique et parfois le compléter, comme à « Sainte-Marie des Fleurs » où l'œuvre de Giotto et d'Arnolfo se couronne vingt ans plus tard de la coupole de Brunellesco et où s'achève, dès 1425, « Saint-Laurent », type classique remarquable de sobriété et de correction.

Les trois ordres empruntés à l'art antique deviennent la base de la décoration monumentale. C'est l'âge des somptueux palais ; c'est, après le règne de Brunellesco, celui d'Alberti,

de Michelozzo, de Sangallo et de Michel-Ange, le triomphe du style luxueux dans un pays pacifié et amolli sous le gouvernement de princes despotes et magnifiques, dont l'avènement est précurseur de la décadence des idées et des mœurs.

Un des principaux caractères de cette première période est, sans contredit, l'application à l'architecture de l'art du décorateur. Les travaux du sculpteur dans les chaires, tombes, fonts, fontaines, tabernacles et bas-relief ont été innombrables. Ceux du fondeur, avec les portes admirables, candélabres, embossements pour les bannières et les portraits ne le sont pas moins. Les mosaïstes sur bois, les mosaïstes sur pierre couvrent le sol et les parois des cathédrales de « Graffiti » qui sont d'admirables tableaux; les merveilleuses grilles forgées par de maîtres ouvriers sont autant de chefs-d'œuvre dans un art délicat et charmant. Une place à part doit être réservée aux « Della Robbia » qui unirent une poésie sans rivale à l'art le plus consommé et obtinrent, avec leurs terres cuites en relief, une ornementation jusqu'alors inconnue. Enfin, apparaissent les maîtres de la fres-

que auxquels l'architecture devra une décoration unique qui couvrira tout ce qui aurait été sans intérêt pour l'œil, de pages magnifiques, langue admirable pour le cœur et l'esprit.

ARCHITECTES

Pendant la première moitié du XIII° siècle, un seul souverain régnait sur presque toute l'Italie : c'était Frédéric II, intelligence supérieure, qui eut le rare mérite de penser au bonheur et au bien-être matériel de ses sujets plus que ne le fit aucun de ses contemporains et de ses successeurs. Ses luttes avec les papes et les princes superstitieux et fanatiques qui n'avaient pour mobile que l'égoïsme, engagèrent l'empereur à bâtir des monuments destinés à la défense plutôt qu'aux besoins de la vie civile ou du luxe.

L'architecture ogivale ne paraît pas avoir été sympathique à Frédéric que son goût portait

vers le roman, et encore mieux, vers le romain et l'antique.

Nicolas de Pise, Barthelemi, Nicolas Masuccio, Thomas di Stefani, employés par Frédéric, cherchèrent une restauration de l'art, une rénovation du goût en quittant les types et les traditions sacerdotales.

La première œuvre où NICOLAS DE PISE ait révélé ses aptitudes d'architecte, est l'église Sainte-Trinité à Florence où est déjà employé le pilier carré romain. Son activité s'exerça dès alors dans tous les grands édifices qui datent du commencement du XIIIe siècle, comme le baptistère et la cathédrale de Pise où il travailla certainement; mais, en dehors des Frari à Venise qu'il construisait en 1240, il est difficile de lui assigner avec certitude des œuvres déterminées. On est beaucoup plus fixé en ce qui concerne la sphère d'activité de son fils, JEAN DE PISE, qui travailla au dôme de Sienne et auquel est presque entièrement due la façade. Cependant, quoique le dôme de Prato lui revienne également, son chef-d'œuvre reste le Campo Santo de Pise exécuté de 1278 à 1283, et un des types les plus parfaits du gothique italien.

Un élève de Nicolas, ARNOLFO DI CAMBIO, (1240-1311), est justement célèbre. Sainte-Marie Majeure et surtout Santa Croce, à Florence, sont de très remarquables spécimens de son style sévère et froid dans le détail, mais d'une ordonnance magistrale. Il édifia le palais vieux en 1298. Le plan de Sainte-Marie des Fleurs lui appartient également et il la commença en 1296.

Son successeur dans cette œuvre grandiose fut GIOTTO auquel reviennent le plan et la construction de l'admirable campanile du dôme, continué après sa mort par ANDRÉ PISANO et achevé par FRANÇOIS TALENTI.

Après ces maîtres excellents, le premier nom célèbre dans l'histoire de l'architecture italienne est celui d'ORCAGNA, dont le champ d'activité fut multiple. En 1355, il entreprenait l'adaptation en église d'Or San Michele de Florence commencée en 1337 probablement par Taddeo Gaddi et primitivement destinée à servir de grenier pour le blé. Orcagna, après avoir achevé ce travail, édifiait intérieurement le merveilleux tabernacle achevé en 1359 et le triomphe du gothique italien. A ces travaux succédaient la

charmante loggia del Bigallo, la belle, riche et sévère façade de la confrérie de la Miséricorde, à Arezzo, l'achèvement du dôme de Lucques et enfin, l'œuvre de beauté supérieure et de noblesse grave, la loggia de' Lanzi.

La transition du style gothique à celui de la Renaissance est surtout fournie par les monuments civils.

Le palais public de Crémone (1245), la superbe construction du Palais des Juges Consulaires (1292), sont encore de caractère franchement gothique.

Le beau palais public (Broletto), à Côme, celui de Bergame sont des édifices analogues de style et d'époque.

Bologne possède un certain nombre de monuments remarquables de la fin du XIIIe siècle. En premier lieu il faut citer la loggia des Marchands (la Mercanzia) de 1294, d'une année antérieure à la loggia de' Lanzi et du même caractère; le palais Pepoli, le type intéressant de l'habitation seigneuriale au XIVe siècle, tandis que le palais du Gouvernement reste celui de l'architecture militaire de l'époque.

Les deux palais du Peuple (della Ragione),

à Ferrare et à Padoue, de 1326 et de 1420, sont de belles et curieuses constructions en briques, genre de matériaux très apprécié alors.

Tout Sienne est rempli d'édifices gothiques, palais privés et publics, monuments de toute sorte du xive siècle auxquels elle doit son caractère unique en Italie et dont ne se retrouve un équivalent qu'à Nüremberg et à Bruges. Le parti pris de mélanger la brique à la pierre fut adopté de bonne heure à Sienne et le palais public (1289-1305), le Palais Tolomei (1205), le palais Saracini et le palais Buonsignori sont de charmants modèles du genre.

Une interprétation libre de la loggia de' Lanzi est donnée par le Casino des Nobles (1417), mais où Sienne est tout à fait supérieure, c'est dans ses fontaines, la fontaine Branda de 1200, la fontaine Nuova et surtout la fontaine Gaja, la belle œuvre de Jacopo della Quercia.

Enfin Milan possède un bel édifice de briques, véritable anomalie, vu la date postérieure de sa construction, le grand hôpital commencé par Filarete, en 1456, et que Bramante termina dans le style gothique.

La source de l'architecture moderne et de tous

les arts accessoires destinés à la rendre plus compréhensible et plus agréable a été la Renaissance. Le mot de Renaissance a, pour l'architecture, l'importance capitale d'un retour à l'antiquité, c'est-à-dire à la pureté et à la simplicité qui la caractérisent.

Le premier des grands maîtres de cette époque fut PHILIPPE BRUNELLESCO de Florence (1377-1446). La coupole de Sainte-Marie des Fleurs qu'il entreprit est certainement le travail technique le plus difficile et le plus important qui eût encore été exécuté. Dès 1417, il préparait ses plans, mais il n'en commençait l'exécution qu'en 1425, pour ne l'achever qu'en 1436. En même temps Brunellesco entreprenait les travaux considérables de l'église Saint-Laurent et il en terminait la sacristie quand sa mort survint en 1428.

Des édifices civils remarquables sont en outre dus à Brunellesco. En 1420, il construisait le Palais Pitti auquel succédaient le Palais Quaratesi et, sur les ordres de Côme, il élevait la Badia de Fiesole où son goût du classique se subordonnait au sens du pittoresque. La belle chapelle Pazzi, à l'église Santa Croce, et la

charmante construction des Enfants Trouvés sont des œuvres de tout premier ordre de cette belle intelligence à la fois méthodique et sagace. Appelé enfin à Milan, il y édifiait l'Hôpital Majeur et ce bijou qui se nomme la sacristie de Saint-Satire.

Son continuateur, MICHELOZZO (1391-1472), sans dons personnels, suivit avec conscience et habileté les traces de son illustre devancier. On lui doit le palais Riccardi à Florence et la cour trop surchargée du Palais Vieux, à l'exception de la décoration stucale des piliers ajoutée en 1565.

Legrand architecte florentin, LEONE BATTISTA ALBERTI (1405-1472), ouvre la seconde époque de la première Renaissance. Quoique Florentin, il vécut presque constamment à Rome et, exception faite du palais Rucellai de Florence, son style est purement romain. Son influence s'exerça autant par son art que par ses écrits, il fut le premier théoricien encyclopédique de l'Italie et le premier posa le principe, qu'il était au-dessous de la dignité de l'architecte d'exécuter lui-même ses plans; aussi faisait-il travailler, sous ses ordres, de jeunes architectes qu'il formait.

Il donna les plans multiples du palais Rucellai à Florence, de l'église Saint-François de Rimini, de Saint-Sébastien de Mantoue (1459) et il commença ceux de Saint-Pierre de Rome.

L'architecture spéciale des palais toscans trouva ses principaux interprètes avec Benedetto da Majano (1442-1497) qui édifiait le palais Strozzi et les frères Julio et Antonio da Sangallo. De Julio (1445-1516) est la belle église d'ordre ionique, Sainte-Madeleine des Pazzi, la délicieuse sacristie de San Spirito, l'église de Prato et enfin, à Florence, les palais Gondi et Antinori, ainsi que la belle villa de Poggio à Cajano.

Antonio da Sangallo (1455-1534) vécut déjà en plein xvie siècle et subit l'influence de Bramante, prépondérante à cette époque où Rome centralisait tous les grands artistes.

Sous le pape Eugène III, Filarete fondait les portes de bronze de Saint-Pierre, Alberti et Rosselino exerçaient leur activité sous Nicolas V et Pie II ; Pietrasanta, sous Innocent VIII, édifiait le Belvédère dans les jardins du Vatican et jetait les importantes fondations de l'église Saint-Augustin (1479-1483), de Sainte-Marie du

Peuple (1477-1480) et de Saint-Pierre de Montorio. Jean de Dolci construisait en 1473 la chapelle Sixtine et pourvoyait plusieurs églises de façades, comme Saint-Pierre in Vincoli et les Saints-Apôtres.

Le premier rang en architecture appartient, sans contestation possible, à Donato, dit le *Bramante*, né en 1444, deux ans avant la mort de Brunellesco. De 1472 à 1499, il séjourna à Milan où il était retenu par divers travaux comme ingénieur militaire, architecte et peintre même. Il y entra en rapports étroits avec le Vinci et avec Fra Giocando, le premier architecte de l'époque après lui. En 1500, il se fixait à Rome qu'il ne quittait plus jusqu'à sa mort (1514). Ses travaux romains furent innombrables; ils commencèrent par l'édification du palais de la Chancellerie sur les plans laissés par Brunellesco auxquels il ajoutait l'église attenante de Saint-Laurent. Dès 1499, il construisait dans la cour du couvent de Saint-Pierre Montorio, le remarquable petit temple circulaire qui indiquait l'emplacement de la crucifixion de saint Pierre. Puis en 1509, c'était le nouveau chœur de Sainte-Marie du Peuple.

Toutefois le grand travail, échu à Bramante pour sa plus grande gloire, fut le palais du Vatican qui lui doit son aspect actuel.

Depuis Nicolas V, des plans avaient été dressés pour cette œuvre considérable, mais, avant Bramante, aucun n'avait été particulièrement adopté. Il dut malheureusement laisser ses plans inachevés à des successeurs trop peu respectueux de la belle conception qu'il avait adoptée.

Pendant qu'il s'occupait du Vatican, il jetait les plans magnifiques de la basilique de Saint-Pierre, la tâche la plus gigantesque qui ait jamais été dévolue à un architecte. Il en commença l'édification, en 1506, sur les anciennes fondations, mais l'œuvre ne fut achevée qu'en 1585, par des successeurs indignes du génie de Bramante et de Michel-Ange, et assez mal inspirés pour remplacer la croix grecque du plan primitif avec la coupole à la croisée, par la croix latine actuelle qui rétrécit la vue générale de Saint-Pierre.

Après la mort de Bramante, RAPHAËL, son élève, et ANTOINE DA SANGALLO conduisirent ses plans et s'employèrent surtout à des travaux de

consolidation jusqu'au jour où Michel-Ange, vieillard, prit l'œuvre en main et apporta des modifications regrettables à l'idée de son prédécesseur. Son travail personnel fut la coupole plus haute et plus large que celle projetée par Bramante, très belle chose en soi, mais hors de mesure ainsi placée; malgré ces graves écarts au plan de Bramante, au fond Michel-Ange lui resta fidèle. Le changement complet d'ordonnance devait être dû à Charles Maderna, nommé depuis 1605, par Paul V, architecte de Saint-Pierre. S'il réduisit à l'impossible l'idée générale, après sa mort, l'œuvre de Bramante fut définitivement gâtée par Bernin (1629-1667). Ce que Bernin fit de mieux fut la fameuse colonnade de la place Saint-Pierre qu'il construisit dans un âge déjà avancé.

Raphaël, comme architecte, nous donne la Farnésine, la chapelle Chigi à Sainte-Marie du Peuple (1512), puis la Villa Madame. Son style n'a pas de grande personnalité et il s'en tient aux bases posées par Bramante.

Jules Romain (1499-1546) continue les grandes traditions architecturales et garde un classicisme aussi sévère que pur.

Sa grande période d'activité fut à Mantoue, où il reconstruisait le palais ducal et la fameuse maison de campagne, le palais du Té. L'intérieur du dôme de Mantoue lui revient également, ainsi que l'église de Saint-Benoît.

Après Bramante, le premier architecte célèbre fut Baldassare Peruzzi (1481-1536). Il enrichit Sienne de somptueux monuments : la Villa Saraceni, la porte Arco alle due Porte, le couvent de l'Observance, l'église Saint-Sébastien, celle du Carmel, la façade de Sainte-Marthe, le plan de l'église Saint-Joseph lui sont dus; il alla ensuite à Rome et à Bologne et laissa partout de nombreuses traces de son passage.

Deux architectes fameux furent Sanmicheli (1484-1559), à Vérone et Palladio (1518-1580), à Vicence. Ces deux maîtres excellents marquent dans l'histoire de l'architecture. Aucun architecte, depuis Bramante, ne fut aussi justement célèbre qu'Andrea Palladio. Chez aucun maître, l'amour de l'antiquité ne fut plus vivant, plus passionné. Vicence lui doit la foule de monuments et de palais qui lui donnent son caractère exceptionnel. Il a un style d'une

beauté surprenante où l'amour, la passion de l'antiquité sont subordonnés, avec un art consommé, aux nécessités du climat et à un besoin plus développé de confort. Il est le dernier des grands architectes du xvi° siècle en qui se soit conservé ce secret : l'art de la proportion et de l'originalité.

Après Palladio, s'ouvre l'ère du style baroque, marque d'une complète décadence du goût, prédécesseur immédiat du rococo, petit art des BERNIN (1599-1680), des BORROMINI (1599-1667) ou des VANVITELLI (1700-1773). Il est assuré que, pendant les deux siècles témoins de ces transformations, il y a de notables différences dans le mode d'interprétation de chaque artiste; mais, dans ce rapide aperçu, il paraît inutile de s'attarder à des questions de détail, la ligne générale restant à peu près analogue.

De même que Venise eut ses sculpteurs et ses peintres, elle eut également ses architectes influencés par le génie original de la commerçante reine des lagunes. Chaque monument à Venise est une conquête pénible sur le sol

mouvant qui doit le supporter; c'est par un travail de patience inouï que le Vénitien conquiert ce sol, où il assoira ses chefs-d'œuvre de grâce aérienne et voluptueuse.

L'incomparable merveille de Venise, la basilique de Saint-Marc, telle qu'elle existe, fut commencée en 976, l'ancienne église ayant été totalement détruite par un incendie. Les transepts et les parvis furent une adjonction du XIIe siècle au plan du XIe. Les architectes ayant collaboré à Saint-Marc restent inconnus, comme la plupart des grands maîtres ès-œuvre de cette époque qui, sans inquiétude de la postérité, travaillaient pour l'idéal de leur foi. Des travaux bien postérieurs, allant jusqu'au XVIe siècle, furent exécutés à Saint-Marc, mais, fait unique dans cet ordre, pour un monument où ont collaboré plus de cinq siècles, le respect de l'homogénéité fut absolu, et, grâce à lui, est atteint ce rare effet d'ensemble, si saisissant dans la Basilique.

Divers édifices datent de la même époque : l'église de Torcello, le dôme de Murano du XIIe siècle, la Fondacha dei Turchi de la fin du XIe, le Palais Farsetti, actuellement la Munici-

palité, et, mieux encore, le palais Lorédan, de l'an 1000.

Enfin une grande partie des palais postérieurs fut exécutée au moment de la quatrième croisade, vers l'an 1200, apogée de puissance et de gloire pour Venise.

Complétant l'aspect unique de la **place Saint-Marc**, s'élève sur la piazzetta, côte à côte avec la Basilique, le palais Ducal, admirable construction purement gothique, exécutée par JEAN BUON et ses fils BARTOLOME et PANTALEON, de 1404 à 1463. Ce merveilleux monument n'est qu'une amplification des palais vénitiens antérieurs, comme il devient le point de départ des édifices postérieurs dont le style fleurit à Venise dans la première moitié du xv° siècle.

Il est nécessaire de se dégager de toute tradition architecturale pour juger le palais Ducal, construction saisissante surtout par sa délicate et outrancière fantaisie. Jamais on n'a poussé plus loin le mépris de toutes les lois de l'architecture, jamais plus merveilleux résultat ne fut obtenu à l'encontre de toutes les données admises! L'édifice, loin de reposer pour l'œil sur des bases de stabilité, est entièrement en

portiques et en galeries ajourées, d'une aérienne légèreté, sur lesquels porte toute la masse de la construction bigarrée de sa mosaïque de briques.

Le style de la Renaissance, à Venise, se greffa presque directement et sans transition sur le gothique. Les églises de SS. Jean et Paul, et de Sainte-Marie des Frari, portent le caractère de cette transformation; c'est l'époque, c'est l'ère des grands architectes vénitiens, des Lombardi, des Sansovino, des Vittoria, des Scamozzi avec les nouvelles procuraties (1552-1616), de tous ces maîtres enfin auxquels Venise doit ses embellissements successifs et cette foule de beaux et somptueux palais de la Renaissance qui l'enrichissent et en font ce lieu unique et sans rival.

II

LA SCULPTURE

LA SCULPTURE

Dans la progression des Beaux-Arts, la sculpture suit toujours l'architecture, dont elle paraît même d'abord une dépendance.

L'Italie du moyen âge trouva son Phidias dans un homme de génie né à Pise aux premières années du xiii° siècle.

Nicolas de Pise occupe une place considérable dans l'histoire de l'art où son souffle créateur réalisa des conceptions alors à l'état embryonnaire. De lui à Michel-Ange règne le grand courant poétique subordonné aux lois du réalisme dont surgissent tous les génies. L'esthétisme de la Renaissance date de lui; il en fut le promoteur, le père véritable; il en saisit l'idée primordiale avec la prescience du

génie, et devina l'avenir ouvert à l'art par l'étude de la réalité unie à celle de l'antiquité, fait considérable et unique à cette époque.

L'architecte était depuis longtemps fameux avant qu'apparût en lui le sculpteur. Ce n'est guère qu'en 1223 que Nicolas se révéla par la Déposition de Croix de Saint-Martin à Lucques, où, par la noblesse du mouvement et par la justesse des proportions, il ouvrait une ère nouvelle à la sculpture et lui rendait une splendeur éteinte depuis les grands âges helléniques.

A la même époque, les artistes du nord couvraient bien leurs cathédrales de figures hiératiques auxquelles leur foi communiquait une singulière grandeur, mais le chef d'école, celui qui devait introduire dans l'art l'esprit conscient, était encore à découvrir.

Ce qu'il y a d'extraordinaire chez Nicolas de Pise, c'est sa clairvoyance à concevoir les besoins nouveaux de l'humanité. Ses œuvres y sont subordonnées et mettent le double courant classique et païen dont elles tirent leur rare originalité, au service d'une foi religieuse profonde. La chaire de Pise montre dans un

de ses bas-reliefs la Vierge sous les traits
d'une Junon, ou avec l'attitude royale d'une
Artémis, tandis que, dans celui de la Circonci-
sion, le grand prêtre semble être le vieux Dio-
nysios appuyé sur Ampelos et que la figure de
la Fortitude reproduit les traits d'Hercule et
procède de cette même inspiration qui, plus
tard, amenait Filarète à mettre Ganymède et
la légende de Léda sur les portes de Saint-
Pierre de Rome. L'antiquité était inconnue
au XIIIe siècle; et les modèles que Nicolas
de Pise eut sous les yeux se réduisaient à
quelques sarcophages chrétiens de la déca-
dence, à quelques vases antiques, placés dans
le Campo Santo de Pise, insuffisance de do-
cuments qui condamnait à un archaïsme inévi-
table cette première fusion des formes mytho-
logiques et des traditions du moyen âge.

Après Nicolas, les sculpteurs semblent avoir
perdu le sens de son enseignement et une
période d'obscurité relative s'établit jusqu'à
l'époque où les artistes réaliseront largement
les principes posés par lui.

Son fils, JEAN DE PISE, respecta sans doute
la tradition paternelle, mais subit surtout l'in-

fluence gothique, toute-puissante alors, qui lui inspira des chefs-d'œuvre tels que le Campo Santo de Pise.

Il possédait à un degré supérieur à son père l'esprit de composition et la perfection du rendu, et par ces qualités complétait sa manière. Sa maîtresse œuvre, la chaire de Saint-André de Pistoie, établit bien la différence des deux maîtres; Jean rompait toute attache avec l'antiquité et se bornait à suivre son propre sentiment franchement porté vers le réalisme. Il composait avec ses sujets des scènes qui passent de l'idylle, dans la Nativité, au drame, dans le massacre des Innocents, et son procédé fut le trait d'union entre le grand art ressuscité par Nicolas et le besoin de vie et de mouvement imposés par l'imagination moderne.

La noble tradition des Pisans fut portée à Florence par leur élève ANDREA PISANO qui aida Giotto dans la construction de Sainte-Marie des Fleurs et fut chargé par lui de l'exécution des bas-reliefs du Campanile. Pisano fut le premier des grands fondeurs; il trouva dans la pratique de cet art une nouvelle forme tout

à fait personnelle, celle de l'allégorie, où la peinture allait rencontrer une voie triomphale.

Un autre titre de gloire revient à Pisano, il forma un des prophètes de l'Art : ANDREA ARCAGNUOLO, dit *Orcagna*, l'un des fils de Florence qui éleva au plus haut la gloire de son nom. Andrea, après avoir étudié l'orfèvrerie sous la direction de son père Cione, se consacra à la peinture en compagnie de son frère Bernard. Comme tous les grands sculpteurs du temps, il étudia d'abord l'architecture, et se chargea, après la mort de Gaddi, de l'achèvement d'Or San Michele, en même temps qu'il construisait la Loggia del Bigallo qui devait lui servir de modèle pour celle de' Lanzi. Son ouvrage le plus considérable est le tabernacle qu'il édifia à Or San Michele, pour recevoir une Vierge due à Ugolino de Sienne. Dans cette admirable composition, Orcagna employa toutes les décorations connues : bas-reliefs, statuettes, mosaïques, émaux, vitraux, et cela, avec un sens si large de l'harmonie et une telle maîtrise dans tous les genres, que cette œuvre est devenue la synthèse des arts mineurs de l'Italie. L'influence de Giotto, supérieure à

celle des Pisans, prédomine, et l'architecture a la suprématie sur la sculpture. Orcagna termine ensuite la façade d'Orvieto laissée inachevée par Nicolas de Pise, et ce travail clôt la première ère de la sculpture en Italie.

Il est difficile d'assigner à la seconde période un caractère bien défini, par suite de l'influence considérable exercée par la peinture sur la sculpture et que cette dernière subit au point de tendre uniquement à s'en rapprocher. Les plus grands noms du xv° siècle, les DELLA QUERCIA de Sienne, les BRUNELLESCO, les LORENZO DE CINO et les GHIBERTI se rapportent à cette époque.

Le concours pour l'exécution des portes de bronze du Baptistère de Florence les réunit tous quatre dans une même compétition. Le thème était de se rapprocher le plus possible de la porte, chef-d'œuvre de l'art gothique, fondue par Andrea Pisano, en 1322, et consacrée à la vie de saint Jean-Baptiste. Brunellesco ayant retiré sa candidature pour se vouer à l'architecture, art où il devait passer maître, GHIBERTI l'emportait en dernier ressort,

et employait vingt-quatre années de travail (1403-1424) à reproduire, comme l'exigeait son mandat, le plan et les dispositions adoptés dans l'œuvre de son prédécesseur. Cette porte retrace en vingt compartiments la vie du Christ et, bien qu'elle soit, comme mérite, très en deçà de l'œuvre du xiv^e siècle, elle excita, néanmoins, une satisfaction si générale qu'en 1425 on confiait à Ghiberti la troisième et dernière porte du Baptistère avec pleine liberté d'inspiration. Il mit vingt-sept ans à mener à bien cette œuvre fameuse, consacrée aux scènes de l'Ancien Testament, et surnommée par ses contemporains, dans un enthousiasme, peut-être excessif, « la Porte du Paradis ». Jamais on ne poussa plus loin le fini, la *morbidezza*, le maniérisme même, que ne le fit l'artiste dans ce chef-d'œuvre de l'art du fondeur.

Il avait appris la perspective à l'école de Brunellesco et l'abus qu'il en fit fut tel qu'il l'amena à confondre les procédés de la peinture avec ceux de la sculpture, défaut où celle-ci allait rencontrer, cinquante ans plus tard, la voie fatale : le tour de force considéré comme

le suprême et le seul but de l'art. Ghiberti semble avoir dépensé dans cette œuvre tout ce qu'il y avait en lui de facultés artistiques; car, au point de vue de la composition, ses autres travaux donneraient de lui une médiocre idée.

L'antipode de Ghiberti est le Siennois JACOPO DELLA QUERCIA (1371-1448), qui avait une telle indépendance de caractère, qu'il donna l'exemple, peu commun, d'un artiste affranchi de toute influence florentine. Il fut l'un des plus grands et des plus consciencieux sculpteurs qu'ait produits l'Italie. Il y avait en lui une telle concentration de robustes qualités et de forces un peu abruptes qu'il anticipa sur le style de Michel-Ange. Si Ghiberti traitait son sujet en peintre, Della Quercia, au contraire, obéissait aux plus strictes lois de son art, et limitait sa composition à un petit nombre de personnages principaux, étroitement liés par le rapport du sujet.

Une des œuvres les plus parfaites créées par Della Quercia est la décoration du portail de l'église Saint-Petronio, à Bologne, exécutée en 1425, avec une ampleur si magistrale que Michel-Ange s'en pénétra pendant son séjour à Bologne et plus tard s'en inspira largement.

La grande supériorité de cette première époque de la Renaissance sur les autres fut l'absence du pseudo-paganisme et du pédantisme dogmatique qui envahirent plus tard l'imagination des artistes et faussèrent leur jugement.

Le contact avec l'antiquité ne servait alors qu'à stimuler l'effort et à ramener toujours l'étude à la source du beau, ainsi qu'aux procédés techniques nécessaires pour réaliser un type idéal de perfection. Il n'y avait pour les artistes aucune perte d'individualité à soumettre leur génie à cette forte culture dont chacun tirait ce qui s'appropriait à son tempérament. Donatello en est le plus frappant exemple. Il eut pour unique et despotique déesse, la Vérité, et elle régna sur son esprit, à l'exclusion, souvent, de cette autre divinité, la Beauté, sans laquelle l'eurythmie parfaite ne saurait exister. Ce double sens lui échappa parfois; il avait l'esprit trop chrétien pour rechercher les qualités de calme et de sérénité inhérentes à la sculpture; la pensée des châtiments, des douleurs, des souffrances le hanta et il n'hésita jamais à en exprimer la vision effrayante, quelque torturé

qu'en dût être l'effet. Par le plus curieux contraste entre des natures aussi opposées, si Ghiberti empruntait à la peinture l'expression de ses bas-reliefs, Donatello s'en inspirait pour obtenir dans ses groupes les effets de réalisme voulu. Poursuivre la vérité par toutes les voies, sous toutes ses formes, par tous les moyens, semblait à Donatello le seul but désirable, le seul digne de son génie !

Donato di Nicolo, di Betto Bardi, surnommé *Donatello* (1386-1466), fait partie de ces artistes qui semblent voués aux arts dès leur naissance. A dix-sept ans le jeune sculpteur aidait aux travaux du Dôme et d'Or San Michele et révélait une puissante personnalité. Emmené à Rome par son ami Brunellesco, il y reçut une impression profonde de l'antiquité, mais de l'antiquité romaine plus massive, plus lourde et plus tourmentée que l'art grec.

De retour à Florence, en 1408, cet homme de vingt-deux ans exécutait pour la tribune de Saint-Zenobe, au Dôme de Florence, une colossale figure de l'apôtre saint Jean, destinée, sans que Michel-Ange en eût conscience, à agir certainement sur son esprit quand il conçut son

Moïse. A partir de ce temps, les travaux de Donatello furent innombrables et ses chefs-d'œuvre multiples : En 1446, il exécutait l'admirable et juvénile figure de saint Georges d'Or San Michele; en 1420, le monument funèbre du pape Jean XXIII; en 1452, il plaçait au baptistère de Florence une sainte Magdeleine, une de ses œuvres les plus réalistes. De 1444 à 1449, il composait, à Padoue, le merveilleux portrait équestre de Gattamelata et les importants travaux du Santo, avec l'admirable décoration de bronze du maître-autel et les douze étroits hauts-reliefs des anges chanteurs et musiciens exquis de grâce et de style.

Un travail non moins important l'attendait à Florence dans la décoration complète de la chapelle funéraire des Médicis, l'ancienne sacristie de Saint-Laurent, et déjà fort âgé, il continuait à travailler pour l'église de Saint-Laurent qu'il dotait de ses deux remarquables chaires. Entre ces occupations, Donatello remplissait Florence de portraits, bustes, statues et bas-reliefs, œuvres les plus diverses de forme et de style, toutes marquées au coin de son génie.

Quand Donato di Nicolo meurt, à l'âge de

quatre-vingts ans, après la vie la plus féconde et la mieux remplie, la période la plus éclatante de la sculpture italienne est terminée; son influence salutaire n'est plus là, pour maintenir les traditions et pour lutter contre la tendance à l'effet introduite par Ghiberti. Malgré l'inégalité fréquente de son style, c'est pourtant chez lui qu'existent au plus haut degré les principes de naturalisme et de sincérité qu'il était si important de faire prévaloir à une époque inclinée vers les caprices de la fantaisie et les puérilités du goût.

Verrocchio, malgré le prosaïsme de sa conception artistique, arriva comme sculpteur et comme peintre à une réelle maîtrise; mais ce fut surtout dans l'art du bronze qu'il se montra supérieur. Cependant, sa peinture était sèche et heurtée, mais rachetait ces défauts par la pureté du dessin. A Or San Michele de Florence, Verrocchio exécuta sous l'influence de Donatello le beau groupe en bronze du Christ et de saint Thomas et il commençait à Venise l'admirable statue équestre de Bartolommeo Colleone quand la mort le surprit. Il fut le créateur du type féminin immortalisé par Léonard, et eut le pre-

mier la révélation du sourire mystérieux qui devait hanter le Vinci.

Si Donatello ne laissa pas d'élèves, à plus forte raison en fut-il de même pour Ghiberti. Bien que Pollajuolo lui ait été attribué comme tel, aucune trace d'influence n'apparaît chez ce maître dont les qualités sont diamétralement opposées aux siennes; son style, d'une énergie presque brutale, loin de rappeler Ghiberti, le rapprocherait plutôt de Verrocchio.

Peu d'artistes poussèrent la recherche de l'anatomie aussi loin que le fit Pollajuolo; mais ses compositions portent le caractère d'une sauvagerie pour ainsi dire féroce, contraste des plus étranges avec la belle et grave sérénité de Luca della Robbia.

Les quatre-vingts premières années du XVe siècle, embrassées par la vie de Luca della Robbia, le font contemporain de tous les grands artistes précédents, dont on pourrait dire qu'il réunit et résuma toutes les perfections. Entre le réalisme de Donatello et la grâce de Ghiberti il trouva un terme mixte exquis de réalisme idéalisé dans un compromis dont il eut seul le secret.

Luca resta un inconnu jusqu'à l'âge de quarante-cinq ans et l'on ne sait presque rien de lui avant cette époque où son talent apparaît en pleine maturité dans l'œuvre admirable des hauts-reliefs des Enfants Chanteurs exécutés pour la tribune des orgues de Sainte-Marie des Fleurs et conservés au musée du Dôme.

Jamais le marbre ne palpita et ne vécut comme dans ces chefs-d'œuvre où aucune exagération de mouvement, aucun défaut de style ne vient interrompre un rythme d'une harmonie unique.

L'infaillibilité du sentiment artistique chez Luca s'accuse d'une manière plus frappante encore dans ses ouvrages de terre cuite émaillée.

En face d'une matière qui se prêtait à toutes les transformations, un artiste moins doué n'eût pas manqué de viser à l'effet par la multiplicité des couleurs et aurait fatalement cédé à la tentation de prodiguer toutes les ressources de la palette. Luca, avec une sobriété extraordinaire, se borna à l'usage du blanc et du bleu, monochromie presque, où ses œuvres gardaient la simplicité de leurs lignes et la pureté de leurs formes, et cela en réservant à l'artiste la su-

périorité d'une plastique que sa malléabilité rend essentiellement propre à exprimer la pensée.

Les quatre fils de Luca, JEAN, LUC, AMBROISE et JÉRÔME et son neveu ANDRÉ DELLA ROBBIA continuèrent la tradition des terres cuites émaillées. Excellents artisans, le goût pur et raffiné du maître leur manquait, la pluralité des couleurs, la variété des tons employés font de leurs œuvres un feu d'artifice pour l'œil, mais l'âme du vieux Luca avait cessé d'animer les figures de son souffle religieux et mystique. Luca della Robbia eut un autre élève, AUGUSTIN DE GUCCI, dans lequel il parut revivre. Gucci laissa des œuvres charmantes et la façade de l'Oratoire de Saint-Bernard à Pérouse est un bijou d'art fini et délicat où rien n'est subordonné à l'effet et où respire le grand souffle du vieux maître. La même génération fournissait encore quatre sculpteurs célèbres dans leur genre, ROSSELLINO, MATTEO CIVITALI, MINO DA FIESOLE et BENEDETTO DA MAJANO qu'on pourrait surnommer les poètes du sépulcre, tant ils réalisèrent une forme d'art supérieur dans la décoration du monument funèbre.

Antonio Rossellino (1427-1478) réunissait les dons les plus heureux ; un sens très délicat de la beauté se joignait chez lui à un naturalisme jeune et frais et à un goût sûr et exquis. Mais c'était chez Benedetto da Majano que devait se rencontrer le plein développement de qualités analogues.

Benedetto da Majano (1442-1497), d'abord employé chez son frère, architecte, ne se consacra à la sculpture que dans les vingt dernières années de sa vie.

Les plus belles chaires, les plus beaux ciborium de l'Italie, les retables d'autels, les monuments funèbres les plus remarquables et toute une série de portraits en buste sont dus à ce charmant et fécond génie dont toutes les œuvres portent le même caractère de délicate perfection.

Tout importante qu'ait été la production de Benedetto, elle n'approche pas de la fécondité de celle de Mino di Giovanni, dit *Mino da Fiesole* (1431-1484). Si son activité s'exerça dans le même champ que Benedetto, il fut plus superficiel et abusa de sa facilité pour ne déployer dans ses œuvres qu'un tour de main

extraordinaire et une pure habileté de métier. Il
plaît par une grâce délicate et enjouée qu'il dé-
pensait d'une façon heureuse dans les décorations
secondaires de ses motifs principaux. Mino dut
surtout sa grande réputation au caractère gra-
cieux d'ouvrages aisément compris et goûtés par
tous. Le retable et le tombeau de l'évêque Salu-
tati, à la cathédrale de Fiesole, sont de parfaits
exemples de son aimable talent.

Matteo Civitali, né à Lucques (1435-1501),
loin de se laisser entraîner dans l'orbite de Flo-
rence, garda jalousement son indépendance
personnelle. Avec les qualités de ses prédéces-
seurs, il fut supérieur à Mino par l'intégrité et
la conscience artistiques et ne laissa jamais sor-
tir de ses mains une œuvre qu'il ne considérât pas
comme ne répondant en tout point à son idéal.

Un homme domine la génération des sculp-
teurs et des peintres de toute la hauteur dont
un titan s'élève au-dessus des héros et des
hommes. Michel-Ange est hors mesure de toute
son âme de dieu tombé, toujours en lutte, en
tempête, soulevée tout entière vers un monde
disproportionné au nôtre. Les colosses qu'il
créa sont aussi forts, aussi douloureusement

impuissants et sublimes, que le fut son éternel et insatiable désir. A l'époque où l'art sombrait au Bernin, son génie maintint l'amour du vrai et du beau au milieu d'une civilisation dépravée ; mais, comme l'éclair traverse la nuée, Michel-Ange illumina son temps sans le convaincre et sans exercer sur lui aucune influence salutaire. Il eut des imitateurs, il n'eut pas de continuateurs et ceux qui tentèrent de marcher sur ses traces tombèrent dans les défauts de son style. Chez ces artistes de valeur secondaire, l'exagération de la forme de Michel-Ange en devenait la caricature par leur incapacité de comprendre et d'atteindre ses emportements sublimes et passionnés. Il fut le grand gardien de la flamme sacrée qui, après lui, vacilla et tendit à s'éteindre définitivement.

Peu de noms valent la peine d'être cités pendant la longue période d'un demi-siècle écoulée entre la mort de Michel-Ange et les premières années du XVIIe siècle.

Quatre sculpteurs sortent seuls du flot des médiocrités qui caractérise l'époque : ce furent le Milanais AMADEO, l'auteur de la Chartreuse de Pavie, le Vénitien SANSOVINO, l'orfèvre

Benvenuto Cellini, enfin Jean de Bologne, français d'origine.

Benvenuto Cellini (1500-1571) imposa à la postérité, par ses mémoires, un jugement de sa personne et de ses œuvres loin d'être en rapport avec leur valeur réelle. Orfèvre distingué, comme sculpteur il laissait souvent fort à désirer et il donne dans son chef-d'œuvre, le Persée, placé dans la loggia de' Lanzi, le sentiment d'un art gracile et efféminé auprès duquel l'œuvre d'Orcagna ressort par l'austère beauté de ses lignes graves et pures, contraste saisissant avec la minauderie des figurines qui font du socle du Persée une monstrueuse pièce d'orfèvrerie, une vaste salière.

Jean de Bologne, artiste très supérieur aux précédents, trouva dans les traditions classiques la force nécessaire pour lutter contre le courant et fit revivre dans ses œuvres l'esthétique grecque depuis longtemps abandonnée. Il fut le dernier représentant du classicisme après lequel l'Italie se couvrit de productions surannées ou grotesques, irrémédiable décadence du goût.

Pour conclure, la sculpture jusqu'à la Renaissance pourrait se partager, comme l'Architec-

ture, en trois périodes distinctes : la première appelée architecturale, la seconde picturale, la troisième néo-païenne.

Définies par leurs propositions artistiques, la première époque idéalise les motifs chrétiens; la deuxième les naturalise, et, pour la troisième, l'idéalisation, empruntée aux motifs païens, est voulue.

L'œuvre de Nicolas de Pise est, dès le début, le retour à la tradition gréco-romaine, tandis que son fils devient le trait d'union de l'antique au gothique.

Giotto marque la seconde étape et introduit dans l'art un jeune et charmant naturalisme appliqué à des motifs nouveaux. Son impulsion traversa tout le siècle, servie d'ailleurs par un rapide perfectionnement du procédé technique.

Pendant la troisième ère, l'absorption presque complète dans l'exclusivisme classique eut pour résultat l'étude superficielle du sujet qui, avec la fin de la Renaissance, dégénéra en une indifférence cynique entraînant la décadence des idées.

Dans la marche de l'humanité, il n'est aucune évolution qui ne doive aboutir au progrès;

et l'émancipation des esprits, grand but de la Renaissance, était alors accompli.

Il peut être regrettable qu'au déclin du xv^e siècle les arts aient suivi une fausse direction, mais l'erreur n'aura pas été sans profit pour les âges futurs, instruits par les leçons du passé des écueils qu'il importe à l'avenir d'éviter.

III

LA PEINTURE

LA PEINTURE

Pour comprendre la peinture italienne, il est nécessaire de la juger dans chacune de ses écoles, qui, soumises aux influences climatériques et locales de milieux différents, ne sont souvent reliées entre elles que par le seul trait d'union d'un idéal d'esthétisme commun.

Quand on songe à la carte de l'Italie, on est frappé de la richesse productive du centre où paraissent accumulées toutes les facultés intellectuelles du pays. La Toscane, l'Ombrie et Venise semblent absorber toutes les forces créatrices, chacune donnant l'essor à son génie selon son individualité et ses conceptions matérielles, morales et religieuses de l'existence. Dans les Arts et la Politique, Florence et Venise conçoivent un idéal absolument opposé.

Les Florentins, par la fresque, consacrent leur génie à exprimer des idées à l'aide d'admirables procédés d'art; les Vénitiens, par la peinture à l'huile portée à la perfection, font un appel magnifique à l'imagination et aux sens.

A Florence, l'art pourrait sembler un peu trop spiritualiste et mystique, tandis qu'à Venise il paraîtrait tout sacrifier au matérialisme.

Les Maîtres ombriens, plus rapprochés de l'art toscan que de l'art vénitien, furent les créateurs d'un style dont le mysticisme tout particulier provint de la ferveur religieuse émanée d'Assise, berceau de l'ordre et du culte de saint François. Nulle part, le piétisme ne fut autant caractérisé, si ce n'est toutefois à Sienne pendant une courte période; aussi devint-il la marque propre à l'école ombrienne.

A part ces trois grands centres, se produit dans le nord comme dans le sud d'excellente peinture; mais elle n'est due qu'à de grands maîtres isolés, dont l'inspiration se rattache au milieu initial auquel ils s'affilient.

Le progrès de la peinture en Italie est si inséparable de l'histoire, que les phases de l'une marquent les étapes de l'autre. Primitivement

au service de l'Église, l'enthousiasme des grands ordres monastiques la stimulait à donner corps aux idées religieuses et à les exprimer par des formes sensibles. Mais au fur et à mesure que, par l'étude, les peintres s'appropriaient des qualités nouvelles, leur but se modifiait et devenait en quelque sorte laïque avec la vérité apparue qu'à côté des sentiments religieux il en existait d'autres qui valaient la peine d'être manifestés.

A l'époque où cette transformation s'accomplit, c'est-à-dire vers 1440, elle était singulièrement activée par le retour à l'antiquité dont le mouvement portait les esprits vers une science sensible et humaine.

Quand, au XVI° siècle, l'Italie passa sous l'arbitraire des tyrans et sous l'asservissement du pouvoir absolu, la pleine décadence du pays se refléta dans les arts associés à sa fortune. Aussi, après Michel-Ange et le Tintoret, toute lumière disparaissait-elle de l'art, comme toute velléité d'indépendance dans le pays, et il ne subsistait plus pour la peinture, que le naturalisme barbare et cru des peintres Bolonais et Napolitains.

L'ART ITALIEN

DANS LE SYMBOLISME ET DANS LE MYSTICISME

La Poésie, l'Art et la Politique qui, dès le XIIIe siècle, firent de l'Italie le berceau de la culture occidentale, reçurent du sentiment religieux une constante et très noble inspiration; aussi l'étude de l'Art Italien est-elle rendue presque impossible à qui ignore les grands courants symboliques et mystiques dont il fut traversé et pénétré. On peut presque suivre pas à pas les progrès, l'apogée et la décadence du pays par l'histoire de la pensée religieuse, dont les conceptions diverses transportèrent d'un souffle commun « Joachim de Fiore » et « Michel-Ange ».

Quels sont exactement ces grands sentiments d'où dérivèrent des inspirations si dissemblables? C'est au langage humain même qu'il faut faire remonter la source du symbolisme. Dans les langues primitives, le nom est la traduction

des qualités saillantes de l'objet qu'il veut désigner ; mais à mesure que les idiomes se perfectionnent, les mots ou leurs représentations graphiques prennent peu à peu des significations cachées. L'image enveloppe l'idée de ses voiles transparents, et du sens concret les termes passent au sens abstrait et servent à exprimer des conceptions morales ; la métaphore existe dans la parole comme dans l'art, et n'est, pour la raison, que le symbole d'une comparaison latente.

La peinture arrivera, dans la suite de son développement, à ne rechercher qu'un rythme d'harmonie générale, mais ce terme, toujours insuffisant pour certains esprits, resta ignoré des « Trecentisti » encore trop dépourvus des ressources techniques pour se contenter d'un art circonscrit par de telles limites. Leur objectif était tout autre ; ce qu'ils voulaient, c'était le « signe image », celui qui, par sa mystérieuse puissance, arriverait à soulever un coin du voile derrière lequel se cachaient les arcanes qu'ils cherchaient à pénétrer.

Pour les symbolistes, la vraie vie n'est pas celle des formes, mais celle de l'esprit, et la

matière ne s'offrait à l'artiste que comme l'instrument de choix à l'aide duquel il tenterait de réaliser des formes idéales par des formes matérielles. Mais si le symbolisme se fait l'interprète de la nature, il était impossible que, chez les maîtres du xiv° siècle, avec l'intensité de la foi et la ferveur religieuse d'alors, il ne se doublât pas, dans un monde livré au mal, du Mysticisme, c'est-à-dire de l'ardente soif de la possession divine, unique et suprême espoir; car le mysticisme n'est qu'un état désordonné de l'âme entraînée à l'exclusion de tout vers les fins propres à cet amour.

Dans l'ordre matériel, nous voyons se produire une rivalité analogue à celle de l'ordre religieux. Humainement deux vies se combattent : l'une, sensuelle, égoïste, érigée dans l'orgueil, abîmée dans la volupté; tandis que l'autre, grande, généreuse, sollicitée par tous les dévouements, prête à tous les sacrifices, réalise le mysticisme humain. Dans le mysticisme religieux, la même lutte existe entre la vie charnelle et la vie mystique dont la victoire annihile et amoindrit la personnalité humaine, pour laisser une place plus large à celle de Dieu.

Le mysticisme, dans la haute signification que lui donnèrent les saints, n'était que la liberté extraordinaire laissée aux consciences enflammées par le zèle d'une perfection toujours plus haute. Son écueil fut la confusion établie par la suite entre la vertu et la foi raisonnables et les excès où il devait verser et trouver le détachement de toute vie terrestre, l'isolement de toute vie commune et les aspérités de la discipline. La même plante produit les fleurs les plus diverses, et à côté du doux saint François prêchant une mystique d'une beauté idéale, se montre le mysticisme enflammé d'une Catherine de Sienne ou d'une Thérèse d'Avila. Ces âmes, consumées d'un feu ardent traduit par la combativité d'un ascétisme intransigeant, remplaçaient le Dieu divinement miséricordieux par le Jéhovah terrible et implacable de Savonarole et de la Sixtine.

« O Italie! ô Rome! clamera Savonarole,
« je vous livre aux mains d'un peuple qui vous
« effacera d'entre les peuples! Je le vois qui
« descend, affamé comme les loups; la peste
« vient avec la guerre, et la mortalité sera si
« grande, que les fossoyeurs iront par les

« rues et les places, criant : Qui a des morts ?
« Et l'un apportera son père et l'autre son
« fils.

« O Rome! je te le répète, fais pénitence!
« Faites pénitence, ô Venise! ô Milan! Ils
« écrivent à Rome que j'attire les maux sur
« l'Italie. Hélas! attirer et prédire, est-ce la
« même chose?

« Seigneur, tu m'es témoin qu'avec mes
« frères, je me suis efforcé de soutenir par
« la parole cette ruine croulante, mais je n'en
« puis plus, les forces me manquent!

« Ne t'endors pas, ô Seigneur, sur cette croix!
« Ne vois-tu pas que nous devenons l'opprobre
« du monde? Que de fois t'avons-nous appelé!
« Que de larmes! Que de prières! Où est ta
« Providence? Où ta bonté? Où ta fidélité?
« Pour moi, je n'en puis plus, je ne sais plus
« que dire. Je ne sais plus que pleurer et que
« me fondre en larmes dans cette chaire! Pitié,
« pitié, pitié, Seigneur! »

(Carême de 1495, à Saint-Laurent.)

C'était de tels accents que Savonarole devait payer de sa vie!

Les artistes du xiv° et du xv° siècle furent, en majeure partie, des symbolistes ; quelques-uns étaient même symbolistes et mystiques tout ensemble.

Giotto fut pour l'Italie l'initiateur d'une forme particulière du mysticisme, sans lequel la peinture religieuse ne saurait vivre.

Le respect des traditions saintes et le sentiment de leur ineffable poésie s'alliaient chez lui au besoin d'équilibre et au réalisme qui faisaient le fond de sa propre nature

A côté de lui, l'école Siennoise et l'école Ombrienne arrivaient à une incroyable ferveur, et en plein xv° siècle, l'Angelico était un des plus délicieux types de cet esprit, ignorant toutes les réalités de la vie, abîmé dans l'avant-goût des félicités suprêmes abolissant chez leurs adeptes toute perception même des contingences directes.

Si le mysticisme est la fleur des époques de foi ardente, où l'atmosphère morale est, pour ainsi dire, saturée de piété, il est également celle des temps troublés et se développe, comme chez Dante et Michel-Ange, aux âges de transition, alors que le monde surnaturel, enveloppé d'une

brume épaisse et sombre, se dérobe aux regards inquiets et que le poids de la vie devient un trop lourd fardeau sous lequel succombent les âmes!

ns IV

LE XIVᵉ SIÈCLE

« LES TRECENTISTI »

Le monument le plus vénérable de l'art italien est certainement l'œuvre de Cimabue, tentative encore informe et pourtant le signal précurseur, le point de départ d'où s'élancera le génie des peintres à venir. Malgré le style trop byzantin et en dépit de l'hiératisme raide, malhabile, il est impossible de considérer sans émotion la Vierge de Sainte-Marie Nouvelle; ce n'est pas encore le jour, mais l'aube infiniment touchante qui en renferme la promesse.

Il faut se placer en plein XIII^e siècle, devant les imagiers dont les reproductions byzantines répondaient à tous les besoins, et considérer le néant absolu de la peinture alors, pour comprendre et juger la profonde émotion pro-

duite par la madone de Cimabue sur le peuple le plus sensitif de l'Italie et l'espèce de frénésie d'enthousiasme qu'excita l'œuvre, lors de son apparition.

Cimabue n'est pas assez sûr de lui-même pour abandonner l'ancienne tradition consacrée par l'usage; mais, dans ce mode, il est un révolutionnaire, il est le vrai créateur du naturalisme. Novateur hardi, il peignait, pour la fameuse Vierge, les mains d'après nature, et osait, pour un saint François, se servir d'un modèle; cependant, où son esprit de progrès frisait l'audace, ce fut dans sa tentative d'anatomie pour le martyre d'une sainte qu'il représentait nue, bouillant dans une chaudière, essai rudimentaire infiniment respectable.

Le caractère de Cimabue était à la hauteur de son idéal artistique. Aucune considération ne l'aurait amené à livrer une œuvre dont il n'aurait pas été entièrement satisfait, et son scrupule était tel que, s'il découvrait un défaut dans son travail, il préférait le détruire plusieurs fois plutôt que de rester au-dessous de son rêve.

Le progrès ne se réalise ni tout d'un coup, ni

par miracle; il n'obéit ni à l'impulsion d'une génération, ni à la persuasion d'un seul : il se développe avec lenteur et pas à pas, sous un idéal qui devient toujours une réalité, malgré les restrictions auxquelles sont soumises toutes choses créées et malgré les impuretés qui accompagnent toute réalité vivante. C'est pourquoi de Cimabue à nous, et depuis l'origine des choses, se perpétue le grand courant commun, l'éternelle et hautaine manifestation de la vérité imposée à la foi de ses adeptes avec tous ses caractères de dignité et de beauté.

Le second pas de la peinture fut fait par Giotto et, toute proportion gardée, la distance franchie entre Cimabue et lui est encore plus considérable qu'entre Giotto et les « Quatrocentisti ».

Giotto de Bondone découvrit la beauté, la vérité, la réalité avec la vive intelligence, l'entrain et la bonne humeur d'un artiste de premier ordre, chez lequel le génie créateur est d'une abondance et d'une fertilité inouïes.

Né à Vespignano, en 1276, l'année de la mort de Nicolas de Pise, tout enfant, simple pâtre, il s'essayait au dessin. C'est un des titres de

gloire de Cimabue, après l'avoir découvert, d'avoir reconnu toutes les promesses d'avenir contenues en germe dans cet enfant, et de s'être consacré tout entier à cet élève destiné à le laisser si loin derrière lui. Doué d'une large et puissante intelligence, capable d'un travail assidu et patient, dévoué corps et âme à son art aimé avec passion, Giotto, dans le cours de sa longue carrière, remplit l'Italie d'œuvres qui servirent d'éducatrices aux générations suivantes, et exercèrent une telle influence sur son époque, que celle-ci en conserva le nom de « Giottesque » et que cette appellation resta à la première période de la peinture italienne.

Ses madones n'étaient plus des symboles d'amour divin, mais des images d'amour maternel, et le changement fut aussi complet dans la forme que dans le fond. Avant lui, la coloration, le mouvement étaient ignorés; le premier, il sut ménager aux figures l'espace réclamé par les plans et les grouper d'une manière naturelle, plaisante aux yeux; il est unique par la variété et les nuances des émotions exprimées, le jeu des physionomies, les postures de ses personnages et l'art incompa-

rable de rendre des idées par des faits et des gestes. Giotto n'avait pourtant recours à aucun ornement accessoire, capable de détourner l'attention, qu'il voulait concentrée tout entière sur le spectacle de la vie, telle qu'il la comprenait, où il atteignait le pathétique presque inconsciemment par l'intégrité et la simplicité de ses moyens. Giotto fut aisément dépassé dans le dessin et dans la science de l'anatomie par de moindres artistes du xv° siècle; son génie, bien trop scrupuleux pour embellir la nature et pour éviter les lieux communs, ne le portait même ni à écarter la vulgarité pour ses personnages les plus sacrés, ni à rechercher un type idéal de perfection. Précurseur du goût florentin pour le portrait et le costume contemporains, il les adaptait à ses œuvres devenues par là, pour le xiv° siècle, des documents aussi précieux que devaient plus tard l'être celles de Ghirlandajo pour le xv°.

Malgré des imperfections inhérentes au temps, ce que Giotto eut d'incomparable fut la conscience supérieure du sens mystique des légendes et de la forme qu'elles comportaient.

L'art religieux n'a sa valeur historique que s'il est très sincère et répond par sa naïveté même à la conscience des fidèles : c'est le secret de l'immense influence de Giotto sur les époques postérieures et l'explication de l'espèce de culte dont fut entourée sa mémoire. Selon la forte expression du Dante : « ed ora Giotto il Grido », en moins d'un demi-siècle Giotto et son école traduisirent dans leurs fresques toutes les grandes conceptions de la pensée au moyen âge, exprimées sans formalisme ascétique, avec un profond sentiment de l'action et de la vie.

Ses élèves innombrables sont les GADDI, les GIOTTINO, les LORENZETTI, les SPINELLI, les ORCAGNA, les DOMENICO, les VENEZIANO, formés ou influencés par lui. Dresser le catalogue de leurs fresques serait rappeler toutes les conceptions religieuses, sociales et philosophiques du XIV° siècle, dont elles embrassaient toute l'histoire par les allégories et les personnages qu'elles représentent. Elles donnent la notion matérielle d'un temps dont nous devons à Dante la notion morale.

On sait combien le drame de la vie pour-

suivi au delà du tombeau, la mort, la tragédie du jugement, le bonheur ou le malheur final de l'âme occupaient et inquiétaient les esprits du moyen âge. Il était donc naturel que quelques-unes des conceptions les plus considérables de l'époque leur fussent consacrées.

Dans cet ordre d'idées, l'enfer du Dante exerça sur les esprits une influence fascinatrice.

Orcagna lui consacrait les fresques qu'il peignait à Sainte-Marie Nouvelle, dans la chapelle Strozzi, fresques où des beautés rares coudoient de grotesques inventions. C'est toute la géographie du premier « cantica » du poète qu'Orcagna se plaît à retracer et à illustrer dans ses cycles successifs où l'horreur de scènes affreuses fait d'autant mieux apprécier les charmantes images qui y succèdent.

Un autre miroir non moins fidèle de l'esprit du temps se présente, au Campo Santo de Pise, dans les trois belles et graves fresques attribuées à Orcagna, mais rendues par la critique aux frères Pierre et Ambroise Lorenzetti de Sienne. Après cinq siècles, ces fresques nous mettent en présence des pensées les plus pro-

fondes du xiv° siècle : l'avantage et la supériorité de la vie ascétique sur la vie séculière, et l'utilité pour les hommes de vivre avec la crainte salutaire de la mort. La première montre les vigiles solitaires, les mortifications terribles, les tentations cruelles, l'endurance héroïque, les visions béatifiques des anachorètes de la Thébaïde, tandis que la deuxième est consacrée au « triomphe de la Mort » sur les pompes, les richesses et les beautés du monde ; la troisième enfin est une vision effrayante par son naturalisme et, malgré cela, terriblement imaginative du « Jugement dernier », tel qu'il fut donné à peu de peintres de le concevoir et qui, au seuil de l'ère nouvelle ouverte au progrès, dressait les plus effrayants fantômes du moyen âge, le spectre de la mort omnipotente, le cloître, seul refuge d'un monde livré au péché, l'effroi de la justice divine inévitable et inexorable. Au Campo Santo de Pise, les Lorenzetti ont marqué en traits à jamais mémorables les préoccupations désolées de leur temps, qui nous font trop bien comprendre l'explosion subite de toutes les forces vives si longtemps comprimées.

Une autre forme de pensée, non moins capi-

tale, est celle de la théologie dogmatique, parfaitement rendue par SIMONE MEMMI et TADDEO GADDI sur les murs de la chapelle des Espagnols, à Sainte-Marie Nouvelle. Pendant que saint François créait et prêchait une légende d'une singulière suavité, merveilleuse de charité et d'indulgence, saint Dominique imprimait au monde le « terrorisme » de la foi et son ascétisme sombre et farouche allumait, sans pitié ni remords, les bûchers où innocents et coupables périssaient confondus. C'est à l'aide de la terrible formule de Dominique : « Brûlez, brûlez toujours! Dieu reconnaîtra les siens, » que s'accomplissaient, sous le manteau de la foi, les plus sanglants crimes de lèse-humanité! Ce que l'artiste a voulu, chez les dominicains de Florence, a été de rendre l'idéal d'une société tenue dans la dépendance des inquisiteurs et des docteurs de cet ordre.

Dans la fresque que MEMMI consacra à l'église militante et triomphante, il synthétisa les deux formes symboliques de la chrétienté, le Pape et ses cardinaux, l'Empereur et son concile, dominés par l'Église représentée sous la forme de Sainte-Marie des Fleurs, telle que

l'avait laissée Arnolfo del Lapo. Aux côtés de l'empereur et du pape se presse une foule d'hommes et de femmes où Memmi a placé Boccace, Fiammetta, Cimabue, Giotto. Au premier plan, les chiens dévorants, symboles des dominicains, « Domini Canes », gardent les brebis et mettent en fuite les loups hérétiques, tandis que saint Dominique montre à la multitude des fidèles le chemin du ciel où trône le Christ entouré d'anges.

En face, TADDEO GADDI a peint le « Triomphe » de saint Thomas d'Aquin entouré d'anges, de prophètes et de saints. Au pied de son trône sont accroupis les hérétiques vaincus : Arius, Sabellius et Averroës, et autour du docteur siègent, pour résumer toute la science du moyen âge, les sept Sciences profanes et les sept Sciences sacrées, chacune accompagnée de son principal adepte. En dernier lieu, les théories gouvernementales du temps trouvent leur figure la plus complète dans les fresques du palais public de Sienne. Elles sont au nombre de trois, peintes par AMBROISE LORENZETTI; la première représente le gouvernement de Sienne, la Commune sous les traits d'une imposante

figure masculine, trônant, le sceptre en main, et soutenant un médaillon de la justice. Les armes de Sienne, Romulus et Rémus allaités par la louve, sont à ses pieds; les Vertus théologales planent au-dessus de sa tête; à ses côtés siègent la Justice, la Tempérance, la Magnanimité, la Prudence et la Paix avec leurs emblèmes. Le fond est occupé par les tours majestueuses de la ville, symboles de la souveraineté de la commune, et, au premier plan, se tiennent, casqués et armés, ses défenseurs et ses gardiens, les chevaliers, devant lesquels défilent tous les citoyens enchaînés de liens et menés par la Concorde, composition qui devient véritablement l'épitome des Républiques italiennes : un gouvernement fort, conduit par un peuple libre et souverain.

Sur les autres murs de la salle de la Paix, Lorenzetti a mis en contraste le bon et le mauvais gouvernement, l'harmonie et la discorde. Pendant que les tragédies les plus affreuses se jouent dans l'un, la paix et tous les bonheurs sont le partage de l'autre, l'un est présidé par la Tyrannie et la Terreur, l'autre par la Sévérité et la Loi. Telles étaient les vivantes images

par lesquelles l'artiste du moyen âge cherchait à remplir la mission d'éducateur et à exercer sur ses contemporains une action salutaire et moralisatrice.

L'influence giottesque prédomine si fortement chez les Lorenzetti qu'ils doivent être rattachés directement à l'école Toscane; ils ne rappellent d'aucune façon le caractère distinctif de l'école Siennoise, l'extase et l'adoration religieuses incompatibles avec l'esprit positif et réaliste de Florence et persistantes chez les maîtres siennois à une époque où elles avaient depuis longtemps disparu de l'art florentin.

Sienne paraît avoir possédé, avant Florence même, la révélation de l'art; Nicolas de Pise était d'origine siennoise, et la plus ancienne peinture connue est due à son école. Bien avant Cimabue, Guido de Sienne peignait un doux et pur visage de Vierge, déjà émancipé des traditions byzantines. A cette époque où l'affaire religieuse régnait seule sur les esprits, elle se développa à Sienne plus que nulle part ailleurs; Sienne est la ville de la Vierge, comme Athènes était la ville de Pallas, et dans

l'une comme dans l'autre, la vie civile et religieuse évoluait autour de la tradition.

Quand Duccio de Buoninsegna acheva, en 1310, son tableau de la Vierge destiné au maître-autel du Dôme, le peuple, dans sa joie de voir sa patronne sous de tels traits, le porta en triomphe. Tout le parallèle entre l'esprit de Florence et celui de Sienne se trouve dans la comparaison des deux faits similaires à peu près contemporains, le triomphe de Duccio opposé à celui de Cimabue. A Florence, ce qui dans l'œuvre de Cimabue remue si profondément le peuple, est la révélation d'un art nouveau, et c'est à son créateur que va la reconnaissance des Florentins. A Sienne, la ferveur religieuse l'emporte sur tout autre sentiment et c'est vers la peinture qui répond le plus fidèlement à l'imagination populaire, que se porte l'enthousiasme.

Ce sont encore les personnages et les aspirations du temps que rend Simone Memmi dans les fresques dont il a couvert les murs de la Salle du Conseil, au Palais public de Sienne.

« Sa Majesté » est d'un style noble et grave, mais sec et froid; il semble que le siècle même

se soit fixé ici, dans sa sévère austérité. Elle a pour vis-à-vis une des plus belles œuvres du xiv° siècle, l'admirable et vivant portrait équestre de Guidoriccio Fogliani di Ricci, fameux condottiere au service de la République de Sienne.

Envoyé à Avignon par Pandolfo Malatesta pour faire le portrait de Pétrarque, Memmi se lia de grande amitié avec le poète, et fit le portrait de Laure, ainsi que le prouvent les deux beaux sonnets consacrés au grand peintre.

Revenu à Sienne, il allait alors à Assise, peignait sa très belle composition de « la légende de saint Martin » où se retrouvent toutes ses qualités de grâce et de délicatesse, exécutait à Florence sa fresque de la « chapelle des Espagnols », travaillait à Rome, à Pise où il laissait des œuvres remarquables. Rappelé à Avignon par le pape Clément VI, Memmi y mourait, et sa dépouille, rapportée à Sienne, était enterrée en grande pompe.

Il excella dans les portrait où il étonnait par l'invention originale, les mouvements variés, la magnificence du costume; mais ses qualités de charme excluent généralement de ses œuvres le

caractère de puissance donné aux « *Trecentisti* » par l'austérité et la majesté de leurs compositions.

Après Simone Memmi, les grands jours des « Trecentisti » à Sienne touchent à leur fin. Taddeo di Bartolo continue les traditions de l'école, SPINELLO ARRETINO est spécialement peintre militaire, et consacre la majeure partie de son œuvre aux campagnes de Venise contre Frédéric Barberousse. Aussi, quand Spinello devait traiter des sujets religieux, les animait-il d'un souffle tout guerrier, de l'effet le plus bizarre, comme le montrent les fresques de la sacristie de Saint-Miniato al Monte peintes en 1338.

Il faut ensuite passer au xv^e siècle pour retrouver dans l'école Siennoise deux familles d'artistes remarquables, chez lesquels une certaine naïveté du sujet n'exclut nullement la perfection du rendu et la beauté de l'exécution. DOMINIQUE DI BARTOLO, MATTEO DI GIOVANNI et SANO DI PIETRO sont de beaux et de nobles artistes, et telle Pieta de l'église Saint-Dominique pourrait, à bon droit, passer pour un chef-d'œuvre des Mantegna ou des Pollajuolo, tant le dessin y est sculptural, avec toutefois une

grâce légère et douce, un je ne sais quoi d'attendri, quand il s'agit de rendre les femmes ou les enfants.

Il semble anormal qu'un art aussi ascétique et aussi passionné ait fleuri dans une ville comme Sienne, orgueilleuse de ses richesses, tirant vanité de ses habitudes de luxe, ensanglantée par la guerre ou la discorde. Pérouse suggère les mêmes réflexions, déchirée par les haines des Oddi et de Baglioni. Pourtant, la contradiction est plus apparente que réelle; en effet, la marque du caractère italien est une extrême mobilité et une excessive malléabilité qui le rendent essentiellement propre aux entraînements les plus opposés, et prêt à obéir à la passion, qu'elle revête la forme de la haine, ou celle de l'exaltation religieuse. Les Pérugins étaient, tour à tour, frères ou ennemis, selon qu'ils écoutaient les prédications de saint Bernard ou obéissaient aux incitations d'un Grifonnetto degli Baglioni; les Siennois peuvent également revendiquer sainte Catherine et le féroce condottiere Beccadelli, disparates d'où proviennent dans une large mesure l'inégalité de leur expression artistique et la prééminence intellec-

tuelle de Florence sur toutes les écoles rivales. Cependant, les peintres de Sienne et de l'Ombrie ont droit à une large place dans l'histoire de l'art en Italie, où ils représentent un ordre d'idées qui sans eux aurait complètement fait défaut à la peinture. Si la suprématie de Florence décide du progrès de l'esprit et des arts au xv° siècle, c'est à son équilibre intellectuel qu'il faut l'attribuer, équilibre qui lui procurait le calme large et la liberté scientifique voulus pour atteindre le degré d'éthisme nécessaire au progrès de l'humanité.

Comme nous l'avons vu, Giotto et ses continuateurs dotent leur pays de l'admirable synthèse des conceptions religieuses, sociales et philosophiques du xiv° siècle, mais par leur méthode et leur esprit, ils anticipent sur la Renaissance. Ils sont les grands idéologues de la fresque qui devient, grâce à eux, l'art toscan par excellence, art d'une singulière grandeur, mettant la forme au service des idées, et interprète magnifique de l'esprit pour l'éducation du peuple.

V

LE XVᵉ SIÈCLE

« LES QUATROCENTISTI »

Après la spendide envolée du début du xive siècle, l'art subit l'arrêt forcé produit par toute surabondance de production. A cette époque, le cycle des idées du moyen âge est entièrement parcouru, le style simple et sévère introduit par Giotto se trouve à bout, sans que la nouvelle esthétique du xve siècle ait eu le temps de pénétrer assez profondément les esprits pour prendre corps, et même que la technique du métier soit suffisante pour exprimer les formes complexes d'un idéal tout différent. Le conflit de deux conceptions morales à l'antithèse l'une de l'autre devait fatalement amener pour l'art italien une période transitoire, une ère de *tassement*, et la peinture devait attendre le siècle suivant pour

reprendre la belle activité qui allait marquer sa seconde époque (1400-1470).

Vers ce temps, la sculpture entre les mains des Ghiberti, des Luca della Robbia, des Donatello, avait atteint son apogée, et s'était élevée bien plus haut que la peinture, en vertu de la loi naturelle qui la fait anticiper sur cet art. Cependant la dette contractée par les sculpteurs à l'égard de Giotto, grâce auquel leur avait été ouvert le champ du réalisme et du naturalisme, arrivée à échéance, allait être payée à ses successeurs. Tous les grands peintres de la Renaissance allaient apprendre les principes de leur art chez les sculpteurs, les orfèvres ou les fondeurs. Ils étaient à même d'y étudier le nu et l'anatomie, en même temps que de pousser la sévérité du dessin jusqu'à la précision et à la sécheresse du modelé. Brunellesco et Paolo Uccello découvrent et établissent les lois de la perspective. Piselli et les Pollajuoli cherchent et trouvent de nouvelles méthodes de coloration. Les artistes mettent déjà toute leur ambition à reproduire des sujets de la vie journalière, ils abandonnent même le thème conventionnel dans le motif religieux et y in-

traduisent les incidents familiers, les portraits, le costume contemporain et telle de ces données, en apparence sans intérêt, devient un précieux document sur les caractères et les mœurs de l'époque. C'est aussi le moment où le fond des fresques se surcharge de paysages, d'architectures pompeuses, de fantastiques décors de forêts et de rochers traversés par des fleuves imaginaires. Bien des peintres sont naturalistes et botanistes; Gentile da Fabriano se consacre avec un soin minutieux à l'étude des fleurs et des animaux; Pierre de Cosimo recherche le rare et le curieux : oiseaux exotiques et animaux inconnus; Paolo Uccello peint de vraies ménageries. Beaucoup d'artistes abandonnent l'art sacré et se consacrent avec ferveur aux contes de la Grèce et de Rome rajeunis par une fraîcheur d'inspiration romantique et moderne où ils trouvent un renouveau charmant. Les allégories des Giottesques, les sombres visions du Dante ont disparu; un nouvel ordre d'intérêt, d'idées et de fantaisie poétique se développe et, au lieu de chercher comme les Gaddi et les Lorenzetti de vastes sujets et d'aborder des conceptions philosophiques où se résument

toutes les vues d'une époque, les peintres sont portés à résoudre certains problèmes de beauté ou à trancher quelque point de technique particulièrement ardu. Dès le xv° siècle, le progrès des sciences, l'étendue de la culture intellectuelle sont déjà tels, qu'il semble dès lors impossible de faire de l'art un interprète absolu de la pensée universelle. L'effort se spécialise dans des voies aussi multiples que différentes et chacun de son côté prépare, pour les premières années du xvi° siècle, le magnifique épanouissement de l'âge d'or.

CRISTOFANO FINI, dit *Masolino* (1384-1447), doit prendre place en tête des « Quatrocentisti », c'est-à-dire des beaux et nobles artistes de la première Renaissance. Sur l'ordre du cardinal Branda, il peignit, à la collégiale de Castiglione d'Olona, des fresques délicieuses de grâce et de pureté de dessin, consacrées à la vie de la Vierge et aux martyres des saints Étienne et Laurent dans l'église, et à saint Jean-Baptiste dans le baptistère.

Masolino fut le maître d'un des plus purs génies qu'ait eus l'Italie, de JEAN DI CASTEL SAN GIOVANNI, dit *Masaccio* (1402-1429).

Une certaine similitude de manière amena parfois de la confusion entre les œuvres des deux maîtres, et ce n'est guère que depuis la découverte récente des fresques d'Olona qu'on a pu préciser la part de chacun. La manière de Masolino dénote une tendance assez marquée vers le naturalisme et, dans les figures nues, une science anatomique déjà développée. Toutes ses compositions sont empreintes d'une poésie extrême qui permettrait un rapprochement entre elles et celles de l'Angelico; cependant, à côté de ces qualités, existent des défauts frappants de composition, de groupement et de perpective. Cette dernière défectuosité, très marquée dans le style de Masolino, le différencie tellement de celui de Masaccio, qu'il est aisé dans la chapelle Brancacci, à Il Carmine de Florence, de voir quel abime sépare la fresque de Masolino de l'œuvre gigantesque de Masaccio et de faire bonne justice de l'opinion accréditée un temps d'une collaboration de Masolino au chef-d'œuvre dont la gloire appartient sans partage à l'incomparable génie de Masaccio, malheureusement mort trop jeune, et de plus, médiocrement apprécié de son vivant. Vasari fait du

caractère de Masaccio un portrait d'une singulière beauté.

« Il vécut, dit-il, toujours concentré en lui-
« même, et dans la négligence de tout le
« reste, en homme qui avait attaché toute son
« âme et toute sa volonté au seul idéal de son
« art et ne voulut jamais s'en laisser distraire
« par aucun soin ; si bien qu'il fallait un besoin
« extrême pour qu'il se décidât à réclamer
« quelque argent à ses débiteurs. »

Si l'indifférence des contemporains pour lui fut telle « qu'aucune inscription même n'indiqua la place de sa tombe », prompte justice lui fut rendue et la chapelle d' « Il Carmine » entièrement dessinée, sinon achevée par lui, devint l'école des plus grands artistes et Raphaël s'en inspira largement pour ses cartons.

Quelles sont donc les qualités transcendantes de cette œuvre pour avoir suscité un tel enthousiasme chez les maîtres de la peinture? Ce qui frappe, dès l'abord, dans les fresques de la chapelle Brancacci est la vie dont sont animés les personnages, mais une vie d'un ordre infiniment relevé où l'amour de la réalité

n'en devient pas l'imitation servile. Si les
gens du commun que l'artiste coudoie lui
servent de modèles, il leur donne une gran-
deur et une noblesse étonnantes, en les carac-
térisant par le trait distinctif de leur être
moral. Un second motif de cette sorte d'allé-
gresse ressentie à la vue des Masaccio, tient
à l'admirable harmonie de leurs proportions
qui atteint sans effort à la beauté des antiques.
Avec une science consommée, il subordonnait
toujours le détail à l'ensemble et cela lui per-
mettait, sans négliger aucune partie, de n'en
faire ressortir aucune, l'ordonnance générale
entrainant l'ensemble de l'œuvre dans la
beauté d'un rythme unique. Masaccio fut un
noble artiste, toujours égal à lui-même, et il
montre partout les mêmes belles et graves qua-
lités et la même largeur d'esprit. Précurseur et
inventeur de génie, il anticipa sur la Renais-
sance, mais cette précocité de création l'isola
au milieu des peintres contemporains qui ne
le comprirent pas et laissèrent à leurs succes-
seurs l'honneur de réaliser les progrès accom-
plis par lui. Continuateur immédiat de Giotto.
avec les mêmes qualités de sincérité, de

sévérité de style, d'intégrité artistique et une pareille conception d'idéal à laquelle tout se subordonne, il a cependant sur lui la grande supériorité technique due aux progrès réalisés durant un siècle. Sous les draperies, l'anatomie existe toujours et donne aux personnages leur singulière puissance d'attitude et de mouvement, mais surtout un des dons remarquables de Masaccio est l'unité atmosphérique dans laquelle évoluent ses figures. Pour la première fois en art, les êtres apparaissent dans un milieu de lumière transparente, aux tons harmonieusement gradués selon les distances. Par la seule intuition de son génie, Masaccio dépassa son temps d'une telle hauteur qu'il faut abandonner toute comparaison pour juger à sa valeur et selon son mérite le travail plus archaïque et moins complet des peintres de son époque.

Il n'eut qu'une ambition, et elle fut satisfaite : porter haut et faire briller du plus vif éclat la Lampe, dont parle Lucrèce, « que les coureurs de la vie se passent de main en main », et qui, à travers le temps et l'espace, guide l'humanité vers la vérité et la beauté.

Il est difficile d'imaginer un style moins at-

trayant que celui de Paolo Uccello. Cependant, sa fresque du cloître de Sainte-Marie Nouvelle, consacrée au déluge, fut l'école où les artistes apprirent les règles de la perspective et de la gradation des plans. L'aspect en est d'une coloration défectueuse et désagréable, mais elle a de réelles qualités de composition. Avant de s'adonner à la peinture, Uccello avait été orfèvre, selon l'usage assez répandu alors chez les artistes de débuter par l'étude de cet art qui implique la sécheresse des contours, la dureté et la crudité du style, défauts retrouvés jusque dans le beau talent des deux grands artistes, chefs de cette nouvelle école : Andrea del Castagno et Antonio Pollajuolo.

Andrea del Castagno (1396-1457), de dix ans plus âgé que Masaccio, subit la double influence de sa composition et du naturalisme de Donatello. Il résulta de cette fusion une vigueur et une sincérité de style peu communes rehaussées d'un dessin sculptural digne des maîtres padouans. On n'a malheureusement conservé d'Andrea qu'un nombre de fresques très restreint, et celles qui subsistent en font d'autant plus déplorer la perte. Dans la cène de Sainte-

Apollonia, à Florence, il déploie des qualités si remarquables que cette œuvre occupe une place à part entre celles consacrées à ce sujet tant et tant de fois répété.

Le point culminant de ce style fut atteint par les Pollajuoli.

PIERO POLLAJUOLO (1443-1496) dont le talent, plus simple est moins expressif que celui de son frère, se distingue par la grande richesse de sa palette et la beauté de sa coloration lumineuse. Sa figure de la « Prudence », comme celles des « Saints Jacob, Vincent et Eustache », au musée des Offices, ont un grand caractère.

ANTONIO POLLAJUOLO (1429-1498) resta orfèvre jusqu'à l'âge de trente ans et produisit, pendant cette période de sa vie, des œuvres rares et précieuses, comme le pied de la croix du musée du Dôme à Florence. Si ses dessins le révèlent émule de Mantegna, il posséda l'instinct du clair obscur avec ce beau ton doré que n'aurait pas désavoué Léonard, dans ces deux petites perfections du musée des Offices, « l'Hercule combattant l'Hydre de Lerne », et « l'Hercule étouffant Antée ». Aux artistes incomparables de cette époque toutes

les branches de l'art semblaient familières et Pollajuolo laisse, comme sculpteur et comme fondeur, de nouveaux chefs-d'œuvre; cependant il peut revendiquer encore un autre titre de gloire. Mieux même que Lippi, il fut le maître du plus subtil des « Quatrocentisti », du délicieux Sandro Botticelli, chez lequel se rencontreront toujours des qualités dues à cet illustre devancier.

Gentile da Fabriano et Piero della Francesca doivent, quoique ombriens, être directement rattachés à l'école Toscane par leurs goûts et leurs traditions.

Gentile di Niccolo di Giovanni di Maso (1370-1450) naquit à Fabriano et eut sur son temps une influence considérable, dont ses œuvres donnent difficilement la raison. Il en subsiste peu et elles ont un caractère assez archaïque qui n'exclut cependant pas une poésie de grâce délicate retrouvée et très accusée dans son chef-d'œuvre « l'Adoration des Mages » des Offices de Florence.

Piero di Benedetto di Franceschi, dit *Piero della Francesca* (1420-1506), né à Borgo San Sepolcro, eut le bonheur de rencontrer à Pérouse Domenico Veneziano, qui le prit en

apprentissage et l'emmena à Florence. Piero est un des artistes du temps qui travaillèrent le plus utilement au progrès de leur art, et à l'école de Veneziano il apprit la sévérité de style qu'il poussa plus tard au fini et à la précision de la ciselure.

Ce grand maître atteignit presque à la sublimité dans son œuvre émouvante de « la Résurrection », peinte pour la confrérie de la Miséricorde de Borgo San Sepolcro, où le Christ transfiguré s'élance du tombeau, victorieux et ressuscité, dans sa divinité triomphante. Ce qu'il est impossible d'exprimer par des mots, c'est la lumière dont rayonne ce corps du Christ; il n'est pas éclairé par la lumière du jour, par l'atmosphère qui l'enveloppe, par les phénomènes extérieurs; il est lui-même le foyer lumineux, le Dieu plein de splendeur et de gloire. Accroupis au pied du tombeau, dorment pesamment les trois soldats, ses gardiens, dont l'humanité vulgaire forme le plus saisissant contraste avec la céleste apparition et en fait ressortir davantage la beauté immatérielle et divine. Piero, dans cette page grandiose et impressionnante, a certes signé un des plus purs chefs-d'œuvre de

l'art, la « Résurrection » alliant toutes les perfections techniques à l'idéalisme le plus raffiné.

Sans atteindre la grandeur de Borgo, les fresques du chœur de l'église de Saint-François d'Arezzo joignent à un dessin impeccable une ordonnance magnifique. Dans la belle composition de la Reine de Saba devant Salomon, il poussa aussi loin que possible la recherche du luxe et de la richesse, tandis qu'avec le songe de Constantin il devançait Rembrandt dans la poursuite du clair obscur.

D'inestimables portraits sont dus à Piero della Francesca. Ceux de Malatesta et de Frédéric d'Urbin donnent la mesure de ce bel artiste, maître de Melozzo da Forli et du génie qui fut Luca Signorelli.

Peu d'œuvres subsistent de MELOZZO DA FORLI (1438-1494); toutefois les dix merveilleux panneaux provenant de l'ancienne coupole de l'église des Saints Apôtres à Rome, fragments précieux, représentant des anges musiciens et des têtes d'apôtres, conservés dans la sacristie de saint Pierre, ainsi que l'admirable fresque de l'escalier du Quirinal, « le Christ bénissant » entouré d'une gloire d'An-

ges, de la même provenance, enfin surtout l'admirable décoration de la Chapelle du Trésor à Lorette, commandée par un cardinal de la Rovère, le montrent continuateur remarquable de la belle et grave manière de Piero della Francesca, mais avec un adoucissement de tout ce qui, dans le dessin de son maître, aurait pu mériter le reproche d'être trop anguleux et trop sec. Il a également un sens plus imaginatif de la beauté dont ses œuvres tirent leur charme raffiné et délicieux. Un des traits qui caractérisent Melozzo est d'avoir peint à l'huile, ce qui dénote la connaissance approfondie des flamands et l'influence considérable qu'ils exercèrent sur lui.

Luca Signorelli porte dans l'histoire de l'art un nom illustre entre tous. Il est au premier rang des grands artistes qui ne se sont jamais départis du labeur consciencieux jusqu'au scrupule et dont l'objectif fut l'élévation de l'art. Parmi tous les maîtres du xv^e siècle, y compris le grand Mantegna, aucun ne s'éleva à un si haut degré d'intensité et de puissance. Michel-Ange, qui plaça dans sa fresque du Jugement dernier des parties entières de celui d'Orvieto, avait coutume de dire que, sans ses maîtres,

Signorelli et la chapelle San Brizio, il n'aurait rien appris.

Né en 1440, à Cortone, Luca Signorelli n'avait pas dix ans quand il fut pris comme petit apprenti par Piero della Francesca alors employé à décorer le chœur de l'église Saint-François d'Arezzo. Frappé de l'intelligence et de la gentillesse de l'enfant en visite chez son oncle Lazare Vasari, Piero s'attachait au jeune Luca et l'emmenait avec lui. Rien de plus heureux ne pouvait se produire, pour le développement de Signorelli, que de tomber en pareilles mains, et Piero devait faire pénétrer à jamais dans sa conscience cette honnêteté de l'artiste impitoyable au médiocre et à l'imparfait. Le culte de Piero pour la pureté du dessin et des formes était destiné à devenir aux yeux de Signorelli une loi formelle et invariable dont il ne devait jamais se départir, malgré la témérité de son esprit naturellement porté à réaliser des conceptions dont la hardiesse frisait l'exagération. Il fut, avec Michel-Ange, le seul dont l'effort se porta à exagérer la nature avec une parfaite indifférence pour le charme ou la poésie de la peinture, mépris qui les amena tous deux à

la traiter en sculpteurs. Personne n'eut la passion de l'anatomie à l'égal de Signorelli, personne ne la poussa plus avant ; nature excessive, il ne se contentait pas des vivants pour ses recherches, il lui fallait les cadavres, et il les demandait même au gibet, ainsi que le prouvent ses études sur la strangulation.

Les mouvements les plus rapides, les plus périlleuses contorsions de corps traversant les airs ou précipités dans l'espace étaient rendus par lui en traits fermes et hardis, sans une hésitation devant la difficulté qu'il considérait comme vaincue d'avance, et même, la seule critique qui puisse être adressée justement à ce très noble artiste, est de subordonner trop aisément l'intérêt principal au plaisir du tour de force et à l'étalage de la science nécessaire pour en venir à bout. Cependant, où le génie de Signorelli triomphe, c'est dans sa maîtrise unique à user du corps humain et à en tirer parti comme de l'instrument de choix destiné à se plier à la volonté de l'artiste et à obéir à son impulsion. L'homme fut pour lui « l'objet », la « matière » propre à exprimer les émotions les plus diverses et les plus secrètes pensées.

De 1482 à 1498, Signorelli fut occupé à de grands travaux, d'abord sa fresque de la chapelle Sixtine : la « Mort de Moïse », et ensuite celles qu'il entreprit au Monte Oliveto, continuées et terminées par le Sodoma, car il abandonna ce travail à la suite de difficultés avec les moines qui voulaient le restreindre dans l'interprétation de ses sujets. L'année suivante, 1499, il était appelé à Orvieto et chargé à cinquante-neuf ans de représenter sur les murs de la chapelle San Brizio la fin du monde selon l'Apocalypse. Dans ces fresques colossales consacrées à la prédication de l'Antechrist, au Jugement dernier, à l'Enfer et au Paradis, Luca a tracé une terrible image qu'il ne fut donné qu'à la Sixtine d'égaler. Jamais autant de pensées ne s'exprimèrent d'une si forte manière avec pareille simplicité de procédé pour atteindre un résultat aussi parfait. Tous les moyens du peintre sont négligés ; les fonds, les paysages, les architectures dédaigneusement abandonnées par le parti pris formel et absolu de se restreindre à l'interprétation de la forme humaine et à la faculté, unique chez Luca, de la rendre dans ses conditions les plus contradictoires, dans ses formes les plus variées,

dans ses attitudes les plus diverses, et cela avec une si incomparable maîtrise qu'il fait passer dans l'âme du spectateur les émotions qu'il exprime et tour à tour la terreur des damnés ou l'allégresse des élus.

Ce serait faire tort à Signorelli de ne pas parler de la décoration secondaire dont il a accompagné les grands sujets et rempli tout l'espace laissé libre au-dessous d'eux. Six poètes : « Homère, Virgile, Lucain, Horace, Ovide et Dante » forment les motifs principaux de cette ornementation; mais les portraits eux-mêmes, tout remarquables qu'ils soient, n'en composent qu'une faible partie. Son originalité consiste surtout en arabesques, médaillons, bas-reliefs traités en clair obscur où la forme humaine, entre ses mains, devient une matière plastique remplaçant tout autre élément décoratif. Le goût de l'époque portait à couvrir d'une riche ornementation les pilastres des portes, que l'on chargeait de rinceaux où pouvait librement s'exercer la fantaisie. Dans les loges, Raphaël y a fait figurer des oiseaux, des fleurs ou des animaux; dans la chapelle San Brizio, Signorelli les couvrit d'une multitude

d'hommes nus dont chacun devint une surprenante anatomie. Même parti pris dans les arabesques entourant les portraits des poètes, emmêlées d'une foule d'hommes, d'enfants, de femmes, les uns entiers, les autres terminés en feuillages, en centaures, en sirènes, en hippogriffes, et jetés là avec une terrible et sauvage prodigalité. Au milieu de ce monde de formes se trouvent encore des médaillons plus petits peints en clair-obscur, avec des sujets uniquement empruntés à Ovide et à Dante, avec toujours la même volonté absolue d'écarter tout ce qui n'est pas la forme dont Signorelli, comme encore Michel-Ange, usèrent seuls, sans aucune recherche de sensualité ou de volupté quelconques, et sans y voir autre chose que la suprême forme décorative.

Malgré cette grande prédilection, Luca avait une telle horreur de l'uniformité qu'il tenta de varier ses anatomies le plus possible; aussi peut-on distinguer chez lui quatre manières appropriées aux circonstances, et marquées par des degrés généraux, subdivisés eux-mêmes à l'infini. Dans la première est traité le nu abstrait tel que le présentent les arabesques

de la chapelle San Brizio et la fresque de la Résurrection, tandis que dans la seconde se déploie la vie contemporaine avec la pompe de ses costumes et l'insolence de sa soldatesque, comme les peignent les « Fulminati » d'Orvieto et les « soldats de Totila » au mont Cassin, documents précieux, pages d'une inestimable chronique où revivent les cours princières et ces condottieri qui remplissaient alors l'Italie du tumulte de leurs violences et de leurs haines. L'adolescence idéalisée est le troisième degré, type réservé aux anges, où Signorelli subordonne sa science et son amour du réalisme à l'expression poétique et idéale. Enfin, pour compléter le cercle parcouru par le maître, se placent, à l'autre extrémité de l'échelle, les types de l'humanité dégénérée, adoptés pour les cycles de l'enfer où Dante met les démoniaques, les lépreux, les épileptiques, les luxurieux, et dont Signorelli, prédécesseur de Léonard dans ses recherches sur le laid, poursuivit l'étude consciencieuse et exagérée.

Cependant, peut-être par suite de sa prédilection pour la vie organique, Luca n'est qu'un pauvre coloriste. Les fresques de Monte Oli-

veto, avec leurs bleus et leurs rouges plaqués d'une manière désagréable à l'œil, sont du plus mauvais effet. Il atteignit rarement la belle harmonie de couleur si frappante dans les deux admirables tableaux de « la Cène » et de « l'Adoration du Christ mort par les anges », à Cortone, œuvres exquises de poésie et de charme, qualités rares chez lui, car force est bien d'avouer que le monde de la couleur et de la lumière était pour lui une région relativement inconnue. Il sera donné à d'autres de les atteindre et de les conduire à la hauteur où Signorelli amena la science du nu.

Si une opposition exista jamais, elle est bien formée par le saisissant contraste de Signorelli avec Fra Angelico. Un des émerveillements multiples et sans cesse renouvelés dans l'admirable xve siècle est de voir le génie se faire jour par les voies les plus diverses et en partant des principes les plus contradictoires, si bien que chaque peintre, à la poursuite de son idéal personnel, réalise dans sa conception la forme la plus élevée de l'art.

Au milieu de ce monde de sensualités et de curiosités nouvelles, entre un Signorelli et un

Botticelli, une surprise non moindre est de voir doucement et picusement rêver un mystique des anciens jours et fleurir l'âme exquise d'un Angelico.

Giovanni Guidolino, dit Fra *Angelico da Fiesole* (1387-1445), né à Vicchio di Mugello, déjà patrie de Giotto, serait, comme concordance de dates, antérieur à Masaccio, mais sa maturité fut si tardive qu'en réalité il ne produisit que longtemps après la mort de celui-ci. A une époque où tant de problèmes travaillaient les esprits condamnés à un enfantement douloureux, Angelico continuait la vie innocente et toute ravie en Dieu d'un François d'Assise et pratiquait l'obéissance et la simplicité primitives. Il croyait que l'inspiration de ses peintures venait de la grâce divine, aussi se mettait-il en oraison avant de prendre ses pinceaux et refusa-t-il toujours énergiquement de retoucher une seule de ses œuvres, dans la croyance qu'elles étaient toutes, dès la première fois, selon la volonté de Dieu. On comprendra qu'un tel homme n'ait étudié ni l'anatomie, ni la vie, et que son art, primitif comme son existence, soit resté un fait unique. Angelico est le peintre

de l'*Imitation*, le maître de l'extase, de l'amour divin passionné qui allaient jusqu'à la souffrance, jusqu'à l'attendrissement douloureux, et l'amenaient à verser des torrents de larmes et à s'évanouir, s'il retraçait des scènes de la vie souffrante du Christ.

Une telle intensité de vie intérieure créait au dedans de lui ce monde sublime et merveilleux dont la contemplation était son unique objet. La vie monacale et monotone où, rien n'étant livré à l'imprévu, rien ne distrait l'âme et la pensée, est éminemment propre à développer la vision intime qu'on peut suivre les yeux fermés, comme en un songe. Aucun contact, aucun heurt avec la vie, ses difficultés et ses luttes ne vient empêcher et froisser le délicat épanouissement du rêve déployé alors devant le regard dans toute la magnificence du jour éternel, que désormais tout l'effort du peintre se portera à retracer.

Le monde animé par l'Angelico n'a rien de terrestre; ce n'est pas la terre avec ses fleurs, ses bois, ses rivières, ses plaines habitées par des hommes, mais bien une patrie d'élection où la pesante matière est transfigurée, où tout est

lumière, non pas la faible lumière du jour, mais une espèce d'illumination mystique, une prodigalité d'or et d'azur non éclairée par le soleil, tant il semble qu'elle soit le soleil même. Les figures qui traversent la composition ne marchent pas, elles glissent d'un mouvement lent et doux, en elles il n'y a plus de matière, ce sont de purs esprits qui se meuvent dans leur vrai milieu et en qui rayonne uniquement l'innocence d'âmes préservées de la tentation ou le ravissement de celles qui possèdent la source éternelle de leur félicité.

Pas une ride sur les visages les plus vieux, aucune trace de souffrance ou de macération sur les corps entrés dans la jeunesse éternelle où n'existent plus ni la douleur ni la mort. Rien ne semble trop beau à l'Angelico pour parer ses élus, il les revêt avec amour de toutes les splendeurs d'une incomparable palette, et oubliant que ses figures ne sont que des images, il les traite avec la dévotion respectueuse d'un adorateur pieux. Lui-même est la dernière et exquise fleur mystique d'un monde qu'il ignorait et qui était orienté à l'inverse des rêveries sacrées du moine de Fiesole.

Giotto et Masaccio, Signorelli, Léonard et Raphaël font descendre à l'art un fleuve toujours élargi, l'Angelico est un lac isolé, où se reflète le ciel et auprès duquel on est heureux de se reposer en chemin pour jouir de la paix, du calme et de la sérénité du soir.

Quand Angelico entra chez les Dominicains de Fiesole, l'ordre allait sous peu être expulsé, et, son noviciat à peine achevé, il devait se réfugier à Cortone. Rappelé en 1418, Angelico rentrait à son couvent de Fiesole et se consacrait à la peinture qui l'occupa près de vingt années de sa vie, pendant lesquelles il produisit d'innombrables chefs-d'œuvre.

Ce fut en 1436 que, la construction du couvent de San Marco terminée, Angelico en commença la décoration achevée en dix ans, œuvre admirable où il s'éleva parfois au sublime, et qui a passé à la postérité comme un incomparable musée.

Tous ces travaux ayant rendu le nom de Fra Angelico célèbre dans l'Italie entière, le pape Eugène IV, voulant, en 1445, décorer de peintures le Vatican, l'appela à Rome. A peine un an plus tard, ce pontife étant mort, l'Angelico trou-

vait un protecteur et un admirateur dans son successeur, Nicolas V, pour lequel il peignait les fresques admirables de la chapelle dite de Nicolas V, fresques consacrées à la vie de « saint Laurent » et à celle de « saint Étienne », chefs-d'œuvre de beauté et de noblesse de composition.

Après une vie consacrée tout entière à l'art, l'Angelico s'éteignait à Rome, à l'âge de soixante-huit ans; il avait mérité de recevoir de la reconnaissance de la postérité les noms de bienheureux et d'Angelico. On l'ensevelit dans le couvent de la Minerve et sur sa pierre tombale on grava l'inscription dictée, dit-on, par Nicolas V lui-même.

ICI REPOSE :

FRÈRE JEAN DE FLORENCE.

M

CCCC

L

V

« Ne me louez pas d'avoir été comme un
« second Apelles. Mon seul titre, ô Christ, est
« d'avoir donné aux tiens tout ce que je gagnais.
« Ainsi la terre garde une partie de mes œu-

« vres, les autres sont au ciel. Jean fut mon
« nom. J'eus pour patrie la ville qui est la fleur
« de l'Étrurie. »

Pour l'exécution des travaux considérables qu'il avait entrepris, Fra Angelico trouva un aide et un disciple dans Benozzo Gozzoli.

Après plusieurs années de collaboration, le maître et l'élève se séparèrent à la suite du voyage à Rome et BENOZZO DI LESE DI SANDRO DI GOZZOLI (1420-1498), pieusement confiné jusque-là dans l'imitation de son maître, se détacha alors de lui pour s'abandonner aux fantaisies de sa propre imagination. L'imagination, c'est le génie même de Benozzo, elle était chez lui naturelle à ce point qu'elle lui donnait la faculté de créer des figures, d'inventer des épisodes, de combiner des mouvements, mais tout cela doublé d'une observation judicieuse de la réalité et de la vérité dont sa fantaisie s'inspirait largement et qu'il conserva toujours fixées en lui par une sorte de photographie visuelle. Benozzo est le créateur de ce que les peintres appellent le *genre historique*, c'est-à-dire de ce qui n'est pas l'histoire, de ce qui, au lieu d'être permanent, général, définitif, est accidentel, lo-

cal et relatif; d'où enfin la peinture de genre monte dans le domaine historique, à moins que l'histoire ne descende au domaine de l'interprétation fantaisiste. Benozzo, après sa séparation d'Angelico, passa plusieurs années dans la petite ville d'Ombrie, Montefalcone, où des travaux importants lui étaient confiés. Il y exécutait, dès 1448, pour le couvent de Saint-François, une série de fresques consacrées au Saint fondateur de l'ordre et encore pénétrées de son double culte pour Giotto et Angelico, les deux maîtres pour lesquels toute sa vie il professa une fervente piété. Rien ne retenant plus Benozzo à Montefalcone et attiré par la réputation croissante du Pérugin, il allait à Pérouse, d'où il était rappelé promptement à Florence par Pierre de Médicis désireux de lui confier la décoration de la chapelle du palais que Michelozzo venait de lui édifier, ouvrage resté une des plus agréables œuvres de la Renaissance (1463).

Sous le prétexte de représenter la marche des rois mages vers Bethléem, Benozzo, selon la mode d'alors de prêter aux héros de la légende ou de l'histoire le costume et la figure

des contemporains, consacra trois des murs de la chapelle aux portraits équestres de Côme, Père de la patrie, de Laurent le Magnifique et de Pierre de Médicis. Cette marche triomphale des Médicis somptueusement parés et suivis d'une escorte nombreuse à travers les montagnes de la Toscane, la supériorité avec laquelle sont traités les chevaux, la meute et le gibier que poursuivent les chasseurs, tous les détails soignés et rendus avec une scrupuleuse exactitude donnent une grâce singulière, un charme particulier à ces scènes complétées par les deux groupes d'anges placés des deux côtés de l'autel et échappés, semble-t-il, aux plus adorables rêveries de l'Angelico. Jamais le Beato ne poussa le mysticisme juvénile et la joie sacrée plus avant qu'ils ne le sont dans ces belles figures, les unes debout ou à genoux dans l'adoration ou l'extase, les autres cueillant des fleurs ou attardées au milieu des jardins célestes dont les splendeurs forment les fonds.

Le dernier ouvrage de Benozzo fut l'œuvre colossale qu'il exécuta de 1469 à 1485, au Campo Santo de Pise, dont il couvrait le mur du Nord de vingt-quatre fresques monumentales, en

grande partie de premier ordre, et consacrées à l'histoire de la Bible traitée romantiquement.

De ce qui précède on serait porté à conclure que Benozzo Gozzoli, dans l'histoire de l'Art, peut être assimilé aux poètes romantiques dont l'inspiration trouve des sujets suffisants dans la beauté de la nature, le plaisir des yeux et la joie de vivre, sans chercher plus loin le progrès de l'art ou de l'humanité.

Fra Filippo Lippi (1406-1469) est le plus singulier tempérament qui ait existé. Sensuel, violent, irascible, prompt aux excès de tous genres, il porta le froc avec une nature de bandit et il donna le singulier exemple d'une déviation au service de l'Église de qualités artistiques portées bien plutôt vers les sensualités d'un Corrège. D'après Vasari, Lippi fut élève de Masaccio; sa manière, tout au moins, s'en inspira largement, mais si elle apporta à ses œuvres la recherche naturaliste et le groupement plein de vie du maître, il subit également l'influence de l'Angelico, et c'est sous l'inspiration idéaliste de celui-ci qu'il exécuta ses meilleurs tableaux.

Ce fut à cette fusion du réalisme naturaliste

et de la poésie mystique que Lippi dut cette personnalité si accusée, cause de sa véritable prépondérance sur ses contemporains, et de sa très réelle action sur le développement de l'art florentin.

Les deux œuvres principales de Lippi furent les fresques du dôme de Prato et celles du dôme de Spolète, ce sont elles qui permettent le mieux de le juger et d'apprécier ce grand talent, incapable malheureusement de supporter aucun frein et de s'abstenir de mêler aux sujets sacrés les attitudes profanes. Cependant où Lippi est incomparable, c'est comme interprète de sujets mi-pathétiques, mi-humoristiques où sa supériorité tient en partie à l'absence de contrainte et de limites que lui laissait cet ordre de sentiments.

Lippi, recueilli par charité chez les Carmes de Florence, quitta son couvent à dix-sept ans. n'étant encore que novice ; pris par des corsaires barbaresques, il ne dut sa liberté qu'à l'idée qu'il eut un jour de crayonner au charbon le portrait du maître auquel il était échu.

Revenu à Naples, il retourna bientôt à Florence où, très protégé par le duc Côme de Médicis, il enlevait, en 1435, une jeune novice

d'un couvent où il peignait, et il parcourait avec elle toute l'Italie.

Après avoir obtenu du pape les dispenses nécessaires pour l'épouser, il l'abandonnait ayant d'elle un fils et laissait la pauvre Lucrèce trop heureuse de rentrer dans son couvent où l'on consentait à l'accueillir.

Lippi mourut, empoisonné, prétend-on, à la suite d'une nouvelle aventure.

SANDRO DI MARIANO DI FILIPEPI, dit *Botticelli* (1447-1510), a l'intérêt unique d'être le seul interprète d'idées où s'alliaient, dans la fantaisie la plus délicieuse, la passion de l'antiquité et le modernisme le plus subtil à force d'être raffiné. Il joint à l'orthodoxie le paganisme, à la Légende le Mythe, et avec un rare bonheur il réussit à rendre sensibles à l'esprit les idées très complexes qu'il veut exprimer.

Les contemporains de Botticelli, tout en tenant ses capacités en haute estime, ne paraissent avoir vu en lui autre chose qu'un artiste doué d'une fantaisie étonnante, mais au dessin parfois trop incorrect; ils étaient bien loin de saluer en lui le précurseur, le chef d'école, et il ne jouit ni de la même célébrité, ni de la même

gloire que beaucoup de moindres artistes de son temps. Cependant, il fut du nombre des peintres appelés à Rome par Sixte IV pour décorer de fresques les murs de la chapelle Sixtine qu'il venait d'édifier. Mais dans le redoutable voisinage de Michel-Ange, les peintures exécutées alors disparaissent et s'effacent presque, malgré l'intérêt d'œuvres souvent très remarquables où celles de Botticelli brillent au premier rang. Ce n'était pourtant pas dans le domaine religieux que son génie devait triompher et c'était l'allégorie mythologique qui allait lui fournir les thèmes où il serait inimitable. Dans cette voie deux peintures sont les parfaits spécimens du genre, ce sont, à l'Académie de Florence, l'admirable allégorie du « du Printemps » inspirée à ce poète. Botticelli, par « l'Invocation à la nature » du grand poète Lucrèce[*], et aux Offices, l'allégorie de « la Calomnie » d'après Apelles. Dans ces chefs-d'œuvre, Botticelli, délivré de toute contrainte, s'abandonne à toute l'étrangeté d'une âme mystique, mais d'un mysticisme ultra-moderne et presque névrosé de sensibilité excessive où ses appari-

[*] Lucrèce, *Fin du Livre V.*

tions féminines, fluides à force d'être subtilisées, mystérieuses et inquiétantes, paraissent souffrir du mal de vivre avant d'avoir vécu.

Botticelli fut encore un maître graveur, le premier peut-être qui songea à illustrer le texte d'un volume imprimé. Naturellement attiré par la beauté du Dante, l'illustration de « l'Enfer » fut son œuvre gravée la plus importante.

Son grand fond de mysticisme le destinait à subir la puissante emprise de Savonarole dont les prédications révolutionnaient alors Florence travaillée par une fièvre de renoncement et d'austérité.

Sous cette influence, il abandonnait le monde et entrait au couvent de San Marco, où à la piété la plus fervente il joignait les pratiques de l'ascétisme le plus excessif, ne pouvant même plus souffrir qu'on lui rappelât cet art qu'il avait aimé d'un amour si passionné.

De tous les peintres de son temps, Botticelli est le seul qui n'ait attaché qu'une importance secondaire à l'étude de l'anatomie. Sa façon de comprendre la forme lui est personnelle et parfois elle dégénérerait en maniérisme, si elle n'était sauvée par la profondeur extraordinaire

des sentiments qu'elle exprime. Par la rêverie maladive des figures, par leurs formes grêles et frêles, de délicatesse frémissante, il en fait des créatures tout esprit, qui semblent déjà présager une autre époque. A ce monde où règne le parfait équilibre des sensations, la plénitude des facultés, la joie de vivre, elles paraissent apporter la précoce révélation de l'inquiétude moderne et de pensées si lourdes, qu'à les porter, parfois l'homme succombe.

Aussi nul peintre n'exercera jamais sur nous la même puissance d'attraction que Sandro, nul ne s'adressera jamais à notre sensibilité d'une manière plus directe, par des suggestions plus diverses ; ce n'est pas l'art du peintre qui nous attire et nous retient chez lui, c'est une communion plus étroite, établie entre lui et nous par une conception identique de la beauté, non plus immobilisée dans une sérénité fictive, mais voulue, humaine, vivante et pensante.

Si Botticelli manquait de sévérité pour l'anatomie, en revanche, personne n'était plus scrupuleux quand il s'agissait de présenter la nature sous d'autres aspects, nul dessinateur aussi précis et d'une conscience aussi exagérée. Pas un

pétale de fleur ne lui échappait, il poussait jusqu'à la minutie le soin des détails, cependant toujours subordonné au grand souffle d'inspiration poétique qui le dominait et le maintenait.

Sous la double influence de son maître Botticelli et de son père Fra Filippo Lippi, FILIPPINO LIPPI montra de si bonne heure son heureux naturel, qu'on lui confia, tout jeune encore, l'achèvement des fresques interrompues par la mort de Masaccio à Il Carmine de Florence.

Ces fresques où chacun mit la meilleure partie de soi, Masaccio, la composition et le dessin, Lippi, le coloris, s'élèvent à une perfection d'ensemble où n'atteignent pas les œuvres individuelles de Filippino, les fresques de « Sainte-Marie de la Minerve » de Rome, celles de « Saint-Dominique » de Bologne et mieux encore, celles de « Sainte-Marie Nouvelle » à Florence; Filippino est plus heureux dans ses tableaux dont plusieurs, et entre autres « l'Apparition de la Vierge à saint Bernard », à la Badia de Florence, et la belle « Annonciation » du musée de Naples, résument la perfection. La grâce exquise de son beau talent était toujours

dominée par l'amour du classique, tout-puissant sur son esprit et dans ses œuvres.

Parallèlement à Sandro et a Filippino se place Cosimo Rosselli, surtout connu comme le maitre de Pierre di Cosimo, peu d'œuvres personnelles donnant sa mesure.

Postérieur aux « Quatrocentisti » (1462-1521), Pierre di Cosimo par ses procédés se rattache directement à eux. Toutes ses productions portent la marque de son fantasque et bizarre caractère; il était le plus original des hommes. Un des plus amusants et des plus étranges produits de ce curieux esprit est, au musée des Offices, la suite des dessins pour un Triomphe Carnavalesque où il se livre à un véritable dévergondage d'imagination païenne.

En dernier lieu se place le maître qui termine l'époque et en résume toute la tradition, Domenico di Tommaso Bigordi, dit *le Ghirlandajo* (1449-1494). Ghirlandajo occupe une place considérable dans l'histoire de l'art, non par la grandeur de l'inspiration, la profondeur des pensées, l'ardeur des passions ou l'originalité de la fantaisie, qualités où le surpassèrent souvent de moindres artistes, mais parce qu'il posséda

au plus haut degré la science technique et l'intelligence de son art, et que ces dons, poussés chez lui à l'extrême, suppléaient à ce défaut d'inspiration poétique. Maître consommé et sans rival dans l'emploi de tous les procédés acquis jusqu'alors; personne ne l'emporta sur lui dans l'entente de la fresque où la composition, le groupement, l'ingéniosité de la distribution des figures, la variété des ordres architectoniques étaient chez lui dignes d'admiration. Les artistes d'autrefois ne s'embarrassaient pas de vaine exactitude, ils prêtaient aux héros de la légende ou de l'histoire qu'ils représentaient le costume et la figure de leurs contemporains, aussi peignirent-ils naturellement l'âme et les mœurs de leur siècle et nous ont-ils transmis le témoignage de sentiments vécus et d'émotions véritables. C'est dans cette forme d'art que Ghirlandajo fut unique, incomparable, et les portraits dus à son sens consciencieux de la vérité font passer sous nos yeux et animent d'une vie singulière les belles figures du xve siècle.

Ce qui manqua au maître pour toucher au génie fut la fantaisie de l'imagination et un sens plus subtil de la Beauté. Jamais il ne repose l'es-

prit par une suggestion originale ou une saillie imprévue, il est la perfection, mais, semblable aux Grecs lassés de la perfection d'Aristide, on se prend parfois à en vouloir à Ghirlandajo de son impeccabilité. Cependant, s'il fatigue par la répétition d'effets trop calculés, nul autre que lui n'aurait su mener à bien ces chefs-d'œuvre prosaïques, les fresques de San Gimignano et, à Florence, celles de Santa Trinita et de Sainte-Marie Nouvelle. Ces pages, monuments inestimables de la vie florentine, le montrent judicieux, sagace, mathématiquement ordonné dans le plan de la composition; on ne saurait pourtant se défendre d'une certaine irritation devant cette espèce *d'embourgeoisement* de l'art, où Ghirlandajo n'éveille jamais ce ravissement intime que nous fait éprouver la moindre peinture d'Angelico.

Les fresques du chœur de Sainte-Marie Nouvelle résument toutes les qualités de Ghirlandajo; elles sont une des œuvres les plus parfaites de la première Renaissance. Consacrées, à droite, à l'histoire de saint Jean-Baptiste, à gauche, à celle de la Vierge, celles relatives à leur naissance sont entre toutes remarquables.

Dans « la Naissance de la Vierge » le vieux peintre nous montre la chambre où Anne vient d'accoucher. Ni jeune, ni belle, à demi relevée sur son lit, elle contemple la petite Marie dans les bras d'une belle dame florentine lui donnant le sein. On voit tout de suite que c'est une bonne ménagère : elle a rangé au pied de son lit un pot de confitures et deux grenades, et sa servante dans la ruelle lui présente un vase sur un plateau. Debout près de l'enfant, le regardant avec tendresse, une toute jeune fille se penche dans un charmant geste de pudeur effarouchée, et gravement s'avancent vers le groupe deux nobles visiteuses somptueusement parées pour venir voir l'amie en couches. Et comme cadeau de relevailles, elles sont suivies d'une servante qui porte sur sa tête des pastèques et des raisins, figure d'ample beauté drapée à l'antique, ceinte d'une écharpe flottante, et qui semble, dans cette scène pieuse et familière, échappée de quelque rêve païen.

En face, la « Circoncision » de saint Jean réunit dans les groupes qui encadrent le grand prêtre, les plus célèbres portraits des Florentins d'alors. Tout ce qui illustrait Florence dans le

domaine de la pensée, des arts ou de la beauté
est venu poser ici devant le peintre; les Médicis,
Cristoforolandini, Ficin, Politien, Demetrius
Chalcondyle, les membres de la famille Torna-
buoni, donateurs des fresques, sont représentés
dans une ordonnance majestueuse.

Les femmes sont la fleur de la cité, et on les
voit telles qu'elles ont vécu, chacune avec sa
propre originalité et ces traits florentins si vifs,
si intelligents, si presque modernes dans leur
expression. Elles sont là, accomplissant leurs
devoirs de société, s'acquittant de leurs obliga-
tions mondaines, venues visiter une amie dans
son riche intérieur, parées elles-mêmes de
leurs plus brillants atours, ou simples specta-
trices de la scène de la Visitation à laquelle elles
assistent. Ghirlandajo ne cherche point de sym-
boles, il ne souffre pas d'une genèse douloureuse;
il a la perception très nette de la vie déroulée
sous ses yeux et à laquelle il fait concourir les
sujets sacrés qu'il y encadre.

Lorsqu'on arrive au terme du xve siècle,
on est amené à constater la place prépondé-
rante occupée par Florence et l'influence exclu-
sive exercée par elle. Le caractère des autres

âges sera la contribution générale du pays à la progression de l'art, mais au xve siècle, la Toscane seule prépare et sème l'admirable moisson dont le siècle suivant aura la récolte et les fruits. Tout ce qui était grand et noble dans la patrie italienne trouva son foyer à Florence où régnait dans un temps singulièrement agité l'esprit de liberté et où tout se subordonnait aux grandes pensées et aux grands sentiments dont l'enthousiasme allumait dans les cœurs la flamme de l'esprit moderne, c'est-à-dire la passion de la Justice et de la Vérité.

VI

LA RENAISSANCE

LES MAITRES DE LA RENAISSANCE

La Renaissance est l'époque unique où il semblerait que l'homme a trouvé l'équation complète entre le réel et l'idéal, la perfection de la forme et la perfection de l'esprit et où il a acquis la faculté de voir tout en beau, sans que le beau cesse d'être profondément humain et vrai. Par quelle ironie du destin, par quelle loi mystérieuse un temps si infortuné correspond-il à ce magnifique essor de toutes les facultés, par quel miracle l'Italie, prête à subir toutes les décadences et tous les jougs, produit-elle toutes les formes du génie avec ses adaptations les plus sublimes? C'est un problème insoluble.

Dans cette merveilleuse poussée intellectuelle la peinture atteignit son âge d'or dont l'apogée

se place entre 1470 et 1550, autant que puisse se renfermer entre deux dates une manifestation aussi inégale, aussi complexe et aussi variée que celle de l'art italien. Léonard, par exemple, appartiendrait chronologiquement aux « Quatrocentisti », mais la perfection de son style le classe, avec Michel-Ange, parmi les plus purs génies de la pleine Renaissance. Il serait donc impossible dans une appréciation de cette époque de s'en tenir à une rigoureuse délimitation de temps; ceci posé, on peut considérer la Renaissance Italienne dans son ensemble comme l'entier accomplissement de toutes les promesses précédentes. Les peintres, en pleine maturité et en pleine possession des procédés techniques, conçoivent la forme par laquelle ils donneront corps aux rêves de leur génie et leur communiqueront le souffle de la vie.

Deux distinctions sont encore à établir dans ce court espace de temps, si l'on admet la fin du xve siècle comme la première époque de la Renaissance et la première moitié du xvie siècle comme la seconde. Cette division correspond à deux états différents dans l'évolution de l'art dans le premier, les maîtres imposent

l'admiration, non seulement par le but qu'ils poursuivent et qu'ils atteignent parfaitement, mais surtout par un besoin de progrès, un souci de recherches, un restant d'idéalisme, qui permettent encore un développement à l'art et à la pensée. On sent que leurs motifs ne sont pas poussés à bout, que leur inspiration n'est pas exténuée et que leurs successeurs peuvent s'avancer dans la voie si largement tracée par eux. Au contraire, dans le deuxième état, les peintres sont parvenus au plein épanouissement de leurs facultés, mais sous leur maturité on voit poindre la décadence. Leur métier n'a plus de secrets pour eux et ils excellent à utiliser toutes les ressources d'une pratique portée à la perfection. L'art et la nature obéissent également à leur main experte, docile interprète de leurs idées, le fini de leur procédé échappe à toute critique et ils atteignent un maximum d'impeccabilité et de virtuosité au delà duquel il ne subsistera aucune chance de succès.

Or, d'après la loi du mouvement, en vertu de laquelle les forces vives de l'univers doivent être en perpétuelle activité, tout arrêt équivaut à une décroissance. C'est par la transgression

de ce principe que, dans son apogée, la Renaissance allait trouver la cause de son déclin, le grand moteur de l'art, la Pensée étant détruite par le procédé.

A la première époque de la Renaissance se rattachent les œuvres de MANTEGNA, de FRANCIA, du PÉRUGIN, des BELLIN, de CARPACCIO, de FRA BARTOLOMMEO, et D'ANDRÉ DEL SARTO, tandis qu'à la seconde appartiennent celles du GIORGIONE, du TITIEN, du CORRÈGE, de RAPHAEL et de MICHEL-ANGE, auxquels il faut joindre, pour compléter la pléiade, LÉONARD DE VINCI et le TINTORET qui en font partie de droit, bien qu'ils soient en deçà et au delà de plusieurs années.

LA RENAISSANCE

LES MAITRES DU PREMIER AGE

ÉCOLE PADOUANE

Padoue fut la première à recevoir la tradition florentine apportée par Giotto, appelé dès 1303 pour décorer de fresques l'église Santa Maria dell' Arena. A son instigation se créa une importante école dont le fondateur, François Squarcione (1397-1475), exerça sur la direction de l'école Padouane une action décisive qu'il faut connaître pour comprendre la forme très particulière revêtue par l'art Padouan. A une époque où les voyages lointains étaient hérissés de difficultés et en partie inconnus, Squarcione fit un long séjour en Grèce où les beautés du bas-relief antique et la pureté des

formes et des lignes de l'art grec firent sur lui une si profonde impression qu'il en reçut une empreinte ineffaçable. Il en rapporta une véritable collection d'antiques qui devint chez lui, à Padoue, l'Académie où les élèves puisaient la connaissance de leur art aux sources mêmes du beau.

C'est à cette grande influence de l'art sculptural que les maîtres Padouans durent le caractère distinctif de leur école à laquelle paraît dévolue la tâche de transformer la peinture en sculpture et de lui emprunter son modelé, sa précision et, avec cette précision, la sécheresse qui en est le danger. Ces qualités et ces défauts, tempérés par le génie, se retrouvent dans la manière et dans le style du plus brillant élève de Squarcione : ANDREA MANTEGNA (1431-1506).

Dès l'âge de dix-sept ans, Mantegna se révélait et son premier tableau, daté de cette époque, prouve, par la minutie du dessin, à quel point il était alors imbu des principes de l'école de Squarcione; on en trouve des preuves plus décisives encore dans ses belles fresques des Eremitani à Padoue.

Ces fresques semblent dessinées d'après des statues et non d'après des modèles vivants. En dépit de cette immobilité marmoréenne, il s'en dégage une singulière impression de grandeur, elles exercent un charme et une fascination étranges; on se sent sous l'empire d'un génie puissant, plongé dans les plus hautes abstractions intellectuelles et occupé à résoudre les problèmes les plus difficiles. Ses personnages paraissent appartenir à une sélection supra-humaine par leur haute stature, la noblesse de leurs attitudes et la beauté de leurs draperies. Dans sa perspective et ses plans parfaits, l'action se déroule avec harmonie et majesté, la coloration même, froide et scientifique, contribue à donner aux figures de Mantegna cet extraordinaire aspect de pétrification qui leur est propre. Aucune ne paraît avoir existé, aucune ne paraît avoir jamais été animée du souffle de la vie, et le peintre devient ainsi le poète destiné à immortaliser les habitants d'une moderne Pompéi, les conservant par quelque prestige magique, pour les amener jusqu'à nous, tels qu'ils étaient le jour où l'arrêt de la vie les avait frappés. C'était un

maître aux antipodes d'un Benozzo, un maître pour lequel le réalisme était toujours subordonné à l'attraction scientifique et dont le but était irréalisable en dehors d'éléments formels et absolus, idéal que tous ses efforts devaient tendre à faire passer des sommets élevés de l'utopie et de la pensée aux vallées profondes de la forme et de la réalité. La vérité est que l'inspiration de Mantegna dérivait directement de l'antique, la beauté du bas-relief avait pénétré si profondément son âme, qu'elle réglait son imagination et qu'en lui se personnifiait parfaitement l'amour du temps pour l'antiquité et la domination intellectuelle exercée par cette passion.

Le « Triomphe de Jules César », à Hampton-court, marque l'apogée du classicisme à la Renaissance, et les quelques fresques qui subsistent au palais de Mantoue et traitent de sujets analogues, font par leur beauté amèrement regretter la destruction subie par une grande partie de cette œuvre du maître.

A l'encontre de beaucoup de ses contemporains pour lesquels la liberté artistique se doublait de la liberté individuelle et qui con-

sidéraient leur indépendance comme le bien le plus précieux, Mantegna se mit, dès 1460, au service de la maison de Gonzague dont il devint le familier et le peintre ordinaire, à telle enseigne qu'il fallut au Pape Innocent VII l'agrément du duc de Mantoue pour suivre son désir de confier à Mantegna l'exécution d'une chapelle qu'il avait érigée au Belvédère. Ce travail, considéré alors comme le chef-d'œuvre du maître, fut malheureusement détruit par Pie VI.

Mantegna menait une existence d'une somptuosité et d'un faste qui excédaient de beaucoup ses ressources, et qui devaient, à sa mort, laisser sa femme, sœur des Bellin, et ses nombreux enfants dans une telle misère qu'ils durent vendre jusqu'au dernier carton du maître et subsister d'une légère pension continuée par les ducs de Mantoue.

Avant de quitter l'école padouane, il faut constater l'influence prépondérante qu'elle exerça sur la fondation de multiples écoles : celles de Ferrare, de Bologne et des Marches s'y rattachent directement. L'école Lombarde a pour fondateur le Milanais Vincenzo Foppa,

élève de Squarcione, et l'on peut même constater que Venise en est également tributaire par les Bellin.

ÉCOLE OMBRIENNE

De Mantegna à Pierre Vanucci, dit *le Pérugin* (1446-1524), la transition est brutale. Des sommets inaccessibles il faut descendre à des vallées italiennes calmes et paisibles, doucement colorées par les feux du couchant. D'un monde de hautes abstractions il faut passer à une humanité douce, jouissant en paix d'une existence sans traverses.

Le Pérugin fut l'interprète d'un certain ordre de sentiments religieux qui, sans lui, manquaient de manifestation. La grande célébrité dont il jouit provint, non pas de ses sentiments réels, mais de ceux qu'on lui prêtait; nul ne parut sonder à son égal les profondeurs du recueillement, ou se pénétrer des ferveurs de l'a-

doration, nul ne donna une pareille expression aux angoisses de la douleur ou aux transports de l'extase. Ses personnages furent des êtres irréels, détachés de toute passion, qui, d'un air contemplatif, goûtaient les joies de lieux élyséens; ils semblaient un peuple d'élus dont la sérénité sans ombre aurait puisé aux eaux d'un Léthé l'oubli de tout ce qui pourrait la troubler.

C'est à Pérouse que le Pérugin est particulièrement admirable, c'est là qu'il faut juger le degré de perfection atteint par son art, restreint dans ses ambitions et son but, loin du réalisme et du naturalisme, mais où l'inspiration sacrée s'amplifie, grâce aux procédés techniques dus à la Renaissance.

On voit dans la salle du « Cambio », à Pérouse, le plus frappant exemple de l'art du Pérugin avec sa maîtrise à rendre les sujets religieux et son impuissance à adapter d'autres formes à des sujets purement païens. Léonidas et Caton ont le même air doux et penché que sainte Cécile ou saint Sébastien; il donne aux prophètes et aux sibylles la même allure qu'aux martyrs et aux vierges. Il remplaçait la puis-

sance et la force par une grâce frisant l'afféterie, appliquée indistinctement à tous ses sujets, quelle qu'en fût la diversité.

Il y avait entre le Pérugin et ses contemporains une dissidence absolue dans leur manière de comprendre la dignité de l'art. Les grands artistes du temps subordonnaient toutes les nécessités matérielles à l'idéal qu'ils poursuivaient, but impérieux qui justifiait et imposait tous les sacrifices ; cette haute conception échappait à la nature vulgaire du Pérugin qui voyait surtout dans son art le métier lucratif. Un esprit essentiellement pratique et mercantile l'animait, et non seulement il employait ses nombreux élèves à travailler à ses œuvres, mais encore fut-il le premier artiste de ce temps qui songea à en faire le commerce et à ouvrir boutique. Sa *Bottega* de Pérouse devint le marché où, d'après le goût et les besoins, se trouvaient et s'acquéraient les sujets de sainteté les plus multiples et les plus variés.

La place occupée par le Pérugin dans l'art italien est une place particulière. Au milieu d'un monde positiviste, déclinant rapidement vers un scepticisme complet, il mit, quoique

sans aucune conviction propre, la touche finale à l'art religieux, tel que l'avait transmis la tradition des siècles, et tel que l'avaient cultivé antérieurement les générations croyantes.

Tel qu'il fut pratiqué par le Pérugin, cet art jeta avec lui son dernier éclat, pour s'éteindre ensuite dans l'ombre et la médiocrité relatives.

Les génies du Pinturicchio et de Raphaël sont pourtant directement issus du Pérugin, mais, de même qu'un vieux tronc produit de vigoureux rejetons, de même les qualités du maître se transformèrent chez ses illustres élèves dans le sens du réalisme et du naturalisme le plus large, que chacun d'eux revêtit de la forme propre à sa conception artistique et à sa puissante personnalité. BERNARD PINTURICCHIO (1454-1513) est un peintre d'histoire, mais d'histoire rendue aussi librement qu'elle l'avait été par Benozzo Gozzoli. Il ne se laissait distraire par aucune recherche qui ne fût la représentation de la vie, des mœurs et des costumes contemporains, traités avec une précision et une minutie telles qu'ils constituent des documents inestimables pour l'histoire de Sienne et de la Renaissance.

Peu de fresques sont parvenues à notre époque en plus parfait état de conservation que celles de la Bibliothèque de la cathédrale de Sienne, et aucune ne donne une idée plus complète de la manière dont se comprenait une décoration intérieure au xvie siècle.

Le cardinal Piccolomini fondait, en 1495, la Libreria pour conserver les livres laissés par son grand-oncle Æneas Silvius Piccolomini, élevé au Pontificat sous le nom de Pie II, et il appelait, en 1502, le Pinturicchio pour retracer sur ses murs les principales actions de la vie d'Æneas Silvius.

L'artiste traita son sujet en légende, ne cherchant même pas à peindre les coutumes et les costumes d'une génération antérieure d'un demi-siècle, pas plus qu'à rendre les traits des personnages qu'il interprétait; il conçut romantiquement le Pape et l'Empereur et il dit chaque portion de leur histoire comme une vieille ballade. Ce qui restait chez Pinturicchio de l'influence du Pérugin laisse à ses œuvres l'empreinte de grâce qui en font le charme délicieux.

En général le grand reproche qui s'adresse-

rait aux maîtres ombriens serait leur défaut absolu de sincérité. Ils ignoraient la naïveté et la spiritualité de la foi, empêchement majeur, malgré leur science consommée, à émouvoir et à pénétrer comme un Angelico qui atteignait la sublimité avec un style d'une notoire infériorité technique, si on le compare à l'étonnant tour de main du Pérugin.

ÉCOLE BOLONAISE

Francesco Francia Raibolini (1450-1517) forme avec le Pérugin et Bellin le triumvirat placé à l'extrême limite de deux systèmes pittoresques tout à fait opposés. D'une part ils sont l'expression dernière de l'ancienne école primitive, mais de l'autre ils n'ont plus la sévérité liturgique, le symbolisme puissant des anciens maîtres, et s'ils allient aux représentations pieuses la grâce et le sentiment, ils sont déjà avancés dans la technique et leur style est emprunté à l'inspiration antique et païenne qui commence déjà à régner dans l'art.

Cependant ils conservent plus ou moins la tendance spiritualiste, idéal commun interprété

par chacun selon sa propre originalité. L'art de Francia tient un heureux milieu entre l'art du Pérugin purement conventionnel et celui plus avancé et plus parfait de Jean Bellin, où s'allient à une vérité profonde tous les progrès, toutes les conquêtes successives de la peinture.

Francia est le plus grand nom de la première école Bolonaise. Au milieu de l'invasion du naturalisme, il conserve la tendance purement spiritualiste, ses personnages sacrés laissent une impression d'art très supérieure à ceux du Pérugin, due très certainement aux convictions sincères de l'artiste.

Si sa couleur est plus froide que celle de ses deux illustres contemporains, il dépasse pourtant l'un de toute la hauteur de sa conscience et atteint presque l'autre dans les qualités de probité artistique et d'intégrité morale dont leurs œuvres communes portent le caractère noble et élevé.

ÉCOLE TOSCANE

Baccio della Porta, plus connu sous le nom de *Fra Bartolommeo* (1475-1517), contribua dans une large mesure au progrès de l'art par sa science de la composition et du coloris. Il fut élève de Cosimo Rosselli, mais c'était par Pierre Pérugin qu'il devait avoir la révélation d'un art sacré ignoré du positivisme florentin et destiné par son mysticisme à exercer une influence considérable sur son esprit. Il revenait pourtant à l'action décisive du Vinci d'affranchir Fra Bartolommeo de toute attache avec les « Quatrocentisti », pour le lancer dans la pleine voie de la Renaissance. Ces divers courants subis par le Frate ne nuisirent pas au développement de sa forte personnalité; si son

caractère le portait à l'extase et à l'adoration religieuses, il joignait à ces sentiments des connaissances scientifiques poussées au dernier degré. Il utilisait le raisonnement géométrique dans la disposition de ses groupes et il mettait une gradation savante dans l'emploi de ses tons; on peut donc le considérer comme ayant ouvert la série des maîtres de la grande Renaissance, tant il avait dans ses coloris, d'harmonie, d'éclat et de transparence lumineuse.

L'assemblage d'éléments si divers produisit chez Fra Bartolommeo un style savoureux, puissant et doux qui unissait aux rares qualités techniques celles de la grâce exquise et du charme pénétrant. Il animait ses figures de Madones, de saints et d'anges d'une idéale beauté et, à voir ces êtres délicats et charmants, on comprend quel ébranlement causa à la nature sensitive de Bartolommeo la fin tragique de son ami Savonarole. L'horreur ressentie par lui fut si profonde, qu'elle le dégoûta de la vie et de l'art et l'amena à entrer chez les dominicains de Fiesole, où il vécut jusqu'à sa mort dans les austérités et l'ascétisme.

L'opposition des natures de Fra Bartolommeo et de son élève ANDREA D'AGNOLO, surnommé *Andrea del Sarto* (1486-1531), fournit un contraste saisissant. Andrea est un des plus étonnants coloristes du temps; ce qui lui manqua fut ce qu'on appellerait l'expression d'une belle âme, les mobiles qui déterminaient son talent ayant toujours été d'ordre inférieur. Tous ses efforts se bornèrent uniquement à la poursuite de la pureté absolue du dessin dont ses compositions tirent leur grande élégance augmentée d'un rare sentiment des figures.

Andrea del Sarto exécuta, de 1508 à 1510, pour le cloître des Servites, l'Annunziata, une série d'admirables fresques, dont les sujets, « la Naissance de la Vierge » et des scènes tirées de la vie de « Saint Philippe Benizzi », constituent un ensemble de toute beauté. Dans ce même cloître, il peignit, au-dessus d'une lunette de porte, la fameuse « Vierge au sac » justement célébrée comme un chef-d'œuvre.

Une autre œuvre non moins importante fut entreprise ensuite par Andrea del Sarto et, à partir de 1515, il y consacrait dix années de

sa vie. C'étaient des fresques qui retraçaient l'histoire de « Saint Jean-Baptiste » destinées au vestibule de la confrérie dello Scalzo. Ces compositions, où l'artiste adopta un parti pris de camaïeu brun sur brun, furent exécutées dans la plénitude de son talent que l'ingratitude de la coloration semblait destinée à faire ressortir davantage encore.

Andrea del Sarto, appelé en France par François Ier qui rêvait d'être le Mécène de toutes les célébrités, n'y fit qu'un séjour de courte durée, rappelé à Florence par la volonté impérieuse de la femme qu'il avait eu le malheur d'épouser et qui méritait si mal son nom de Lucrezia Fede. Les besoins de luxe effréné de Lucrezia et ses exigences illimitées devaient conduire la faible nature d'Andrea jusqu'à l'abus de confiance, puisqu'elles l'amenaient à dilapider les fonds considérables qui lui avaient été remis par François Ier pour des achats artistiques.

Lucrezia était une de ces natures de courtisanes nées, qui ne respectent que la force, soit physique, soit morale. La logique de ce tempérament voulait qu'elle méprisât Andrea

del Sarto en raison même de sa faiblesse à son égard, aussi l'abandonnait-elle atteint de la peste et laissait-elle mourir isolé et sans secours cet homme qui lui avait tout sacrifié.

VII

LE DEUXIÈME AGE
DE LA RENAISSANCE

L'APOGÉE

La foi en des esprits grands, supérieurs, féconds, est nécessaire à l'humanité, et l'homme s'élève par sa croyance à la mission du génie qui enrichit tout de sa propre plénitude. Ce que le génie voit, ce qu'il veut, il le voit serré, vigoureux, gonflé et surchargé de forces ; il transforme les choses jusqu'à ce qu'elles se pénètrent de sa puissance, jusqu'à ce qu'elles soient le reflet de sa perfection. Cette transformation forcée, cette complète transfiguration n'est plus un effet de l'art, mais bien l'art même, puisqu'elle en est l'essence.

Quatre génies constituent, à eux seuls, le grand âge de la Renaissance ; à eux seuls ils en représentent l'évolution tout entière, ce sont :

Léonard de Vinci,
Raphaël Sanzio,
Antoine Allegri,
Michel-Ange Buonarotti.

Chacun de ces noms est une évocation de la Renaissance, chacun de ceux qui les portèrent posséda et réalisa dans sa sphère l'âme de son temps, si bien que nous la voyons réfléchie dans leurs œuvres, comme dans un miroir fidèle.

Deux génies, dans cet incomparable assemblage, semblent le résultat d'une sélection surhumaine : Léonard et Michel-Ange. Leur art en apparence visait à la perfection absolue du procédé technique, mais au fond il se proposait comme but unique d'exprimer de sublimes concepts d'éthisme et d'éthique et la matière ne fut entre leurs mains que l'instrument idéal qui leur permettait de révéler leur âme.

S'il fallait désigner ces grands maîtres par leurs qualités respectives, Léonard serait l'étonnant magicien, le profond devin auquel serait échu en partage le prestige d'une fascination mystérieuse et irrésistible, tandis que l'esprit des prophètes animerait Michel-Ange de son

souffle puissant et divin. L'âme humaine lui révéla ses ressorts les plus cachés ; son époque, ses arcanes les plus secrets ; la nature mit à son services ses forces les plus vives, lui livra son champ le plus étendu où, Colomb idéal à la recherche d'un monde inconnu, il voyagea sans cesse pour résoudre des problèmes surhumains.

En opposition complète avec ces demi-dieux, apparaissent les deux génies les plus humains qui aient existé : Raphaël et le Corrège.

Raphael était pour la peinture ce que Mozart fut pour la musique ; nulle facilité, nulle virtuosité n'égalèrent les siennes. Il était le dieu d'un art de dessin et de grâce, mais un dieu dont l'âme semble singulièrement absente, non pas que son génie fût impuissant à l'exprimer, mais parce que l'expression n'en rentrait pas dans son système, ou plutôt — les systèmes n'existant pas alors — dans son instinct. Il était l'antinomie d'un Michel-Ange, c'est-à-dire un être heureux, parfaitement équilibré, tout à la joie de vivre, rendant sa conception de l'existence par de belles formes harmonieuses, dont aucune souffrance spirituelle ne troublait le rythme.

Le Corrège peut être regardé comme l'Ariel

de la peinture, comme une force élémentaire de la nature qui aurait surpris et fixé le rire universel dans toutes ses expressions. Il était le grand prêtre d'un art de sensualité et de volupté, un esprit uniquement tourné vers la vie charnelle peinte avec la fougue emportée de son propre tempérament.

Pour que l'évolution artistique de la Renaissance soit complète, à ces quatre puissances il y a encore lieu d'en ajouter une cinquième : les Vénitiens, interprètes des pompes mondaines, poètes de la chair, amants passionnés du paganisme dans l'art. Semblables à Venise, isolée du reste du pays, les maîtres vénitiens forment une église distincte, étrangère au génie de la nation, représenté et personnifié par Léonard et Michel-Ange qui en marquèrent l'apogée et de leur vol d'aigle dépassèrent toutes les cimes.

LÉONARD DE VINCI

NÉ A VAL D'ARNO EN 1452, MORT A AMBOISE EN 1519.

Léonard de Vinci, fils naturel de Messer Pietro, notaire à Florence, est un des rares êtres dans lesquels la nature semble s'être complu à réunir toutes les perfections.

Doué d'une force prodigieuse, il était si admirablement beau que sa personne même exerçait une sorte de fascination sur tous ceux qui l'approchaient, fascination qui devenait un culte, quand on subissait le charme de ses admirables facultés intellectuelles qui paraissaient sans limite, comme son génie. Il était tout ensemble musicien étonnant et compositeur hors ligne, algébriste et mathématicien de force à compter parmi les premiers de son temps ; hydraulicien, ingénieur et stratégiste remarquable ; par l'é-

tendue de sa science il recula les bornes des connaissances humaines. Génie universel, il porta l'étude et le progrès de l'anatomie plus loin que della Torre; il remplaça les moulins à eau par une machine de son invention, construisit des aqueducs, exécuta de remarquables travaux hydrauliques, canalisa des rivières, draina et desshéa des terres; le Milanais doit à son système d'irrigation son admirable fertilité. Dans une autre voie, il combina des engins de guerre, il découvrit la supériorité de la forme conique appliquée aux projectiles, il adapta aux bateaux le gouvernail à roue, s'occupa d'optique, de plans architecturaux; le premier, il projeta et accomplit le percement des montagnes, en un mot aucune branche du savoir humain ne resta étrangère à sa vaste intelligence. La hardiesse et la témérité de son génie arrivaient à contraindre la nature et à en obtenir les résultats les plus surprenants; mais ce qu'il faut encore admirer davantage, c'est que, en dépit de ces dons merveilleux, jamais il ne se départit de la conscience la plus scrupuleuse, ne se fiant en aucune manière à son étonnante facilité et appliquant à ses recherches une patience inouïe.

Encore enfant, il modela en terre une certaine figure de femme souriant; vieillard, il laissait dans Monna Lisa ce même sourire plein d'ombre, d'incertitude et de mystère. Cette énigmatique révélation du mouvement de l'âme, cette espèce de lumière intérieure montant à la surface de la personne humaine était pour Léonard l'image du secret du monde et le symbole du mystère universel. Il en fut possédé et hanté toute sa vie, et innombrables furent ses tentatives pour émettre par la forme la magie de ce charme fugitif.

Tout contact avec la laideur inspirait à Léonard une telle répulsion qu'elle devenait pour lui une véritable souffrance physique. On peut juger de sa puissance de volonté par son énergie à poursuivre cependant l'étude des dégénérescences d'un type primitif passant par tous les degrés de l'atavisme et du vice pour aboutir au crétinisme et à l'imbécillité finale. Et cela, uniquement parce qu'il n'admettait pas d'être arrêté dans son art par aucune impossibilité. Son scrupule pour atteindre l'exacte interprétation de la nature était si grand, qu'afin de représenter une tête de Méduse, il s'entourait de

reptiles, et que, pour animer une chimère d'un mouvement surnaturel, il adaptait à un lézard des ailes chargées de vif argent.

La tournure d'esprit de Léonard, qui le portait vers la recherche et l'étude des sciences physiques, devait l'amener à attacher un intérêt extrême au progrès technique de la peinture. Il porta au dernier degré du perfectionnement tout ce que ses prédécesseurs avaient acquis dans la connaissance des matériaux, la chimie des couleurs, les lois de la perspective et les illusions du clair obscur. Il trouva des ombres plus épaisses contrastant avec une lumière plus brillante et résolut les plus hardis problèmes de raccourci ; il appliquait à ses groupements des principes de géométrie et il trompait les yeux par l'artifice savant de la gradation des tons, pour aboutir à des touches finales imperceptibles.

En même temps, sa profonde impressionnabilité pour les phénomènes extérieurs lui révélait une nouvelle forme d'interprétation de la nature et de la vie dont la difficulté le fascinait et exerçait sur lui d'autant plus d'attraction, qu'elle paraissait plus insurmontable.

L'amour du vrai, du beau, de l'absolu, qui est l'essence et l'âme même de l'art, était porté chez lui à une telle puissance d'intensité, que c'était ce sentiment qui l'amenait à ce haut degré de perfection.

L'écueil pour ce tempérament unique se rencontra dans l'excessive recherche du nouveau qui aboutissait souvent au dégoût prématuré de ses entreprises. Malheureusement, par suite de ce dégoût et aussi d'une destruction amenée par le temps, il ne subsiste du maître que peu d'œuvres, ce qui rend impossible d'embrasser l'ensemble de son génie par une étude complète de son talent.

Pour en permettre une appréciation approximative, il n'y a réellement que l'ample et merveilleuse collection de ses dessins. Ils sont l'inestimable legs de sa pensée, ils en sont l'admirable témoignage, lancé de premier jet avec une rare magnificence ; on leur doit une éternelle reconnaissance, car c'est grâce à eux qu'il est donné de pénétrer plus avant dans l'âme magnifique de cet homme semi-divin, *le Vinci* (1).

(1) NOTE DE L'AUTEUR. — On doit à la persévérance de Mon-

Léonard eut une existence mouvementée et tourmentée. Après avoir étudié la peinture et la sculpture à Florence chez Verrochio, en 1489, il fut appelé à Milan par Ludovic le More, pour y fondre une statue équestre de François Sforza, le fondateur de sa maison. Cette statue fut exécutée par Léonard dans des proportions si colossales qu'il fut impossible de l'achever. Ce travail abandonné, Ludovic le More le chargeait de créer à Milan une école de peinture et d'architecture dont il était nommé directeur ; ce fut l'époque où il produisit la « Cène de Sainte-Marie des Grâces » et les beaux portraits de la bibliothèque Ambrosienne.

sieur Muller-Walde la découverte d'une œuvre admirable pour laquelle toutes les présomptions de la critique sont en faveur de *Léonard*. La fresque se trouvait, sous d'épaisses couches de plâtre et de badigeon, dans la chambre du trésor du château de Milan où elle couvrait la porte d'accès et la paroi supérieure du mur la surmontant. Elle semble représenter un colossal Argus, gardien vigilant des trésors de Ludovic le More qui le premier affecta cette pièce à cet emploi. L'admirable coloration de la fresque, son merveilleux dessin, la beauté des ornementations et des trophées d'armures qui les accompagnent, en font une œuvre de tout premier ordre. Malheureusement, la salle ayant passé à des emplois différents, on perdit toute trace de la fresque et de nouveaux besoins ayant nécessité l'ouverture d'un escalier, la console destinée à le surpporter fut fixée sur la tête de l'Argus, acte de vandalisme qui la détruisit entièrement.

Outre ces occupations, Ludovic lui confiait les travaux immenses de fertilisation de la Lombardie et Léonard douait le pays d'un admirable réseau de canaux qu'il traçait géométriquement avec une répartition raisonnée selon la nature et l'altitude des terrains, merveilleux travail où il accomplissait pour le Milanais ce que les Maures accomplirent pour l'Espagne. Il venait à peine d'achever cette entreprise considérable que le Milanais était envahi par les Français et que Louis XII entrait à Milan. Le roi fit l'impossible pour s'attacher le Vinci qui, malgré toutes les instances, rentra alors en Toscane. Son séjour à Florence fut toutefois de courte durée, car la gloire naissante de Michel-Ange, son jeune rival, lui portant ombrage, il l'abandonna bientôt pour Rome, où il trouva malheureusement un accueil très refroidi auprès de Léon X prévenu contre lui. Nature fière et susceptible, habitué aux honneurs et à la gloire, il s'accommoda mal de l'existence qu'il rencontra à Rome; aussi y séjourna-t-il peu et erra-t-il dans plusieurs villes de l'Italie jusqu'au moment où, cédant aux instances de François Ier, il se décida à

venir en France où il habita Amboise jusqu'à sa mort, survenue en 1519.

Léonard connut les amertumes de l'âge et du déclin ; il fit la dure expérience des trahisons de la fortune. Après avoir brillé d'un éclat radieux au firmament de l'art, il eut la douleur de voir son étoile pâlir, en même temps que montaient à l'orient les jeunes astres nouveaux vers lesquels se portaient le goût et l'admiration des contemporains.

RAPHAEL SANZIO

NÉ A URBIN EN 1483, MORT A ROME EN 1520.

Raphaël di Giovanni Santi eut, dès son enfance, comme initiateur à l'art, son père Giovanni Santi qui, peintre lui-même, devait exercer par le réalisme sincère de son talent une grande influence sur le tempérament artistique de son fils. Par suite de sa mort prématurée le jeune Raphaël entra, dès l'âge de onze ans, en apprentissage chez Timoteo della Vite, natif d'Urbin et qui était revenu s'y fixer en 1495, imbu des principes des écoles Ombriennes et Bolonaises, principes dont la révélation allait ouvrir à Raphaël des horizons nouveaux et, en lui découvrant le Pérugin, déterminer la voie qu'il devait suivre.

Ce ne fut pourtant qu'en 1499, après le retour du Pérugin de Florence et l'achèvement du

« Cambio » à Pérouse, que Raphaël se décida à s'inscrire parmi ses élèves; mais son éducation antérieure l'avait si fortement préparé à s'assimiler la manière du maître que, n'ayant plus rien à y apprendre, il abandonnait Pérouse après un séjour de courte durée. Il était du reste, à ce moment, invinciblement attiré vers Florence où un premier voyage, en 1501, lui avait révélé la suprématie de l'art Toscan. L'influence que cet art exerça alors sur l'esprit de Raphaël donne la juste mesure de son talent.

Complètement inféodé au Pérugin, voyant par ses yeux et imitant sa manière au point de créer entre eux la confusion, on peut le croire définitivement conquis à l'école Ombrienne quand, brusquement et sans transition, on le voit avec la même ardeur, le même enthousiasme et la même facilité s'assimiler les qualités d'un Masaccio ou d'un Fra Bartolommeo.

Tout le génie de Raphaël est contenu dans ces avatars, et c'était en toute sincérité que, sous ces diverses influences, il était amené à ces évolutions successives, quitte, dans ses retours sur lui-même, à ne reconnaître d'autre maître que l'art antique.

Le Bramante ayant obtenu que Raphaël collaborât à la décoration intérieure du « palais du Vatican », il vint, en 1507, se fixer définitivement à Rome où il se consacra aux travaux qui devaient illustrer son nom. A cette époque, l'influence de Michel-Ange était toute-puissante et avait déterminé la prépondérance du classicisme alors en vigueur. Le retour à la pureté des formes antiques marqué par le style classique répondait trop exactement aux besoins mêmes de sa nature pour qu'il ait pu échapper à l'ascendant définitif qui détermina sa dernière manière avec une tendance à l'exagération dans les anatomies et dans le jeu des muscles. Cette recherche de l'effet plastique fut une faute fréquente de l'époque, faute due au contact trop direct avec le génie de Michel-Ange que sa qualité essentielle de sculpteur amenait à produire les effets de cet art dans la peinture, quand, à son corps défendant, il était obligé d'en faire. Du reste cette confusion des deux arts fut l'écueil auquel presque tous les artistes du temps vinrent s'échouer, et qui chez Raphaël, entouré d'une école considérable, devait avoir pour l'art des conséquences directes d'une gravité tout autre

que celles qu'aurait pu occasionner le solitaire et inaccessible Michel-Ange. Si l'on est amené à constater l'action prépondérante exercée sur Raphaël par Michel-Ange, on peut de même, selon l'époque de ses autres œuvres, y reconnaître l'influence de ses maîtres successifs.

Influences.	*Œuvres.*
Timoteo della Vite.	Madones d'Urbin et de Pérouse (1497).
Pérugin.	Mariage de la Vierge, 1505. (Milan, musée Bréra.) Madone du Grand Duc. (Florence, musée Pitti.) Couronnement de la Vierge, 1500. (Rome, musée du Vatican.) Fresque de San Severo. (Pérouse, église San Severo.)
Masaccio.	Cartons, 1505.
Fra Bartolommeo.	Vierges de 1510 à 1512.
Pinturicchio et Signorelli.	Dessins et copies, 1508. (Venise, Académie. Album d'esquisses.)
Signorelli.	Loges. (Rome, Vatican.)
Michel-Ange.	Sibylles, 1514. (Rome, église Sainte-Marie de la Paix.)

Il est malaisé d'apprécier exactement la part directe de Raphaël dans ses multiples produc-

tions, personne n'ayant jamais été chef d'école à son égal, ni entouré d'autant d'élèves travaillant à ses œuvres et parfois même les achevant. De ses trois manières il n'y a vraiment que la première et en partie la seconde qui lui appartiennent intégralement. Il résulte de cette collaboration anonyme aux œuvres de la troisième manière qu'on peut rencontrer dans plusieurs d'entre elles un certain *lâché* et peut-être un manque de tenue qui surprend et qui déroute.

Malgré ces critiques qui signalent plutôt les inconvénients d'une production forcée et trop facile, on n'en reste pas moins dans l'admiration devant ce génie, nouveau Protée qui revêtait les formes les plus diverses de la perfection. Chez lui la pureté du dessin et du style sont remarquables et cette double qualité s'applique avec le même bonheur à l'expression des sentiments religieux ou païens, mais le caractère essentiel du talent de Raphaël est l'éternelle bonne humeur et la joie de vivre qui le dominent. Dans l'admirable Pléiade dont il fait partie, il est le seul qui ne soit ni obsédé, ni hanté par une recherche tragique de l'au-delà, ni fasciné par le troublant problème de la destinée humaine. La

vérité est que Raphaël est un Grec, qui pense par des formes et qui a rencontré le moment psychologique où l'on savait faire les corps. Sa pensée est toute païenne, il sent comme un ancien la beauté animale, il aime la nudité par amour du nu, c'est ce qui explique son incomparable supériorité dans le mythe païen et son infériorité relative dans l'expression des sentiments chrétiens. Ses chefs-d'œuvre resteront, entre tous, ceux où il a interprété ce premier ordre de sentiments : « les Noces d'Alexandre » du Palais Borghèse, « le Jugement de Pâris » et « la Psyché » de la Farnésine. Raphaël ne croit qu'aux attitudes, à d'autres il abandonne la foi ; il proscrit le mouvement désordonné de l'âme qui dérangerait l'eurythmie d'un geste, il a le décor admirable de science et d'art, mais il n'a pas la vie dans ses emportements de passion.

C'est cette formule d'art qui nous surprend et nous étonne chez lui ; nous acceptons bien pour le monde antique cette recherche unique des belles lignes harmonieuses qui absorbent tout, mais notre conception de la beauté moderne est tout autre ; non seulement nous la

voulons parfaite dans sa manifestation extérieure, mais encore nous exigeons que cette perfection soit le miroir où se réfléchissent les beautés morales et nous admettons difficilement comme suprême desideratum l'absence totale de l'âme et de la pensée.

La vie humaine est comme un arbre couvert de mille fleurs différentes. Raphaël a choisi les plus parfaites de forme et de coloration, et dans des attitudes magnifiques a su en fixer le suprême et passager éclat. Il eut la rare fortune d'une vie heureuse, sans aucune traverse, et jouit de son vivant d'une gloire qui ne fut départie au même degré à aucun de ses contemporains.

Pendant les douze années que comporte la fin du Pontificat de Jules II (1508-1513) et la presque totalité de celui de Léon X (1513-1521) en qui Raphaël trouva son Mécène et son plus ardent protecteur, l'activité déployée par son génie est vraiment extraordinaire. Toutes les branches et toutes les variétés de l'art lui semblent tour à tour familières : fresques, cartons, dessins, peinture, architecture, esquisses pour les arts décoratifs, compositions religieu-

ses, allégoriques, mythologiques, historiques, portraits, ornements, il n'y a rien, qu'il n'ait abordé avec une égale facilité et un égal succès.

L'époque romaine de Raphaël pourrait se diviser en cinq groupes :

Stances.	Peinture Religieuse et Historique.
Loges.	Arabesques et sujets bibliques.
Farnésine.	Sujets mythologiques.
Cartons.	Tapisseries, sujets du Nouveau Testament. Actes des Apôtres.
Saint-Pierre.	Architecture.

A la mort de Bramante, en 1514, Raphaël devint le chef incontesté de l'école romaine et fut chargé par Léon X de tous ses grands travaux, à l'exclusion de Michel-Ange dont l'austérité n'avait pas le don de plaire au pape.

Il fut enlevé à trente-sept ans après une courte et violente maladie, résultat de sa vie désordonnée jointe à l'excès de production. La mort de Raphaël fut considérée comme une calamité publique et de grands honneurs furent rendus à sa dépouille mortelle portée en pompe à la chapelle de la Vierge de l'église Sainte-Marie Rotonda (Panthéon d'Agrippa) désignée

par son testament comme son lieu de sépulture.

Quand Lomazzo assigna des emblèmes aux principaux artistes de la Renaissance, il donna à Michel-Ange le dragon de la contemplation et à Mantegna le serpent de la sagacité. Par un choix heureux le critique milanais attribua à Raphaël l'homme, symbole de grâce et de force, d'intelligence et de beauté. C'est en effet ce sens de l'humanité intellectuelle et physique qui distingue tout l'œuvre de Raphaël; il est hellénique dans sa manière de la comprendre; pour lui tout est bonheur, paix, sérénité, tout est grâce et jeunesse et le sourire de ses figures les fixe dans un monde éthéré où l'on ne connait aucune traverse! En nous montrant des êtres exempts de maux, il nous fait comprendre que ces tristes bienheureux ne nous égalent pas; ils ont tué la lutte, la souffrance, l'amour, c'est-à-dire toute la beauté, toute la raison de la vie, ils sont sages et pourtant ils ne valent plus rien, car on ne vaut que par l'effort, et étant sans douleur, ils sont sans joie.

ANTONIO ALLEGRI

DIT « LE CORRÈGE »

NÉ A CORRÈGE EN 1494, MORT A PARME EN 1534.

Le Corrège eut son éducation artistique entreprise de bonne heure par son oncle, peintre lui-même, mais peintre de peu de talent, et poursuivie par Bartolotti de Corrège dont une œuvre subsistant au musée de Modène, donne piètre opinion; il fallait au jeune Corrège son merveilleux tempérament artistique pour résister à la médiocrité de cette première initiation. La célébrité dont jouissaient alors les écoles de Modène et de Ferrare issues de l'école Padouane, décida de la voie où il devait s'engager. Attiré à Modène par la réputation de professeur excellent dont jouissait alors François Bianchi, il alla apprendre sous ses auspices

la pratique de son art. Corrège paraît avoir été destiné à ne rencontrer que des maîtres d'un ordre très secondaire, comme si la fortune s'était plu à écarter de son chemin toute influence de nature à entamer sa personnalité. A l'école de François Bianchi il fit l'étude approfondie des lois de la perspective et de la composition et apprit même le modelage, ce qui explique la rondeur des formes de ses figures et la *morbidezza* de sa peinture.

En 1511, un long séjour à Mantoue le mit à même de connaître et d'apprécier les nombreux chefs-d'œuvre qu'y avait laissés Mantegna et d'y apprendre par leur étude tout ce qu'il ignorait encore de la technique de son art.

Ce n'était cependant pas le grand maître padouan qui allait donner au Corrège son essor définitif, mais bien l'école romaine dont il subit la puissante fascination. Pourtant il ne devait jamais connaître Rome, mais il eut la révélation du style classique par les œuvres répandues un peu partout et principalement dans les musées de Mantoue et de Parme.

A l'égal des créateurs qui l'entouraient, Corrège réalisa, selon sa conception de la beauté,

un monde *type* qui lui fut propre et résolut, suivant son éthisme personnel, une des faces du problème abordé par chacun selon la tendance et la forme de son génie.

Corrège pourrait être surnommé le faune de la peinture. Comme Raphaël, il avait la compréhension de l'humanité heureuse, comme lui, la tendance à ne tirer du monde que le bonheur et la joie : voilà le rapport direct qui existe entre eux; mais ce qui différencie singulièrement leurs talents, est que, d'un point de départ identique, ils arrivèrent, par suite de leurs tempéraments respectifs, à des conclusions tout opposées.

Chez Raphaël, l'allégresse trouve son expression dans une gravité sereine et noble. On sent que rien ne peut ni frapper, ni atteindre les figures idéales qu'il anime, non qu'elles soient surhumaines, bien au contraire, mais parce que leur humanité hellène se trouve satisfaite d'avoir atteint son but par sa perfection physique.

Chez Corrège, les facultés intellectuelles étaient moins développées que chez Raphaël, mais le tempérament l'était davantage; c'était

donc vers l'interprétation de la sensualité et de la volupté que sa nature le portait avec une furie et une puissance de génie extraordinaires. Il était presque bachique dans l'emportement de sa fougue; il en eut le lyrisme et l'extase luxurieuse qui s'imposaient à lui et auxquels il se livrait avec une énergie et une audace inouïes; ce fut un esprit élémentaire, une sorte d'Ariel de la peinture auquel l'air et la lumière semblaient soumis. Corrège peignit cette joie des sens pour la satisfaction qu'il en goûtait, pour le bonheur personnel qu'il en ressentait, car aucun peintre de son temps ne fut à son égal indifférent à tous les honneurs, affranchi de toutes les servitudes. Ame solitaire, il vivait loin des émules et des disciples et créait pour sa propre fantaisie un monde de couleur et de mouvement. Ce fut un poète, non pas un poète épique ou dramatique, mais par excellence le poète lyrique de la vie palpitante et débordante de volupté dont le fantôme lointain se retrouve sur les murs de Pompéi.

Cette conception était chez lui tellement le jet spontané de toute sa nature qu'il sut à peine la refréner quand il aborda le domaine reli-

gieux. Il a laissé à Parme le plus étonnant exemple de cette inaptitude dans la décoration exécutée pour l'abbesse du couvent de Saint-Paul, sous le nom de « Cellule de l'abbesse Jeanne ». Sous prétexte d'édifier les religieuses qui lui avaient commandé ce travail, Corrège imagina la plus adorable décoration païenne que la fantaisie la plus outrancière pût rêver. Sur l'auvent de la monumentale cheminée il plaça la déesse Diane dans un char, enlevée triomphalement vers les nuages. Comme accompagnement à ce motif principal il disposa au pourtour du plafond, dans seize lunettes, des groupes d'admirables amours se livrant aux divers exercices de la chasse. Nulle part Corrège ne semble s'être plus librement abandonné aux délices du mouvement perpétuel, que dans cette merveilleuse ronde, se déroulant délicieuse de grâce, de légèreté et de vie, au travers des enchevêtrements de pampres, où ses amours se meuvent dans un air impalpable et transparent avec une telle séduction qu'on oublie l'étrange disparate entre le sujet et le lieu.

Parme, où Corrège se fixa et vécut, possède les plus importantes œuvres du maître. En 1524,

il y décora la coupole de l'église Saint-Jean qu'il consacra à l'Ascension, œuvre dont l'achèvement excita une admiration mêlée d'étonnement, rien d'aussi hardi n'ayant été composé jusqu'alors. La science des raccourcis, l'emploi du clair obscur, l'art du dramatique et du pittoresque n'étaient sans doute pas inconnus, mais on ne les avait encore jamais vus portés à ce degré de puissance et d'énergie, la fresque du Jugement dernier de la Sixtine ne datant que de 1541.

En 1550, le maître peignit cette fois à la Cathédrale, une Assomption où les mêmes qualités se retrouvent encore élargies, son style ayant pris plus d'ampleur et sa coloration plus de fondu.

Malgré cette virtuosité des fresques religieuses exécutées par Corrège, on le sent tellement hors de son élément, si inhabile dans la traduction de sentiments qui échappent à son âme, qu'on n'éprouve devant elles aucune des impressions qu'il impose quand il se livre à la furie des sentiments païens dont il reste l'incomparable et unique évocateur.

MICHEL-ANGE BUONAROTTI

NÉ A CAPRESE, 1474; MORT A ROME, 1564.

« Lorsque je naquis, comme exemple à suivre
« fidèlement dans ma vocation, me fut donnée la
« beauté qui dans les deux arts me sert de flam-
« beau et de miroir. Si quelqu'un pense autre-
« ment il se trompe. Elle seule élève l'œil à cette
« hauteur que je m'efforce d'atteindre par la
« peinture et la sculpture. »

(Michel-Ange, Madrigal 7.)

Eschyle et Shakespeare, Beethoven et Michel-Ange semblent des types de sélection parfaite créés tout exprès par la nature comme preuve de la sublimité qu'elle réalise quand il lui est donné d'atteindre son apogée.

Michel-Ange est, pour la sculpture et la peinture, l'homme prédestiné, le Titan superbe; c'est

un nouveau Moïse, solitaire au milieu de tout ce qui l'entoure et inaccessible comme l'ancien. Pendant les quatre-vingt-neuf ans de sa longue existence il vit l'Italie réduite à l'esclavage, Florence se mourant; il eut l'amertume de prophétiser et de voir s'accomplir la rapide décadence de l'art et d'assister au triomphe du despotisme sacerdotal sur la liberté de pensée. Son grand cœur ne fut indifférent à aucune de ces choses et la douleur qu'en éprouva son âme trouva dans son œuvre sa sublime et amère interprétation.

Rien de la fascination exercée par Léonard ou de la beauté révélée par Raphaël n'appartint à Michel-Ange. Son front tourmenté de dieu dans l'enfantement, exprimait son constant effort au-dessous de son désir. A la simplicité et à l'austérité de ses manières répondait un langage bref et concis et, s'il écrivait, il cherchait toujours à condenser sa pensée dans le moins de mots possible. Il fuyait tout contact avec les hommes qu'il méprisait et n'aimait pas, ayant peu d'amis et redoutant les importuns. Il était en incessant entretien avec lui-même et la vie intérieure était en lui d'une

incroyable intensité. Se pénétrant de la Bible, méditant les dialogues de Platon, les poèmes de Dante, les sermons de Savonarole, son esprit se fortifiait étrangement dans cette intimité avec les grands penseurs rendue plus étroite encore par la solitude. Aussi, quand il fut appelé à rendre par la peinture la plus retentissante prophétie qui ait jamais été fixée par des formes, le fit-il en traits de flamme.

La « Sixtine » n'est pas seulement un chef-d'œuvre technique, elle est par-dessus tout la pensée et l'âme mêmes de Michel-Ange revêtues de corps, de muscles, de chair et d'os pour leur permettre de jeter, dans une tension à briser les nerfs, leur cri d'angoisse suprême au travers du tonnerre, des éclairs, de la foudre, dans un si douloureux paroxysme que toute différence de temps, de lieu ou d'époque s'abolit entre leur évocateur et nous. La marque du génie chez lui fut la conception toute moderne et anticipée, que vivre est une souffrance et que la vie même est une douleur.

Il prit comme thème la mission des prophètes et des Sibylles révélant au monde la venue de la loi nouvelle et la condamnation par un juge

inexorable de ce même monde qui l'avait entendue et rejetée.

Avec la procession des vingt-quatre vieillards qui défilent devant le peuple de Brescia et qui accusent l'Italie de péché, avec la voix criant à Florence : « Je suis l'épée qui vient pour la pénitence et le châtiment », c'est l'esprit même de Savonarole qui revit, mais c'est encore davantage celui de Dante enflammé de patriotisme, passionné de justice et de liberté.

L'influence platonicienne se retrouve dans la conception esthétique de certaines compositions. Le Dieu créateur qui sépare la lumière des ténèbres, le Dieu qui pétrit Adam du limon et fait comparaître devant lui l'Ève qu'il vient de créer dans sa beauté mystérieuse, est le Zeus des Grecs revêtu de son olympienne majesté! Mais la grande voix dominante de la Sixtine est celle des prophètes et des sibylles qui tonne et retentit, clamant : « Pénitence, pénitence, car le jour de justice est proche! Pénitence, car le jugement du monde s'avance! » Voix formidable qui s'enfle et résonne jusqu'au cri douloureux d'impuissance résumant tout l'effort de la Renaissance en Italie; les peuples

sont arrivés à l'éclosion, mais les forces de la vie s'écoulent sans qu'ils puissent atteindre leur maturité! Seul le grand maître sentira toute l'amertume, toute la douleur, toute la désillusion de voir l'affranchissement de la pensée aboutir au néant et la lumière qui se levait sur le monde s'éteindre, faute d'avoir été comprise.

Dans les assauts que l'âme livre au corps la souffrance a pour mesure l'ébranlement de l'être intérieur en conflit avec les contingences extérieures. C'est d'après ce criterium que peut se juger à quelles angoisses morales devait chez un esprit de cette trempe correspondre l'expression de la pensée.

Michel-Ange Buonarotti naquit en 1475 à Caprese, dans les montagnes du Casentin où son père était podestat. Ses ancêtres eurent une certaine illustration et sa famille se vantait de descendre de la maison princière de Canossa. Il fut mis en nourrice chez la femme d'un tailleur de pierre, d'où il avait coutume de dire qu'il avait sucé avec le lait son amour pour le ciseau et le marteau.

Ce goût se développa chez l'enfant de si

bonne heure que, dès l'âge de onze ans, sa vocation pour les arts était décidée et cela, malgré l'opposition absolue de son père résolu à ne pas le laisser suivre cette voie.

A force de ténacité, il finit par vaincre les résistances paternelles et par obtenir d'être mis en apprentissage chez Domenico Ghirlandajo, à Florence, où il apprit les premiers rudiments de l'art en aidant son maître à l'exécution des fresques de Sainte-Marie Nouvelle et à d'autres travaux, jusqu'au moment où la supériorité de l'élève s'affirma de telle manière qu'elle amena une complète rupture.

Lorsque à l'âge de seize ans il quitta la Bottega de Ghirlandajo, il était d'un caractère déjà si fortement trempé que, dès lors émancipé de tout enseignement et de toute tradition, il se lançait seul à la recherche d'un idéal qu'il devait poursuivre toute sa vie. Son ami Granacci, pressentant tout le génie contenu en puissance chez ce jeune homme presque encore un enfant, l'introduisit alors chez les Médicis. Aucune éducation intellectuelle et artistique ne pouvait mieux servir à développer les rares facultés de Michel-Ange que le milieu où il se trouvait

alors accueilli. Laurent le Magnifique, avec ses goûts de Mécène, avait créé dans sa villa de Poggio, à Cajano, un merveilleux musée d'antiquités qui produisit sur le jeune artiste une si profonde émotion que tout son tempérament en fut orbité vers le culte de l'antiquité, comme le prouve la première œuvre sortie de ses mains, ce masque de faune du Bargello où, malgré la subjection évidente, se découvre déjà sa puissante personnalité. Il n'y eut ni tâtonnements, ni hésitations dans cette nature exceptionnelle, il se révéla dans ses essais presque aussi parfait que dans les œuvres de sa maturité, tant il est vrai qu'avec des tempéraments de cette trempe les bornes humaines disparaissent et que d'un vol hardi leur premier essor atteint les sommets vertigineux et inaccessibles.

Pendant que l'artiste se pénétrait du suc de l'antiquité, sa nature morale se fortifiait singulièrement au contact des savants, des philosophes et des lettrés dont Laurent avait formé son académie Platonicienne. Quelle admirable fortune pour une pareille nature d'entendre les graves leçons d'un Pic de la Mirandole, d'un

Ficin ou d'un Politien commentant la philosophie de Platon et remontant aux sources immortelles de la Beauté dans cette Badia Fiesolene avec ses terrasses étagées sur les douces pentes de Fiesole, située dans le plus beau pays du monde, avec la plus belle ville du monde étendue à ses pieds !

De telles occupations imprimaient à l'âme de Michel-Ange les pensers profonds dont l'expression allait devenir le but de sa vie, mais ces pensers devaient prendre une ampleur et une profondeur tout autre au souffle prophétique de Savonarole. L'austère enseignement du moine de Fiesole s'adaptait trop exactement à la nature de Michel-Ange pour qu'il pût n'en pas recevoir une profonde atteinte. Il lui en resta cet ascétisme et cette intensité de foi religieuse dont les voûtes de la « Sixtine » portent l'indéniable empreinte.

Laurent distingua toutes les promesses d'avenir contenues en germe dans le jeune sculpteur et voulut l'attacher à sa maison en l'admettant parmi ses clients. A sa mort, son successeur, Pierre de Médicis, fou et maniaque, lui fit, dit-on, modeler une statue de neige

vraiment symbolique de ce pouvoir éphémère. Après l'expulsion du tyran et la proclamation de la République, il devenait dangereux pour un familier de « la Casa Médici » de rester à Florence. Michel-Ange alla donc pendant cette année de 1494 se réfugier à Bologne. Il y exécuta un ange porte-lumière pour le reliquaire de saint Dominique et se livra surtout à l'étude passionnée et approfondie du Dante, dont le génie avait avec le sien tant de points d'affinité qu'il l'aima toute sa vie d'un religieux amour.

Dès que la situation intérieure de Florence s'éclaircit, il y rentra et exécuta alors le Cupidon endormi, acheté pour un antique par le cardinal Riario. Le 25 mai 1495, Michel-Ange entrait pour la première fois à Rome où l'amenaient des difficultés de paiement pour cette œuvre et où il était appelé par le cardinal Saint-Georges qui voulait en connaître l'auteur. Il venait surtout y chercher fortune, sans prévoir qu'il contribuerait plus que quiconque à transformer l'aspect de la ville éternelle. C'est de cette époque que date une de ses œuvres les plus sublimes, « la Pieta » de Saint-Pierre, qui révèle cet homme de vingt-quatre ans comme étant déjà en possession

de cette « maniera terribile » destinée à devenir la marque de son talent. Revenu à Florence en 1501, il y exécuta pendant quatre années une série d'œuvres diverses, tant en sculpture qu'en peinture. Le colossal David de l'Académie et la Sainte Famille de la Tribune du musée des Offices sont de ce temps.

Pendant ces occupations, Julien de la Rovere, âgé de soixante-cinq ans, était élevé au trône de Saint-Pierre et, dès 1505, appelait l'artiste auprès de lui. Ce n'était pas un pontife ordinaire que Jules II, tout l'opposé comme patron de ce qu'avait pu être un Laurent le Magnifique et dominé par un caractère d'une violence et d'un emportement inouïs. Il avait l'esprit tendu vers de vastes desseins, et poursuivait avec une sorte de furie frénétique la puissance temporelle et la suprématie de l'Église. Ne reculant devant aucun moyen pour atteindre son but, il préféra appeler Français, Impériaux, Espagnols, et déchaîner sur la malheureuse Italie tous les maux dus aux invasions des barbares plutôt que d'abandonner la réalisation de ses plans. Entre Jules II et Michel-Ange existait la forte entente qui résultait de l'analogie de leurs natures; tous deux étaient

« nomini terribili », pour user d'une expression propre à désigner la vigueur de caractères rendus formidables par l'emportement impétueux d'individualités rebelles à toute concession.

En attirant Buonarotti, Jules II avait conçu le projet de faire exécuter au sculpteur le mausolée qu'il destinait à lui servir de tombeau. Mais, comme Saint-Pierre se trouvait insuffisant pour répondre au plan grandiose rêvé par Michel-Ange, il fut arrêté qu'on reconstruirait la vieille basilique de la foi, afin de recevoir ce vaste monument funèbre, le plus grand qu'aurait jamais élevé la chrétienté.

Il devait être le poème de la mort, la tragédie du sépulcre et mieux encore, le triomphe de l'âme immortelle sur la matière. Tout ce qui exalte l'humanité : les arts, les sciences, la loi, la victoire qui couronne les efforts héroïques, la majesté de la contemplation, l'énergie de l'action devaient être symbolisés gravissant les degrés d'une pyramide qui tendrait au ciel, tandis que les génies et les anges entr'ouvriraient la tombe où dormait le mort dans l'attente de la résurrection.

De cette conception gigantesque il ne subsiste,

en dehors de dessins incomplets, que les figures du prophétique et divin « Moïse » et des captifs enchaînés, seuls morceaux qu'en exécuta le maître bassement jalousé et décrié auprès du Pontife qui ne voulut plus entendre parler du monument. Jamais Michel-Ange ne se résigna à abandonner cette œuvre aimée d'un amour si passionné que, pendant quarante ans de sa vie et à travers toutes les vicissitudes, il en poursuivit toujours la chimère. La déconvenue qu'il éprouva de la décision du pape fut telle qu'elle l'amena à fuir d'une traite jusqu'à Florence (1506), d'où il tint tête à Jules II, résistant à toutes les injonctions qui le rappelaient. Un voyage du Saint-Père à Bologne amena la réconciliation et, sur les instances du pape, il se décida à rentrer dans la ville éternelle deux ans après l'avoir quittée. Mais la paix faite, malgré ses prières, Jules II lui refusa obstinément de reprendre le plan interrompu ; l'opiniâtre vieillard avait une bien autre idée en tête, il avait décidé dans son esprit que Michel-Ange peindrait le plafond de sa chapelle Vaticane, la chapelle Sixtine!

« Io non so pittore! »

« Je ne suis pas peintre! » fut le cri d'effroi poussé par le maitre, quand lui fut notifié cet ordre. Jules II n'admettait devant lui aucune résistance; en dépit de ses prières et de ses supplications, Michel-Ange dut céder et il accomplit en vingt-deux mois, de mai 1508 à octobre 1512, la tâche titanesque qui lui était imposée et pour laquelle le pape le pressa tellement qu'il faisait découvrir les fresques avant qu'elles ne fussent achevées. Grandes furent la stupéfaction et la consternation de Rome et des Romains quand ils furent appelés à considérer le chef-d'œuvre où était réalisé pour le christianisme ce que Phidias avait réalisé pour le paganisme. Quelle différence pourtant entre les deux génies, entre la magnifique procession des dieux et des héros rayonnants de beauté et de jeunesse dans l'épanouissement de leur luxuriante humanité, et la divine torture de l'âme portée à son paroxysme!

Entre Phidias et Michel-Ange est placée toute la chrétienté, c'est-à-dire le travail du monde pendant vingt siècles; autant chez l'un tout est beauté puissante, sereine et reposée, autant chez l'autre tout est vieux, ridé et courbé. Sibylles et prophètes, pliés sous l'effort de l'esprit,

sont consumés par le feu des visions qui les
dévore et succombent au délire sacré qui les
possède. La forme humaine, chez le Grec, comporte l'allégresse; chez le Chrétien, le corps
n'est que l'instrument destiné à traduire une
étrange et terrible agitation intérieure qui tend
tous les nerfs dans une douloureuse et poignante
impuissance. C'est la lutte, la désillusion et
l'effroi aboutissant au châtiment inexorable; ce
sont des personnages surhumains aussi malheureux que nous-mêmes, des dieux emportés
dans l'irrésistible élan de l'esprit, en proie au
désespoir, au délire de la passion effrénée, ou
de la volonté héroïque.

Jules II mourut après avoir vu son rêve
réalisé et le plafond de la Sixtine achevé. Son
successeur, qui formait avec lui le plus saisissant
contraste, fut Léon X, second fils du premier
protecteur de Michel-Ange, Laurent le Magnifique. Autant Jules II était belliqueux, autoritaire, passionné, autant Léon X était souple,
facile et spirituel, voluptueux comme un Athénien du siècle de Périclès, d'un parfait scepticisme religieux, adorateur des philosophes
grecs, et indifférent au train du monde, pourvu

qu'il eût la paix chez lui. En politique comme en art, il était et ne fut jamais qu'un dilettante.

Le nouveau maître de Rome n'était donc, par tempérament, rien moins que favorable à l'austère Michel-Ange. Aussi n'imagina-t-il rien de mieux que de l'employer à l'achèvement de l'église de San Lorenzo à Florence et exigea-t-il même que le sculpteur allât à Carrare faire tailler les blocs de marbre nécessaires à ce travail. Les années de 1516 à 1520 furent dans la longue vie de Michel-Ange l'époque la plus obscure, la partie la plus stérile, période d'attente, de projets déçus et de labeur improductif dont il ne sortit, en 1521, que par l'ordre du cardinal Jules de Médicis qui lui enjoignait de construire la « Sacristie neuve » de l'église de San Lorenzo. Dans la pensée du cardinal Jules, cette chapelle était destinée à servir de chapelle funéraire aux membres de sa maison. Elle devait contenir les monuments de Côme, de Laurent, de Julien, duc de Nemours, de Laurent, duc d'Urbin, de Léon X et de lui-même. Ce nouveau travail occupa le maître entre les années 1521 et 1524, pendant lesquelles Jules de Médicis succéda à Léon X.

L'exaltation de Clément VII fut saluée avec enthousiasme par Michel-Ange, comme l'heureux signal de la résurrection de l'art; en quoi son erreur était grande, Clément n'étant qu'une réduction de Jules II et de Léon X avec des idées plus étroites, devenues des passions par leur étroitesse même.

Cependant bientôt Michel-Ange devait se trouver emporté par les idées de justice et de vérité hors des sentiments de reconnaissance et de gratitude qu'il gardait à ses premiers patrons. Révolté de leurs excès de pouvoir et de leurs exactions, il se rallia à la cause du patriotisme florentin, sans toutefois parvenir à faire taire les scrupules de sa conscience délicate dans ce perpétuel conflit entre ses idées de liberté et de solidarité humaine et le sentiment de ses obligations envers la famille à la protection de laquelle il devait tout. C'est sous l'influence de ce double courant que l'on voit Michel-Ange fortifier San Miniato et, pendant le siège de 1529, défendre Florence contre les Médicis et le pape, tandis que son patriotisme de fraîche date s'estimait heureux, après la reddition de la ville, que Clément lui pardonnât sa partici-

pation à la défense de la malheureuse cité. Mais Clément VII mit à ce pardon une condition draconienne, celle d'achever les travaux de San Lorenzo et de n'en point accepter d'autres, la mesquinerie de l'esprit du pape s'opposant à toute idée de générosité sans restriction. Dans cette chapelle érigée par Michel-Ange lui-même pour recevoir les œuvres qu'il lui destinait, on se sent pénétré d'un respect presque religieux devant son peuple de statues rendu impérissable et immortel par le souffle du génie.

Quatre figures couchées sur des sarcophages à l'antique concentrent, à elles seules, toutes les facultés de l'émotion. Ce sont les figures du « Jour, de la Nuit, du Crépuscule et de l'Aurore » peut-être plus belles et plus mystérieuses encore dans leurs formes inachevées ajoutant à l'emprisonnement de la douleur l'emprisonnement du marbre?

Il ne faut pas oublier, en contemplant ces admirables allégories sculptées après la chute de Florence, l'invasion de l'Italie, le sac de Rome, qu'elles deviennent l'image du désespoir et l'expression d'un cœur ulcéré.

L'Aurore d'un pareil jour ne peut être que la

douleur de le revivre, et le retour à la lumière fait défaillir l'âme de regret et d'effroi dans la crainte amère de voir son rayon doré éclairer de ses feux tant de crimes.

Mais ce que l'Aurore a prévu, le Jour le voit et, frémissant, il en contemple l'horreur. La colère est en lui et, de son épaule douloureusement bandée comme un arc, il menace, tel un géant qui va se lever sur la terre dans un effort surhumain, effort impuissant, hélas! car en vain il aura souffert, en vain il aura lutté, tout l'abandonne. Courbant son large front las, le Crépuscule sent descendre la nuit, le repos après l'horreur du jour, l'oubli, enfin! où s'abolira, après l'espoir mort, jusqu'au douloureux souvenir! Brisé, mais non dompté, son cœur raidi s'étonne que Dieu et la vérité sainte aient pu le déserter et il ploie de l'air sombre du vaincu irrité qui attend. Et voici à son tour la bienheureuse Nuit, dormant dans ses voiles, affaissée sous le poids du jour et dans l'engourdissement de l'âme qui s'est tue. Que d'agonies morales il a fallu pour porter à ce beau corps de telles atteintes, pour le lasser d'une si incurable fatigue! Cependant la Nuit repose, elle veut

reposer et, à sa fixité, on sent que jamais rien ne la tirera de ce grand sommeil sans songes! Un souffle des théogonies antiques semble avoir touché le génie de Michel-Ange dans l'enfantement de cette redoutable conception réalisant une manière de déesse primordiale auguste et sacrée dont le cœur vit et palpite au travers du marbre. Cette idée de marbre vivant frappa si vivement les contemporains qu'elle fut exprimée et qu'on la trouve contenue dans le quatrain que la nuit inspirait à Strozzi :

> « *La notte che tu vedi in si dolci atti*
> *Dormir, fu da un Angelo scolpita*
> *In questo sasso, e perchè dorme ha vita :*
> *Desta la, se nol credi, e parleratti.* »

La nuit que tu vois en si douce attitude
Dormir, fut par un Ange sculptée
Dans cette pierre ; c'est pourquoi vivante elle dort :
Éveille-la, — si tu ne le crois, — elle te parlera!

On connaît la réponse :

> « *Caro mi el sonno, e più l'esser di sasso,*
> *Mentre che'l danno e la vergogna dura :*
> *Non veder, non sentir, mi è gran ventura;*
> *Però non mi destar, deh! parla basso.* »

Il m'est doux de dormir, plus doux d'être de pierre,
Tant que dure ici-bas l'opprobre et la misère :
Ne pas voir, ne pas sentir, quel bonheur ! Parle bas.
 Oh ! ne m'éveille pas !

La légende explicative était inutile, les marbres seuls parlent assez haut !

En 1534, la mort de Clément VII rendait à Michel-Ange sa liberté et il s'empressait de quitter Florence où il laissait inachevées les commandes des Médicis et où il ne devait jamais revenir. Telle la chapelle Saint-Laurent, telle l'œuvre entière de Michel-Ange arrive jusqu'à nous inachevée. Il termina peu et, à quelques exceptions près, il persévéra rarement, soit par suite des circonstances difficiles, soit à cause de l'humeur changeante de ses patrons. N'étant du reste jamais satisfait de son travail, il se sentait personnellement disposé à l'abandonner, sa vie entière se passant à étreindre dans une lutte héroïque une pensée trop démesurée pour se traduire par les formes.

Paul III Farnèse succédait, déjà sexagénaire, à Clément VII et trouvait les affaires de l'Église en si piteux état que leur solution difficile absorba toutes ses facultés. Aussi n'eut-il

ni le temps ni le goût de penser aux arts et aux artistes; cependant, jaloux de la gloire que Michel-Ange avait fait rejaillir sur les pontificats précédents, il alla le chercher dans sa retraite et l'obligea à en sortir pour peindre dans la Sixtine la fresque du « Jugement dernier », auquel aboutit l'idée générale de la composition. Agé de soixante ans et parvenu au faîte de la gloire, le maître, pendant huit années, consacra son terrible génie à un sujet digne des temps. Depuis l'époque de sa jeunesse où retentissaient les prophéties de Savonarole, les châtiments annoncés par l'austère dominicain s'étaient réalisés; l'Italie avait été envahie, Rome pillée, l'Église châtiée. Malgré de tels avertissements, le monde ne s'était pas amélioré, le vice augmentait et la vertu devenait toujours plus rare. Au lendemain d'un semblable passé, en face d'un présent et d'un avenir aussi peu rassurants, il était impossible qu'un esprit de cette profondeur conçût Dieu autrement que sous les traits d'un juge sévère, vindicatif et implacable.

Le « Jugement dernier » fut considéré par les contemporains comme la maîtresse œuvre du

maître, et cela peut-être parce qu'il l'exécuta en pleine possession de sa renommée, car elle reste fort inférieure aux admirables plafonds de la Sixtine.

La tristesse a pris possession de son âme et l'étalage de science qu'il déploie dans ses anatomies excessives et les poses compliquées où il vise au tour de force, donnent à son style quelque chose de sec et de désagréable. Quand la fresque fut enfin livrée en 1541, il fallut toute l'autorité du Pape pour l'imposer, tant fut générale la désapprobation suscitée par la nudité des figures. Depuis l'époque où Signorelli couvrait d'anatomies les murs du dôme d'Orvieto, les temps avaient changé; la société, devenue dissolue et vicieuse, avait perdu le sens du beau et n'était plus en état de discerner que pour Michel-Ange la perfection technique de l'anatomie n'avait d'autre but que d'amener l'âme à jaillir dans les emportements de la passion par toutes les fibres des nerfs et des muscles.

Saint Paul dit quelque part : « Rien n'est impur en soi; une chose n'est impure qu'à celui qui a l'impureté en lui. » (Ép. aux Romains, XIV.)

Cette parole de l'apôtre retombe sur les sociétés en décadence livrées au libertinage et chez lesquelles le corps cesse d'être un élément pur d'éthisme. Il se transforme alors en un tel objet de scandale que, cédant aux instances de son entourage, un pape devait plus tard charger un Daniel de Volterre de vêtir une partie des nudités du « Jugement dernier », besogne dont la postérité fit bonne justice en décernant à Daniel de Volterre son seul titre d'immortalité, celui de « tailleur de caleçons ».

Arrivé à cette époque de son existence, Michel-Ange a déjà vu mourir Léonard de Vinci et Raphaël; il voit le Corrège dans sa dernière année et l'art italien en pleine décadence, sauf à Venise où le Titien brille dans tout son éclat, au grand chagrin du maître complètement opposé à cette école sensuelle par excellence. Il était pourtant encore destiné à vivre pendant trente ans et à voir des jours plus sombres même que ceux qu'il avait traversés, puisqu'ils devaient être marqués par l'extinction de la vie à Florence, l'établissement de l'inquisition et l'abaissement de l'Italie sous la tyrannie de l'Espagne. Entre 1541, époque

où fut achevée la fresque de la Sixtine et celle où la volonté de Paul III le chargea, à l'âge de soixante-douze ans, de la continuation de la Basilique Saint-Pierre, se place dans sa vie une période de cinq années de solitude et de réclusion absolues.

Il connut l'inexorable décadence, l'amoindrissement progressif et fatal de l'être humain. Plus d'une fois le désespoir le saisit et son profond ascétisme religieux l'empêcha seul de se donner la mort. Sa vie est celle d'un moine et la vanité de tout lui apparaît avec une telle intensité qu'il se déprend de tout et jusque de lui-même et de son art.

« Que rien de cet art qui fut mon idole,
« peinture ou statuaire, ne vienne maintenant
« distraire mon âme tourmentée par le divin
« amour ! »

C'est dans le suprême renoncement que la grande âme de Michel-Ange trouvait son seul refuge hors du siècle gâté et rapetissé où elle se sentait à l'étroit.

Cependant ces années furent fécondes pour la production de ses merveilleux dessins religieux et mythologiques qui datent presque tous

de cette période, et cela, bien qu'il considérât tous les instants qu'il consacrait à l'art comme perdus pour le soin de son salut. C'est dans ses poésies de ce temps que se réfléchissent le mieux les *états d'âme* qu'il traversait.

« Je t'appelle, mon cher Seigneur, c'est toi
« seul que j'invoque contre mon inutile et aveu-
« gle tourment! Tu as livré au temps cette
« âme divine. Tu l'as emprisonnée dans cette
« dépouille fragile et fatiguée. — Tu l'as sou-
« mise à un destin cruel! Que puis-je faire
« pour vivre autrement que je ne vis? Sans toi,
« Seigneur, tout bien me manque! Il n'appar-
« tient qu'à toi de changer mon sort! »

(Sonnet 72.)

Selon le mot de l'Ecclésiaste, il trouvait que le sort des morts était enviable et préférable au sort des vivants dont l'existence se prolonge. Bienheureux les morts de ne plus voir les choses qui se passent sous le soleil!

Pendant les seize dernières années de sa vie, de 1546 à 1564, Michel-Ange, nommé architecte de Saint-Pierre, se consacra à cette tâche avec amour et passion. Il y travailla

sans accepter aucune rétribution et seulement, disait-il, « pour le rachat de ses péchés et la gloire de mettre une telle couronne sur la tête de la mère de la chrétienté ». Il ne fallut, du reste, pas moins que tout son désintéressement et toute sa gloire pour faire adopter ses plans.

Il reprit les projets de Bramante qu'il ne modifia que pour leur imprimer la forte marque de son génie; mais la mort le surprit laissant son œuvre inachevée, et ses successeurs ne mirent pas à respecter ses plans le scrupule qu'il avait montré lui-même à l'égard de son prédécesseur.

Michel-Ange, ouvrier sublime qui dans la forme humaine fit triompher toutes les gloires de l'esprit, nouvel Atlas qui, pendant près d'un siècle, porta un monde, a exercé malheureusement la plus fâcheuse influence sur son temps et sur l'art contemporain. Les artistes nombreux qui le copièrent n'ayant ni sa pensée profonde, ni sa conception géniale, ne purent s'approprier que ses défauts et ses exagérations qui, dépouillés du souffle de son génie, devaient rapidement conduire l'art à la décadence absolue.

13.

VIII

LA RENAISSANCE

ÉCOLE VÉNITIENNE

L'ART A VENISE

La situation géographique de Venise et la culture qui en résulte forcément, la séparent et la différencient du reste de l'Italie autant que si elle faisait partie d'un autre monde. Entre elles il n'existe aucune connexion d'idées, ni de sentiments, et cela à un tel degré que les intérêts de l'une sont à l'opposé des intérêts de l'autre et que les désastres dont est frappé l'infortuné pays la laissent florissante et prospère. Sa position inabordable lui rend propres sa politique, ses guerres et ses plaisirs, comme elle la fait assister en spectatrice indifférente aux calamités qui sévissent autour d'elle et ne voir souvent dans les malheurs publics qu'une occasion bienvenue d'augmenter ses richesses ou sa puissance.

La fondation de Venise remonte aux invasions d'Attila (452) contre lesquelles des habitants de la terre ferme cherchèrent un refuge protecteur sur les îlots disséminés dans la lagune. Ce fut seulement en 697 que ces éléments épars tentèrent de se réunir et qu'ils se groupèrent sous l'autorité d'un chef unique désigné par leurs suffrages. C'était l'institution du *Dogat*, la forme de gouvernement sous laquelle, pendant une durée de sept siècles, la République de Venise devait atteindre le faîte de la gloire, étendre au loin son hégémonie et porter au plus haut degré une fortune incomparable.

A partir du XIII° siècle une aristocratie jalouse et un peuple facile à soulever restreignirent les pouvoirs du Dogat par le contrôle d'un « Grand Conseil », où tout noble siégeait de droit et auquel vinrent s'ajouter par la suite le « Sénat » et enfin, en 1310, le fameux « Conseil des Dix », dont le fonctionnement devait réduire sous son effroyable tutelle le rôle du Doge à des fonctions purement honorifiques, quand elles n'étaient pas dangereuses.

Un siècle plus tard, les « Dix » devaient pren-

dre dans leur sein la « Junte d'État », le terrible « Triumvirat », le « Conseil des Trois » qui inaugura à Venise l'inquisition et la terreur.

Cette constitution idéale de l'oligarchie devait rapidement tourner à la plus effroyable des tyrannies et suspendre au-dessus de toutes les têtes le perpétuel effroi de la délation maîtresse.

A l'époque de la grandeur de la République, l'idée artistique ne pouvait être que secondaire chez un peuple de négociants enrichis et aristocrates. Ils semblent avoir restreint leur ambition à doter Venise de toute la somptuosité que comportait son rang exceptionnel de reine des mers, sorte de « Cosmopolis » où se rencontraient l'Orient et l'Occident.

Profitant des dons merveilleux dont la nature les avait comblés, les Vénitiens, avec une surprenante conception de la beauté, dédièrent à Dieu et aux hommes les deux plus étonnants temples qui aient jamais existé. Leurs courses lointaines, leurs rapports perpétuels avec l'Asie et Byzance, avec le Sarrasin et l'Arabe, décidèrent de toute leur conception architecturale et les amenèrent à la plus étrange efflorescence, au

plus pittoresque décousu, au plus fascinant imprévu qu'il soit possible de rêver.

« Saint-Marc » et le « Palais Ducal », suprêmes résultats de cet art hybride et charmant, paraissent des joyaux plutôt échappés à la lampe d'Aladin qu'appartenant à la réalité.

Ce qui acheva de compléter la physionomie de Venise fut l'émulation de ses patriciens luttant de somptuosité et de faste pour l'édification de leurs palais, rivalité dont l'inappréciable résultat a été de faire de leur ville cet ensemble unique d'élégance, de richesse et surtout de diversité. Mais, avant tout, c'est par la légèreté que brille l'art vénitien, par je ne sais quelle grâce ajourée et aérienne à l'encontre de toutes les lois établies et où l'architecture ne semble viser d'autre but que de faire porter tout le poids de l'édifice sur des dentelles de pierre, de sorte que la masse de la construction paraisse reposer sur des nuages.

Jusque dans leur architecture se retrouve le profond dissentiment de Florence et de Venise, l'abime qui sépare toutes leurs vues d'éthisme et d'éthique, à tel point même que le style vénitien et l'ordre toscan représentent presque les

deux pôles extrêmes : l'un léger, mystique, inspiré de la flore marine avec ses enchevêtrements sveltes et compliqués ; l'autre plutôt lourd, puissamment matériel, hanté par la splendeur ou la grâce des formes vivantes, des attitudes et des musculatures humaines. La volupté, l'ivresse des sens, le délire de la passion existent seuls pour Venise. Passionnée d'idéal, éprise de philosophie, d'art, de littérature, l'âme florentine vibre d'émotions inconnues à l'âme vénitienne. L'une, en proie à de perpétuelles luttes, n'atteindra jamais l'idéal qui la possède et combattra jusqu'à son dernier souffle pour la justice et la liberté ; l'autre, indépendante et forte, bonne commerçante, satisfaite de ses affaires, exploite avec astuce les discordes de ses voisins et voit réalisées toutes ses ambitions de gloire, de puissance et de richesse.

LA PEINTURE

La peinture n'apparaît que tardivement à Venise, l'art vénitien ayant eu besoin de conditions psychologiques spéciales pour se produire et se manifester. Il lui fallait le moment précis où l'âme, à la limite de deux époques, abandonnerait l'amour du grand pour le culte de l'agréable, tout en conservant assez le sens du premier pour goûter la noblesse et la beauté, bien que déjà portée vers le second par le besoin effréné des jouissances. L'art vénitien ne pouvait donc se révéler qu'au XVIᵉ siècle, c'est-à-dire à une époque où se trouveraient réunies les conditions de fortune, de magnificence, de noblesse nécessaires à son développement et dont les interprètes hors ligne seraient les Giorgione, les Bordone, les Véronèse et les Titien. Ce furent

en effet ces impressions inconnues aux Florentins que le génie des maîtres vénitiens illustra et consacra excellemment par un ordre de sentiments qui aurait fait défaut au xv° siècle, si le sens de la peinture avait été prématurément développé chez les Vénitiens.

Il y a lieu de remarquer combien l'art du peintre subit les influences du milieu où il se produit ; dans une cité unique comme Venise, qui exerce sur tous les sens une véritable fascination, un perpétuel enchantement, ces influences devaient s'imposer à ses peintres sans aucune restriction. Chez les Florentins se retrouvent le ciel, le paysage et les montagnes de la Toscane, tandis que les « Van Eyck » et les « Memling » sont soumis à la coloration particulière et froide du Nord, et remplacent par les fleurs spéciales du pays les grêles aiguilles des cyprès se découpant dans la lumière pure de la Toscane et de l'Ombrie. La situation exceptionnelle de Venise, monde aquatique réduit à l'air et à l'eau, devait amener un art essentiellement différent des autres, et qui participât de Venise même, c'est-à-dire de la couleur, du mouvement, du frisson de l'air et de l'eau, de

la plénitude débordante de la vie matérielle et physique.

Il fallait la palette de ses maîtres pour peindre les tons roses de ses palais, l'éclatante neige de ses colonnes, l'or de ses dômes détachés sur l'azur des Véronèse et des Titien enveloppant tout d'une atmosphère vague, transparente et lumineuse se jouant dans les eaux mobiles et frissonnantes de la lagune parfois irisées comme la conque d'une coquille, parfois changées en un cratère d'où s'épanche l'or bouillonnant. Il était impossible que l'art vénitien échappât à l'adorable poésie de cette vision surnaturelle.

Le gouvernement même de Venise devait contribuer à cet essor de l'art. Quelle différence entre la sécurité dont elle jouissait et l'état misérable de la malheureuse Florence dont l'âme angoissée semble s'exhaler dans la plainte sublime arrachée par Michel-Ange au Titan enchaîné !

Quelle différence encore dans les conditions politiques et sociales ! A Florence, chacun ayant sa part de responsabilité dans la conduite des affaires, pouvait, après avoir exercé le pouvoir,

prendre le chemin de l'exil, et la gravité des événements portait naturellement aux pensées sévères et profondes. A Venise, il était déjà dangereux de penser, mais il était encore mille fois plus dangereux de s'occuper des intérêts de l'État. Il y avait presque nécessité à jouir de l'existence telle qu'elle se présentait et à consacrer au plaisir les énergies qu'il était interdit de vouer à de plus nobles ambitions. En proie à son inquisition gouvernementale, Venise ne pouvait pas ne pas chercher à oublier, dans une frénésie de luxe et de jouissance, jusqu'à la notion de l'effroyable terreur déchaînée sur elle.

Par l'étrange contradiction propre aux choses humaines, c'est à l'heure la plus obscure de la destinée de Venise qu'elle atteint l'apogée de sa splendeur artistique; toute l'histoire de sa peinture tient dans ces cent cinquante ans témoins de sa déchéance où, reine puissante et guerrière fortunée, elle tombe au rang de Casino, de mauvais lieu, vouée aux courtisanes et aux masques.

LES PRÉCURSEURS

Venise, jusqu'au xiv° siècle entièrement inféodée à Byzance, ne connaît que la mosaïque et s'adonne exclusivement à un art qu'elle porte au plus haut degré dans l'admirable monument qui en réalise le type le plus parfait, la « Basilique de Saint-Marc ».

Les premières mosaïques de Saint-Marc sont la scrupuleuse et fidèle reproduction des sujets sacrés interprétés selon les traditions byzantines qui proscrivaient toute fantaisie en dehors des bornes liturgiques les plus sévères. Dans un édifice comme Saint-Marc, auquel contribuèrent huit siècles, il ne faut ni chercher, ni même désirer l'homogénéité, mais bien se considérer dans le musée merveilleux et unique où se dé-

veloppe et se poursuit l'art du mosaïste depuis sa naissance jusqu'à son déclin. L'action prépondérante de Byzance devait rendre Venise si rebelle à toute autre influence, que la profonde révolution amenée par le Giotto y passa inaperçue et que ce fut, en quelque sorte, par génération spontanée que se manifesta en plein xv° siècle l'art vénitien. C'est vers 1440 qu'à Murano, îlot perdu de la lagune, se produisirent les premières œuvres locales, destinées uniquement à l'interprétation de sujets religieux rendus avec la naïvité et la raideur malhabile des « Trecentisti » à leurs débuts, et dont l'art offre le plus étrange contraste avec celui si subtil et quintessencié des Botticelli et des Léonard florissant au même temps.

ANTONIO DA MURANO (1440) tente le premier essai ; BARTOLOMEO DA MURANO (1446), avec une tendance à un style plus personnel, le continue et le développe.

VIVARINI DA MURANO (1425-1500), maître chez lequel se rencontre, pour la première fois, une recherche du réalisme et du naturalisme ignorée de ses prédécesseurs. Son frère, LUIGI VIVARINI (1464-1503), subit l'influence de l'école

vénitienne proprement dite que fondaient à ce moment les Bellin, et ses œuvres en acquièrent une grâce charmante qui les entraîne bien loin de la facture primitive de l'école de Murano.

CARLO CRIVELLI (1468-1493) est le dernier peintre de l'école. Si Vivarini se ressent de l'influence des Bellin, Crivelli subit bien davantage celle de l'école Padouane qui exerce sur lui par Squarcione et Mantegna une action si puissante qu'elle dénature sa personnalité.

A l'époque de l'école de Murano, rien ne permet de pressentir que jamais les Vénitiens doivent à leur tour être saisis de la fièvre de renouveau qui a envahi toute l'Italie. Leur art est jugé si piètre par leurs propres concitoyens que « la Seigneurie » ne songe même pas à les faire participer à la décoration intérieure du magnifique palais qu'elle vient d'édifier et que c'est au dehors qu'elle demandera les artistes chargés de ce soin.

Les trois maîtres appelés tour à tour dans ce but devaient exercer une influence prépondérante sur les destinés de l'art vénitien. Ce furent d'abord VICTOR PISANO et GENTILE DA FABRIANO. De leurs travaux exécutés vers 1421

il ne subsiste aucune trace; mais la présence de Gentile eut l'intérêt extrême de déterminer la vocation du jeune Jacob bellin qui fut d'abord son apprenti et qu'il amena ensuite à Florence comme élève. Puis ce fut enfin Antonello de Messine, le dernier maître appelé en 1473 par le gouvernement de la République et qui ne devait plus quitter Venise jusqu'à sa mort arrivée en 1493.

Antonello arrivait des Flandres où plusieurs années de sa vie venaient d'être consacrées à travailler dans les célèbres ateliers des « Van Eyck ». Il apprit à leur école les procédés de la peinture à l'huile dont la technique était inconnue aux artistes italiens d'alors qui cherchaient à réaliser l'effet voulu par leurs procédés particuliers.

La profondeur et l'intensité du coloris, l'habileté et la légèreté des touches, l'emploi judicieux et la savante manipulation des couleurs faisaient d'Antonello l'homme prédestiné à répondre aux conditions psychologiques de l'art à Venise et le maître unique et incomparable, seul capable d'initier l'école vénitienne aux secrets qu'elle ignorait.

LA RENAISSANCE

LES MAITRES

Voilà donc Jacob Bellin, de qui l'on peut en réalité dater l'art vénitien, parti à la suite de Gentile da Fabriano pour Florence où l'art toscan allait lui apparaître dans toute sa beauté et où il devait séjourner plusieurs années, attaché au maître. Rentré à Venise en 1430, il fut bientôt attiré à Padoue par la célébrité de Donatello qui travaillait au Santo et dès lors son existence se partagea entre les deux villes.

En 1426 et 1428, Jacob Bellin eut les deux fils qui devaient illustrer son nom et porter à un si haut degré la réputation de l'école vénitienne.

Gentile et Jean Bellin allaient avoir la rare fortune de rencontrer toutes les circonstances propices au développement de leur puissante personnalité. Entre Venise et Padoue, entre

leur père et Antonello de Messine d'une part et Donatello et Squarcione de l'autre, les jeunes Bellin puisèrent la connaissance de l'art avec l'amour du beau. Émules et amis d'André Mantegna, leur intimité avec lui devait se cimenter par un double mariage, Mantegna épousant la sœur des Bellin, tandis que Jean Bellin épousait celle de Mantegna.

Les Bellin sont un frappant exemple de l'effet produit sur deux natures différentes par une éducation identique.

Gentile Bellin (1426-1507) avait une prédilection marquée pour l'étude de la théorie. La réflexion chez lui l'emportait sur l'imagination, il avait surtout pris à l'école Padouane sa passion de l'antiquité qui se manifesta chez lui par la régularité de la forme poussée à l'excès. Dans ses œuvres, Gentile fut presque exclusivement historien, narrateur de faits locaux relatifs à Venise.

La « Prédication de Saint Marc » à Bréra et surtout la série entière se rapportant au miracle de la Sainte Croix et à la « Procession de la place Saint-Marc » à l'Académie de Venise, donnent la mesure exacte du goût de Gentile pour cette

sorte d'interprétation, devenue entre ses mains un précieux document historique sur le costume et la vie vénitienne à son époque.

Jean Bellin (1427-1516), un peu plus jeune que son frère, lui est incomparablement supérieur. Il se voua sans partage au culte de l'art et consacra à son progrès toutes les facultés de son tempérament exceptionnel; aussi aucun peintre n'a-t-il dans sa carrière parcouru plus d'espace et ne s'est-il vu, au terme de sa course, plus éloigné de son point de départ. Jeune homme, avant de connaître Antonello de Messine, il n'employait que la détrempe; vieillard, il utilisait tous les procédés de la peinture à l'huile et tirait parti de toute la science moderne.

Lorsque le Giorgione par ses innovations recula les limites et élargit les ressources de son art, Jean Bellin, âgé de soixante-quinze ans, sans tenir compte de la vieillesse, sans se contenter de la réputation acquise, adopta ces nouveautés avec enthousiasme et, avec une ardeur toute juvénile, entassa chefs-d'œuvre sur chefs-d'œuvre, comme s'il eût commencé une autre existence. De cette époque date

l'émouvante Pieta de Bréra où simplement, sans effort, le maître atteint au sublime, et la Vierge sur un trône avec Saint Zacharie de l'église Saint-Zacharie à Venise, œuvres à compter parmi les perles les plus rares du merveilleux écrin de la Renaissance en Italie.

Pendant ses dernières années Bellin fut appelé par la Seigneurie à faire de la décoration pour le Palais Ducal; il eut comme collaborateurs dans ce travail ses trois élèves Giorgione, Palma et Victor Carpaccio, destinés à leur tour à la célébrité.

Victor Carpaccio (1480-1519) est une des personnalités les plus marquées de l'école vénitienne. Encore influencé par l'école de Murano, son style, plus sec et d'une précision plus cherchée que celui de son maître, n'en a pas toutes les qualités. Il ne sacrifie nullement aux charmes de la couleur et est peu sensible aux séductions de la forme. Par contre, à l'égal de ceux de Gentile, mais avec plus de perfection, les tableaux de Carpaccio sont de minutieux documents sur la vie vénitienne et complètent pour la fin du xvie siècle la physionomie de Venise caractérisée par Gentile

pour le commencement. Chez Carpaccio la composition est remarquable, l'exécution parfaite et, dans sa Légende de sainte Ursule, à l'Académie de Venise, il fait montre d'un sens du pittoresque achevé. Ce qui lui fait défaut est l'expression idéale donnée à un sujet, la faculté de produire l'émotion, la préoccupation du grand art à laquelle tout se subordonne. Sa nature est prosaïque, et dans sa perfection même s'accusent les défauts de son tempérament.

Avant de parler des deux illustres élèves de la vieillesse de Bellin, il faut encore mentionner un grand artiste sans attache d'école, JEAN-BAPTISTE CIMA, dit *Cima da Conegliano* (1489-1508). Il eut comme maîtres Louis Vivarini de Murano et Antonello de Messine, mais son talent très personnel, émancipé rapidement de toute influence, marque ses œuvres d'une réelle originalité. Ses personnages, empruntés, pour la plupart, au domaine religieux, sont pleins de grâce et de majesté; mais ce qui distingue surtout les œuvres de Cima, c'est la beauté de ses fonds où sont représentées les cimes et les vives arêtes des dolomites du Cadore découpant leurs silhouettes étranges dans un

paysage d'une adorable poésie. Malgré ce grand charme des œuvres de Cima, il ne manque ni de vigueur ni de netteté; tandis que son coloris chaud et lumineux montre qu'à l'école d'Antonello il a appris tous les secrets de son art.

Giorgio Barbarelli, dit *le Giorgione* (1478-1511), est dans un tout autre ordre de sentiments un coloriste égal à Bellin et ne le cède pas au Titien pour la fertilité et la variété de la conception; il inaugure la troisième manière de l'art vénitien, celle qui en marque l'apogée.

Il est peu d'artistes auxquels on ait attribué autant d'œuvres qu'au Giorgione, peu de noms qui aient servi autant que le sien à couvrir des productions inférieures; à l'heure actuelle, le temps a détruit tout ce que Giorgione peignit de fresques, et la critique a réduit à moins d'une douzaine ses tableaux authentiques. Cet homme, mort à trente-six ans, avait l'esprit essentiellement poétique; les allégories à sens problématique et profond, dont la clef est plutôt dans les nuances de l'émotion que dans celles de la pensée, l'enchantaient. Un des chefs-d'œuvre trop rares dus à Giorgione, le « Concert

champêtre » du musée du Louvre, est avec sa plénitude débordante de vie, la calme beauté de son paysage d'Arcadie luxuriante, le type parfait du goût romantique et païen dans lequel, après lui, les Vénitiens devaient passer maîtres.

Le « Concert » du palais Giovanelli, à Venise, prouve la maîtrise et la perfection atteintes par Giorgione dans tous les genres et le montre savant et consommé dans son art, coloriste hors ligne, portraitiste scrupuleux; il doue ses modèles d'une étonnante vie et possède un ton chaud et superbe, évocateur du nom de cet autre magicien de la peinture, Rembrandt. Cette qualité de maître coloriste est plus particulièrement celle qu'il convient d'appliquer à Giorgione. La recherche de la couleur est telle chez lui qu'on la ressent jusque dans ses dessins où, singulièrement insouciant de la forme, il ne se préoccupe que de l'effet obtenu par la distribution de la lumière et des ombres.

JACQUES PALMA LE VIEUX (1480-1548), élève de Jean Bellin, contemporain et émule du Titien et du Giorgione, fut un des plus grands artistes de son époque. Sa touche d'une suavité et

d'une coloration admirables est doublée d'une remarquable interprétation de la nature. Son dessin est vigoureux, et son style ferme; sa conception magnifique est appliquée plus heureusement encore aux femmes et aux enfants.

Jacques Palma le Jeune (1480-1528), petit-neveu de Palma le Vieux, fut l'élève de son père, Antoine Palma, peintre médiocre. Protégé par le duc d'Urbin, il alla à Rome et, de retour à Venise, se fit remarquer par plusieurs ouvrages importants. Il réussit à obtenir l'amitié de Vittoria qui jouissait alors du plus grand crédit et qui le protégea au détriment de Véronèse et du Tintoret.

Lorsque les commandes lui vinrent en foule, Palma abandonna sa manière soignée et souvent ses tableaux ne ressemblaient plus qu'à des ébauches; aussi fut-il accusé avec justice d'avoir été un des corrupteurs du goût de son siècle.

Lorenzo Lotto (1480-1560), élève également de Jean Bellin et du Giorgione, quoiqu'il soit présumable qu'il ait aussi suivi les leçons de Léonard de Vinci, peignit la plupart de ses tableaux à Bergame où il était revenu en 1513.

Pendant sa vieillesse, Lotto travailla dans la célèbre chapelle de Lorette et mourut dans cette ville. Il savait gracieusement distribuer la lumière à ses personnages et les vêtir avec une grande richesse. Toutefois il changea souvent de manière, ce qui lui donne une grande inégalité de facture.

Comme date, le TITIEN, contemporain de Giorgione, est antérieur au Tintoret et au Véronèse; mais chacun de ces maîtres ayant marqué une période distincte pour la peinture vénitienne, cet ordre est impossible à observer.

JACOPO ROBUSTI, dit *le Tintoret* (1512-1594), était surnommé par les Italiens *le Tonnerre de la peinture*, parce qu'il fut seul, au milieu de toute une école d'un caractère facile et heureux, à éprouver des sentiments violents exprimés dans tout le feu de l'action. Peu de peintres produisirent autant que Tintoret et d'une manière plus inégale. A côté d'œuvres d'une rare beauté s'en placent d'autres d'une complète infériorité, à peine ébauchées et peintes en trompe-l'œil, grâce à un emploi abusif et injustifié du Chiaroscuro dans lequel il était passé maître. En dépit de ces inégalités et de

ces défauts saillants, Tintoret n'en est pas moins le peintre le plus vivant et le plus dramatique de l'école vénitienne et nul autre n'aurait été capable d'exécuter avec la même virtuosité « le Miracle de saint Marc » de l'Académie de Venise, dont il a fait une page pleine de verve, d'éclat, de mouvement, page de foi et de vie intenses, peut-être la maîtresse œuvre de l'école vénitienne. Le Titien luimême n'a jamais dépassé en charme et en grâce les quatre délicieux panneaux de la salle de l'Anti-collège du Palais Ducal : « Ariane et Bacchus », « Pallas chassant Mars », « les Forges de Vulcain », « Mercure et les Grâces »; il n'est pas possible de porter la fantaisie poétique et la délicatesse de conception plus loin que ne le fit là le Tintoret.

Paolo Cagliari, dit *le Véronèse* (1530-1588), est, par excellence, le décorateur d'un gouvernement puissant et riche cherchant l'artiste capable d'être l'interprète de ses pompes, l'illustrateur de la magnificence de ses fêtes. Le Véronèse remplit à merveille ce rôle et devint le peintre attitré des grandeurs de la République de Venise, auxquelles il prêta l'élégance de ses

groupements et le charme de sa coloration. Il plaît et il attire par ses étoffes admirables, ses personnages majestueux et imposants, mais, avec sa facilité merveilleuse, il est dénué de toute faculté d'émotion et ne peut appliquer à ses tableaux, fussent-ils religieux, que les ressources d'un esprit essentiellement païen.

C'est à Venise, au Palais Ducal, ou à l'église Saint-Sébastien, et, mieux encore, près de Trévise, à la Villa de Maser qu'on peut juger l'incomparable décorateur que fut le Véronèse. A Saint-Sébastien, maintenu par les bornes des sujets religieux qu'il interprétait, il modère la fougue et l'impétuosité de sa nature qui ont leur pleine expansion à Maser, dans cette somptueuse villa de grand seigneur qui ouvrait à sa fantaisie un champ illimité. Véronèse, avec une véritable richesse d'imagination, y passa en revue tous les genres. Scènes de la vie vénitienne, grandes compositions mythologiques, grisailles simulant le bas-relief, paysages, peinture en trompe-l'œil destinée à compléter l'illusion, tout contribue à faire de cette œuvre, si ce n'est un chef-d'œuvre, au moins une des meilleures pages du maître.

Le trait distinctif caractérisant le génie de Tiziano Vecellio, dit *le Titien* (1477-1576). est l'harmonie. Elle est chez lui poussée à un tel degré qu'il l'imprime à toutes ses entreprises et que son œuvre en reçoit la plus parfaite et la plus complète homogénéité; personne n'a établi à son égal la symphonie des êtres et des choses. Pendant le siècle qu'embrasse sa longue vie, il atteint le maximum de la perfection réservée à l'art vénitien. Toujours égal à lui-même, aucun de ses tableaux ne semble ni inférieur ni supérieur à l'autre, car tout, chez le Titien, porte le caractère d'un équilibre assez complet pour que rien ne doive en déranger la stabilité.

Né en 1477 à Pieve di Cadore, Titien commença tout enfant à peindre comme il peignit toute sa vie, sans contention d'esprit et sans emportement. Ce n'est ni un violent, ni une âme tourmentée de conceptions démesurées; il peint pour l'amour de peindre, pour la joie des yeux. Venu très jeune à Venise, il prit de Bellin, son premier maître, la grâce délicate et le charme poétique; Giorgione lui apprit ensuite la beauté du coloris et la richesse du ton; mais, entre ses mains, ces dons semblent trans-

figurés et acquièrent une singulière puissance d'intensité. Titien a surtout l'intelligence des choses réelles et par là augmente le champ de son art dans des proportions infinies; il n'est pas inventif et se contente de chercher le trait précis caractérisant ses figures. L'irrégularité, l'accident, tout lui est bon; les excès ont leur intérêt, comme les splendeurs; la laideur lui vaut à l'égal de la beauté; il n'éprouve que le besoin de traduire la puissante pensée qui soulève la nature et qui la dresse en formes vivantes et animées devant le soleil.

Titien fut avant tout un homme heureux et bien portant, n'ayant reçu du ciel que des faveurs et des félicités. Nommé peintre de la République Sérénissime, il est le favori de Charles-Quint et de Philippe II, le pape Paul III le comble d'honneurs, les princes briguent son amitié, les commandes lui affluent; payé, pensionné, regardé comme un dieu, jouissant de tous les avantages et de toutes les prérogatives, aucune fortune n'égala la sienne.

Le Titien incarne les qualités et les défauts propres à l'école vénitienne et son exemple démontre l'impossibilité pour son art de dépasser

certaines limites et de rendre certains sentiments. Portraitiste incomparable, les montagnes de son pays, les dolomites du Cadore donnent à ses fonds leurs cimes et leurs glaciers, dont la grandeur et la sérénité forment par leur opposition frappante un heureux contraste avec les premiers plans empourprés des feux du couchant; diversité dont la saveur prête aux multiples productions du maître leur rare originalité.

A quatre-vingt-neuf ans, le Titien ne connaissait aucun déclin ni physique, ni moral, et pour mettre fin à ses jours, il ne fallut pas moins que la peste qui le frappa encore en pleine activité. Peu de peintres ont autant produit que ce grand artiste et peu d'œuvres ont, autant que les siennes, résisté à la destruction et au temps.

Éclose plus tard que les autres écoles de l'Italie, l'école vénitienne se soutient après le déclin de celles-ci. Au-dessous des grands noms cités, il faut encore mentionner l'élève du Titien.

Paris Bordone (1500-1570). Le Bordone a beaucoup de qualités communes avec son maître et en propre un charme et une grâce qui rendent ses compositions attrayantes. Une grande

inégalité le fait malheureusement et trop souvent tourner à l'imprécis et au confus. Appelé en France en 1538, il y fit le portrait du Roi et ceux des principaux seigneurs et des plus grandes dames de la cour, et fut comblé de faveurs par le souverain.

Sébastien Luciano, dit *Fra Sébastiano del Piombo* (1485-1547), le cède de peu aux plus grands maîtres.

Élève de Jean Bellin, puis du Giorgione, il embrassa la vie religieuse et reçut son surnom lorsqu'il fut pourvu de la charge de scelleur des brefs à la chancellerie pontificale. Il s'appliqua d'abord à la musique, puis abandonna cet art pour la peinture et revint à Rome où il fut très protégé par Michel-Ange qui l'avait suscité comme rival à Raphaël. Mais ce ne fut qu'après la mort de Raphaël que Sébastien passa au premier rang. Il imita parfaitement le ton de couleur et le vaporeux du Giorgione, et sut allier à beaucoup de douceur et de grâce un mouvement et une vie véritables. Il fut surtout extraordinaire dans le portrait où il se révèle un des premiers coloristes de son temps. Les circonstances se prêtèrent peu au renom de

Sébastien, les satellites de Raphaël et du Titien disparaissant dans l'orbite étincelante de leurs astres. Toutefois le portrait de la Fornarina, longtemps attribué à Raphaël dans la tribune des offices à Florence, et surtout le beau retable de l'église Saint-Jean Chrysostome, à Venise, comptent parmi les très remarquables productions de l'école vénitienne.

Il faut encore citer les BONIFAZIO (1494-1565), qui occupèrent l'espace de près d'un demi-siècle par des productions d'un ordre souvent secondaire, exception faite de celles de BONIFAZIO VÉRONÈSE, maître excellent, qui laisse loin derrière lui les artistes de sa famille.

La décadence survient ensuite en laissant toutefois hors pair, au XVIII^e siècle, CANALETTO et GUARDI, paysagistes et peintres documentaires pour l'histoire de Venise, TIEPOLO (1692-1770), admirable décorateur qui, s'inspirant des grandes compositions du Véronèse, couvrit les palais vénitiens de superbes fresques allégoriques dans le goût du temps, et enfin PIETRO LONGHI qui fut, pour les mœurs et les costumes, au XVIII^e siècle, ce que furent pour l'aspect de la ville Canaletto et Guardi.

IX

ÉCOLE LOMBARDE

Vincenzo FOPPA, 1445-1527.
Bartolommeo SUARDI, dit le *Bramantino*, 1491-1529.
Ambrogio da FOSSANO, dit le *Borgognone*, 1485-1523.

ÉCOLE DE LÉONARD DE VINCI

Andrea del GOBBIO, dit le *Solario*, 1455-1515.
G. A. BOLTRAFFIO, 1467-1516.
Bernardino LUINI, 1470-1530.
Gaudenzio FERRARI, 1484-1549.
Cesare da SESTO, 1487-1524.

ÉCOLE LOMBARDE

Vincenzo Foppa, le fondateur de l'école Lombarde, apprit tout ce qui concernait son art à la sévère école de Squarcione où il était l'émule de Mantegna.

Pendant des années il se pénétra des traditions austères de l'école Padouane qu'il transporta à Milan où se les appropria la nouvelle école fondée sous ses auspices. Il jouissait à Milan d'une grande situation et rencontrait auprès des Visconti une faveur égale à celle que les Gonzague accordaient à son ami Mantegna. Bien qu'il ait laissé des œuvres multiples, la seule qui donnerait la juste mesure de ce qu'était son talent, serait la décoration à fresque de la chapelle Portinari à l'église San Eustorgio de Milan, remarquable composition d'une fière allure et d'un superbe coloris.

Ambrogio da Fossano, dit le *Borgognone* (1485-1523), était presque contemporain de Foppa, sans pour cela qu'aucune analogie existât entre leurs mérites. Peintre d'un incontestable talent, il ne devenait incomparable que dans la donnée des sentiments religieux, et il fut par excellence le peintre de la chartreuse de Pavie où ses plus belles œuvres restent réunies.

Bartolommeo Suardi (1491-1529), élève du Bramante, plus connu sous l'appellation de Bramantino, s'attacha à son maître lors des travaux que celui-ci exécuta en 1474 à Milan et l'accompagna à son retour à Rome où il fut, grâce à son intercession, compris parmi les peintres occupés à la décoration du Vatican. Suardi, rattaché à l'influence de Bramante et à l'école romaine, fut le dernier peintre milanais indépendant de l'école du Vinci.

Léonard de Vinci, déjà en possession de son immense renommée, n'avait pas quarante ans quand, en 1489, il se fixait à Milan, appelé par les pressantes sollicitations de Ludovic le More. Le duc plaçait trop haut les rares et multiples capacités de Léonard pour ne pas utiliser sous

toutes leurs faces les ressources de son génie.
Mais des multiples travaux qui devaient incomber au Vinci, aucun ne pouvait solliciter davantage son attention et mériter ses soins, que la fondation d'une académie de peinture milanaise. Comme personne n'échappait au charme et à la fascination du divin Léonard, il se forma autour de lui pendant les années qu'il séjourna à Milan, une cour de disciples aux yeux desquels il passait pour un dieu, et qui révéraient ses préceptes comme des dogmes. Il se créa ainsi, sous son influence, une école où se perpétuaient ses conceptions et ses qualités, qui, assimilées par chacun selon son tempérament, arrivent dans leur ensemble à être la précieuse reconstitution de l'individualité de Léonard.

Plusieurs d'entre ses disciples portent des noms illustres dans l'histoire de l'école Lombarde.

Andrea del Gobbio, doux et lumineux artiste, prit à Léonard son charme étrange, tandis qu'Antonio Boltraffio lui empruntait son modelé et l'élévation de son style, comme il s'assimila sa science du clair-obscur dont il

sut jouer avec un art consommé, auquel s'ajoutait un coloris lumineux et profond.

BERNARDINO LUINI fut le saint Jean de Léonard, le disciple bien-aimé qui reposa sur le cœur du maître et en pénétra les plus secrètes pensées. Dès l'instant où lui fut révélée la perfection de cet admirable génie, toute son ambition se borna à s'annihiler en lui aussi entièrement qu'il le pouvait, et il mit la source de toutes les félicités à en être le reflet. Aussi Luini devint-il l'héritier et le légataire de la pensée du maître; à lui seul Léonard transmit ce mystérieux et ondoyant sourire, miroir où se réfléchissent les diverses impulsions de l'âme; à lui seul il apprit cet énigmatique et déconcertant mystère de la personnalité dont les figures de Luini acquirent la grâce divine qui les destinait à être si touchantes.

Il produisit beaucoup, ce qui mit forcément de l'inégalité dans la perfection de ses œuvres. Les fresques conservées au Musée Bréra parmi lesquelles se trouve ce chef-d'œuvre, le corps de sainte Catherine porté au ciel par deux anges, les fresques du couvent de Saint Maurizio à Milan, celles de la Chartreuse de

Saronno et enfin l'admirable fresque de la Crucifixion dans l'église de Lugano sont autant de maîtresses œuvres, de charme délicat et de gravité émue.

Après Luini deux excellents élèves de Léonard firent honneur au maître, ce furent Gaudenzio Ferrari (1484-1549) et Cesare da Sesto (1485-1530). Le premier était un des plus énergiques peintres de son époque et l'influence directe de Léonard se tempérait chez lui par celle de Raphaël. Il était plus classique que Léonardesque et si ses compositions conservaient du charme de Léonard, elles étaient plus impressionnées par les qualités de mouvement et de naturalisme de l'école romaine.

C'est à Novare et surtout à Varallo que sont en majeure partie les œuvres de Gaudenzio Ferrari et ce n'est que là que puisse s'apprécier son solide talent.

Cesare da Sesto subit les mêmes influences que Gaudenzio Ferrari, mais comme il alla à Rome à une époque postérieure, il n'en rapporta plus que la tendance au maniérisme qui, après Raphaël, gâta son école. « La Vierge as-

sise sous des lauriers » au Musée Bréra semblerait son meilleur ouvrage.

Sesto marque la fin de l'école Lombarde qui, après lui, se traîna dans les puérilités d'esprit et de goût qui furent le trait spécifique du xvii⁰ siècle.

X

ÉCOLE OMBRO-SIENNOISE

Bernardino FUNGAI, 1460-1516.
Antonio de' BAZZI, dit le *Sodoma*, 1477-1549.
Baldassare PERUZZI, 1481-1536.
Domenico BECCAFUMI, 1486-1551.

L'ÉCOLE SIENNOISE

Deux écoles de peinture séparées par un demi-siècle d'arrêt dans la production et divisées par une conception artistique tout opposée se partagent le renom et la gloire de l'école Siennoise. Les primitifs siennois puisent en eux-mêmes et dans l'intensité de leur vie intérieure leur source d'inspiration; les maîtres de la seconde manière subissent au contraire les actions étrangères et les influences extérieures. L'artiste qui ouvrit cette deuxième période est Bernardino Fungai (1460-1516). Il était inféodé au Pérugin, son maître, dont il s'appropria la belle inspiration, sans aucune de ses rares qualités de science technique. Ce n'était du reste pas dans la peinture plus ou moins rajeunie par

une différence de procédé que l'art siennois devait rencontrer la voie d'où jaillirait pour lui une nouvelle source de vitalité. Cette impulsion rénovatrice, qui devait lui donner un regain de renommée et de gloire, allait être due à un Lombard, élève de Foppa, fortement impressionné par Léonard : le Sodoma.

ANTONIO DE'BAZZI, dit le *Sodoma* (1477-1549), né à Vercelli, en Lombardie, apprit de bonne heure, à Milan, la technique de son art. Il produisit, sous l'influence immédiate de Léonard, des œuvres dont plusieurs portaient à si haut degré la ressemblance du Vinci qu'une confusion devint possible entre ses œuvres et celles du maître, comme le prouvent la Léda du palais Borghèse et la Madone de Bergame attribuées longtemps au Vinci.

En 1501, Sodoma s'établit définitivement à Sienne. Dès cette époque s'affirme et se précise sa véritable individualité, dégagée de toute influence et librement essorée. Le premier grand travail qui incomba alors au jeune maître fut l'achèvement des fresques du cloître du Monte Oliveto Maggiore, qu'avait laissées inachevées Luca Signorelli, en 1497, à la suite de

difficultés survenues entre l'irascible maître et les moines.

Plusieurs années s'étaient écoulées avant que les Bénédictins, dégoûtés des artistes, songeassent à la poursuite de ce travail, quand la réputation naissante de Bazzi les décida, en 1505, à lui en confier l'achèvement.

Les vingt-quatre fresques de la Vie de saint Benoit à Monte Oliveto peuvent passer pour un des plus remarquables monuments de la Renaissance. Il est impossible d'allier davantage la science du dessin à la science du coloris, la perfection à la grâce, et le Sodoma s'y révèle le digne émule des premiers maîtres de son temps.

Pour bien juger ce talent si souple et si varié, il faut encore le considérer à l'église Saint-Dominique de Sienne, dans l'amoureuse pâmoison de « l'Extase de sainte Catherine », sujet où il semble impossible de pousser plus avant la volupté mystique.

BALDASSARE PERUZZI, (1488-1536) naquit à Sienne, mais passa la majeure partie de sa vie à Rome. Il exerça comme architecte une influence considérable sur son temps et jouit

d'une immense réputation. Comme peintre, ses qualités sont plutôt secondaires et se bornent presque exclusivement à l'art décoratif. Il laisse pourtant quelques œuvres de mérite et la Sainte Famille du musée Pitti présente des qualités de noblesse et de distinction intéressantes.

Domenico Beccafumi (1486-1551) subit les différentes influences qui se succédèrent autour de lui. C'est le dernier des peintres de l'école Siennoise, dont le déclin correspondit au déclin et à la chute même de la République.

XI

ÉCOLE ROMAINE

Jules ROMAIN, 1492-1546.
Perino del VAGA, 1499-1547.
André de SALERNE.
Polidore CALDARA, dit le *Caravage*, 1495-1543.

ÉCOLE ROMAINE

L'école de Raphaël se compose des aides qu'il s'adjoignit pour l'exécution de ses derniers grands travaux et qui devinrent ses élèves.

Le premier et le plus important d'entre eux fut Jules Romain (1492-1546). Une fantaisie légère et inépuisable, aidée d'appels au naturalisme, est le caractère de ce maître dont le goût se porta naturellement vers le mythe, et se manifesta sous la forme d'un paganisme tout hellénique.

Jules Romain a laissé un nombre considérable d'œuvres de haut intérêt; mais c'est à Mantoue que l'ensemble de son talent se révèle le plus complètement. Semblable en cela à Mantegna, Jules Romain se mit au service de la maison de

Gonzague et exécuta, sa vie durant, la magnifique décoration du palais ducal à Mantoue et celle du palais du Té, résidence d'été des ducs.

Tout le cercle des allégories, tout celui des scènes mythologiques, tout ce que peut inventer la fantaisie la plus variée, la plus riche, contenue dans les bornes d'un goût parfait, Jules Romain le réalisa avec une perfection de style et une ampleur irréprochables.

PERINO DEL VAGA (1499-1547), moins richement doué que Jules Romain, resta fidèle à la technique de son maître; mais sans faire preuve de fantaisie et d'initiative personnelles.

ANDRÉ DE SALERNE est peut-être le seul élève de Raphaël qui se soit assimilé mieux que sa facture et qui ait pénétré plus avant dans son esprit. André pense simplement et interprète sa pensée avec noblesse et avec beauté; il ne peint que ce qu'il sent; il a la conscience scrupuleuse d'un véritable artiste, à l'époque où la facture et le métier remplaçaient tout. Peu d'œuvres de ce maître survivent, mais celles qui sont restées permettent de le classer parmi les plus sincères ouvriers de l'art.

En dernier lieu se place POLIDORE DE CARAVAGE

(1495-1543) qui porte à Naples la tradition décorative de Raphaël, tradition en général destinée à sombrer bientôt dans le réalisme cru et repoussant marquant l'école Napolitaine. Il faut adresser aux successeurs de Raphaël, et à l'école romaine en général, le grave reproche d'ouvrir à la peinture la voie déplorable où l'art naufragera en moins d'un siècle. Le défaut de Raphaël d'être un Hellène, amant des belles formes et des belles attitudes, à l'exclusion de tout autre ordre de sentiments, devient dans son école la négation de la pensée. L'interprétation technique et scientifique, la recherche des contrastes et des effets violents les attirent et les intéressent seuls; aussi voit-on rapidement un Polidore de Caravage et ses émules passer du classicisme le plus pur au naturalisme le plus outré et le plus déplaisant.

XII

ÉCOLE DE BRESCIA
ÉCOLE DES MARCHES

―――

MORETTO, xvii^e siècle, 1500-1560.
MARATTA, xvi^e siècle, 1625-1713.

ÉCOLE DE BRESCIA
ÉCOLE DES MARCHES

Alexandre Bonvicini, dit *le Moretto* (1500-1560), né à Brescia, fut d'abord élève de son père, puis se rendit à Venise où il suivit les leçons du Titien. Il travailla ensuite à Vérone, à Milan, à Trente, et, après avoir été imitateur de Raphaël, finit par se créer un style personnel.

Il se plut à orner de ses œuvres Brescia, sa patrie; ses tableaux, qui annoncent une âme tendre, réfléchissent parfois la tristesse que lui imprimèrent les calamités déchaînées sur Brescia pendant sa jeunesse. Il fut supérieur dans le portrait; son coloris argentin était plein de charme, mais ses têtes étaient un peu mesquines, quoique d'une expression pieuse et douce. Il

excella surtout dans la perspective et dans l'emploi d'ornements magnifiquement composés.

Charles Maratta (1625-1713) naquit à Camerino dans la Marche d'Ancône. Après un séjour de dix-neuf ans à Rome où il végéta dans une médiocrité relative, il revint dans sa patrie et sut y acquérir l'amitié et la protection du Cardinal Albrizio, gouverneur d'Ancône, par lequel il fut, en 1560, ramené à Rome. Là, il devint promptement célèbre et conquit les faveurs du Pape Alexandre VII que lui continuèrent ses successeurs.

Il jouit d'une renommée telle que Louis XIV le nomma son peintre ordinaire; honneur peu justifié par ses mérites. Son expression est aimable et noble pour ses sujets religieux, mais son fini est trop minutieux, ses draperies sont peu harmonieuses, et il manque surtout de transparence dans l'harmonie générale.

XIII

ÉCOLE BOLONAISE

Louis CARRACHE, 1555-1619.
Annibal CARRACHE, 1560-1609.
Augustin CARRACHE, 1558-1600.
Antoine CARRACHE, 1583-1618.
Guido RENI, 1574-1642.
François ALBANE, 1578-1660.
LE DOMINIQUIN, 1582-1641.
LE GUERCHIN, 1590-1666.

ÉCOLE BOLONAISE

Une phase nouvelle s'ouvrait pour l'art italien avec la fin du xvi^e siècle et l'avènement du maniérisme. C'est l'époque où l'exagération à outrance de la forme, la recherche prédominante de l'effet, les oppositions brusques du clair-obscur font aboutir la grande envolée de la Renaissance à la lourde chute du Barocco.

Le fondateur de l'école Bolonaise, Louis Carrache, et ses deux neveux, Annibal et Augustin, cherchèrent dans l'éclectisme la réaction contre cette décadence.

La famille des Carrache fut nombreuse et leur atelier fut une véritable pépinière de peintres.

Louis Carrache (1555-1619), fils d'un boucher, fut envoyé à l'atelier de Pierre Fontana où, très lent dans ses études et dans son travail, il fut considéré comme inapte à toute espèce d'art et surnommé le « *bœuf* » par ses con-

disciples. Sorti de chez Fontana, il se rendit à Venise où il entra chez le Tintoret qui, comme son premier maître, lui déconseilla la peinture, sans que rien pût ni le décourager, ni ébranler sa vocation. Après avoir travaillé à Florence, à Parme et à Mantoue, il revint à Bologne où il sut prouver qu'il avait eu raison de persévérer, puisque les commandes lui arrivèrent de tous côtés, et qu'il ouvrait la célèbre école des Carrache. Son dessin est correct, il excella dans les vues d'architecture et eut une véritable science de toute la partie théorique de son art.

Annibal Carrache (1560-1609), cousin et élève de Louis, était fils d'un tailleur et avait embrassé le même état que son père, lorsque son parent lui inspira le goût des arts. Il étudia et travailla à Parme et à Venise et contribua puissamment à la renommée de sa famille et de l'école Bolonaise. Caractère violent et inculte, il se plaisait dans des sociétés peu choisies, mais toutefois rempli de fermeté, il opposa toute son énergie aux nombreux ennemis que l'école des Carrache avait suscités. D'ailleurs plein de génie et d'une certaine grandeur d'âme,

il mourut du chagrin que lui causa l'ingratitude du cardinal prince Farnèse qui l'avait appelé à Rome pour exécuter la magnifique décoration de son palais, œuvre à laquelle il travailla huit ans et dont il ne reçut pour tout paiement que la plus noire ingratitude.

Augustin Carrache (1557-1602), frère d'Annibal, élevé pour l'orfèvrerie, la quitta pour la peinture, d'après les conseils de Louis. Il eut beaucoup à souffrir de l'humeur inquiète et jalouse de son frère aux tableaux duquel on préférait souvent les siens. Il supporta ces persécutions avec la plus grande douceur et se consacra principalement à la gravure pour éloigner de l'esprit chagrin d'Annibal toute idée de rivalité. Il avait l'imagination admirable et ses idées étaient remplies de poésie. Auteur d'un très bon traité de perspective et d'architecture, il fut surtout un excellent graveur au burin.

Antoine Carrache (1583-1618), fils d'Augustin, fut l'élève chéri de son oncle Annibal, qui lui consacra tous ses soins et pour lequel il eut la plus vive reconnaissance et les égards du fils le plus tendre. Il travailla surtout à

Rome, et il déploya dans ses œuvres de véritables dons d'expression et de vigueur.

FRANÇOIS CARRACHE (1595-1622), frère d'Annibal et d'Augustin, fut leur élève et voulut, après leur mort, lutter avec son cousin Antoine. A cette occasion, il fit mettre sur sa porte : « Ici est la véritable école des Carrache ». Caractère présomptueux et méprisable, il mourut à Rome de ses débauches et de son libertinage.

GUIDO RENI, dit *le Guide* (1574-1642), élève des Carrache, partit pour Rome avec l'Albane, son ami et son émule. Il y fut opposé au Caravage et fut continuellement en butte à sa haine et à ses menaces qu'il supporta avec la patience et la douceur qui le caractérisaient. Après avoir mené une vie mouvementée, à Bologne, à Mantoue et à Naples, au faîte des honneurs et de la réputation, il revint à Rome et s'adonna si malheureusement à la passion du jeu, qu'il perdit ses richesses, ses amis et sa considération, pour mourir oublié et misérable. Relativement le peintre le mieux doué des Bolonais, la composition du Guide ne manque ni de noblesse ni d'élégance, son co-

loris est délicat et lumineux. Avec de la grâce son dessin est correct et son pinceau est tout ensemble moelleux et léger, sa fresque de l'*Aurore*, à Rome, acquit une véritable célébrité.

François Albani, *l'Albane* (1578-1660), ami du Dominiquin et du Guide, étudia à l'école des Carrache et alla à Rome où il eut une nombreuse école qu'il développa ensuite dans sa ville natale, Bologne. Il y mourut au milieu de ses élèves, après avoir travaillé à Rome, à Florence et à Bologne. Ses inventions perdent leur originalité à être répétées trop souvent et il évita tout ce qui aurait pu demander le feu et l'enthousiasme dont il se sentait incapable.

Dominique Zampieri, dit *le Dominiquin* (1582-1641), peintre violent et tragique, qui poussait au noir et outrait ses effets, est pourtant assez vénitien de couleur et ne manque pas de mérite, quand il consent à ne pas peindre avec de l'encre.

Jean François Barbieri, dit *le Guerchin* (1590-1666). Un accident qui, dans son enfance, le priva d'un œil, lui valut le surnom de Guercino. Il reçut quelques leçons des Carrache et

résolut de se perfectionner lui-même. Il arriva à un haut degré de renommée et après avoir passé deux ans à Rome, il fonda, en 1616, une académie à Cerato où il se fixa et consacra ses richesses à aider les artistes pauvres. Il fut universellement aimé pour son talent comme pour ses vertus et pour sa piété douce et bienfaisante. Son coloris est trop souvent sombre, il éclairait ses tableaux par le haut, particularité à laquelle se reconnaissent ses ouvrages. Si *le Guerchin* est dépourvu de pensées nobles et de toute sublimité, il a une facilité extraordinaire et pousse jusqu'à l'exagération la scrupuleuse imitation de la nature.

En résumé, l'école Bolonaise est fertile en artistes de talent, et il ne tint pas à eux de réaliser les qualités véritables du grand art. Leurs défauts, leur manque d'envolée et d'enthousiasme ne leur sont pas inhérents, mais sont imputables à une époque dont ils furent les consciencieux et réalistes interprètes, époque où tout ce qui constituait le grand art avait disparu.

XIV

ÉCOLE NAPOLITAINE

Michel-Ange de CARAVAGE, 1569-1609.
Joseph RIBERA, dit l'*Espagnolet*, 1588-1656.
G. B. CARACCIOLO, 1590-1648.
Salvatore ROSA, 1615-1673.
Luca GIORDANO, 1632-1705.

ÉCOLE NAPOLITAINE

Le fondateur de l'école napolitaine, Michel-Ange Amerighi, dit *le Caravage* (1569-1609), sembla viser l'unique but de démontrer l'inutilité des sentiments élevés dans l'expression des sujets nobles. Il avait pris à tâche de prouver que les plus grands faits historiques et religieux s'étaient passés de la même manière que les scènes quotidiennes, dans la vie bruyante de la populace napolitaine. Il ne respectait rien, et comme il n'admettait que la passion poussée à l'état de vice, il employait à cette interprétation toutes les qualités de son tempérament d'artiste.

D'abord ouvrier maçon, il quitta cet état pour la peinture où il devint bientôt célèbre.

Plein de mépris pour les ouvrages d'autrui, il

était d'un naturel si querelleur et si batailleur qu'à la suite d'un meurtre, il dut s'enfuir de Rome. Réfugié à Naples après de nouvelles difficultés, il se rendit à Malte où, reçu chevalier, il ne tarda pas à se faire mettre en prison pour une grave insulte à un de ses collègues, puis, s'étant échappé, il allait mourir misérablement à Naples des fièvres pernicieuses.

Son élève, JOSEPH RIBERA, dit *l'Espagnolet*, né à Valence (1588-1656), fut le plus grand artiste de l'école napolitaine. Sans aucune ressource, il se rendit à Rome, où il eut la chance d'être recueilli par un cardinal. L'ayant quitté pour se faire soldat, il fut pris par les barbaresques, et resta cinq ans captif dans les bagnes d'Alger. Racheté en 1606, il devint l'élève passionné du Caravage qu'il suivit à Naples où l'attendait la fortune. Peintre de la cour d'Espagne, protégé par Philippe IV et par tous les grands de sa cour, il fut comblé d'honneurs et ses richesses, ses relations, son talent en firent l'égal des plus grands seigneurs.

Ribera avait un style d'une force et d'une audace inouïes, mais la férocité du tempérament espagnol le portait à l'amour des scènes san-

glantes et donnait à sa manière une véritable sauvagerie.

Le dessin, l'expression, la couleur, tout dans ses tableaux était rude, fougueux, heurté; il affectionnait les sujets terribles, les actions cruelles, l'image de la torture, de la douleur; et il déployait à les rendre un réel talent doublé de toute la passion de sa propre nature.

CARACCIOLO, contemporain de Ribera, mais moins excessif, se rattache plutôt au style des Carrache.

Ribera fit école et eut de nombreux élèves, parmi lesquels se dégagèrent les personnalités de Salvatore Rosa et de Luca Giordano.

SALVATORE ROSA (1615-1673) naquit de parents misérables, et sa facilité pour l'étude le fit destiner à l'état ecclésiastique; mais son génie l'entraîna de bonne heure vers les arts. A dix-sept ans il se trouvait, par la mort de son père, à la tête d'une nombreuse famille en proie au dénuement le plus complet. Les difficultés d'une position si pénible ne purent abattre la grande âme de l'artiste. Il continua à travailler et, après une grave maladie et de cuisants soucis, obtenait enfin, selon la coutume du temps, une place chez le car-

dinal Brancaccio qu'il suivait à Rome, à Viterbe, à Bologne, et pour lequel il exécutait plusieurs travaux, mais toutefois le goût de l'indépendance lui faisait abandonner ce protecteur. Après mille difficultés surmontées avec une rare énergie, la réputation et la gloire vinrent enfin à Salvatore Rosa qui devait rencontrer à Florence une existence riche et brillante. Mais il la compromit dans la suite en excitant l'envie par l'opinion immodérée qu'il avait de son propre talent.

Rosa affectionnait les scènes de brigands et les batailles, il excellait à représenter les sites grandioses et sauvages, qu'il rendait avec une singulière vigueur. Il se fit une manière expéditive d'accord avec la fougue de son imagination et l'impatience de son caractère.

Il dépouilla la nature de tous ses ornements, écarta de ses tableaux ces beaux arbres, ces riches péristyles, ces brillants épisodes de la mythologie qui font le charme de tant de maîtres. Quelques vieux troncs brisés par la foudre, ou succombant aux assauts redoublés de la tempête, d'arides déserts, de tristes rochers, des sites d'un aspect sauvage et lugubre qui jettent l'effroi au cœur, voilà ce qu'il choisissait

de préférence. Salvatore fut aussi bon poète que grand peintre et cultiva avec succès tous les arts ; d'un caractère fougueux, ami de la liberté, il fut aigri par la misère, la jalousie et l'injustice.

Luca Giordano (1632-1705) acquit une telle rapidité d'exécution qu'il fut nommé *Fa Presto*. Il parcourut le monde laissant derrière lui une prodigieuse quantité d'œuvres. Il avait le don d'imiter, à faire illusion, le peintre dont il lui plaisait de reproduire la manière. Il manquait trop souvent de correction ; mais sa grande richesse de composition et de coloration portait à l'indulgence pour ses nombreux défauts. Il jouit d'une immense réputation et contribua pour une large part à pervertir le goût en sacrifiant les règles sévères de l'art à une exécution rapide et à un effet factice et maniéré.

Avec le terme du xvii^e siècle, le but que l'on s'était proposé dans cet *Essai* est atteint. Malgré la grandeur et la beauté du sujet, on a tenté de faire revivre l'admirable intellectualité des artistes géniaux auxquels nous sommes redevables des meilleures émotions

qu'il soit donné à l'homme d'éprouver, en même temps que d'à peu près toute la culture artistique que nous possédions.

A leur école merveilleuse, le sens critique s'épure, le goût s'affine et l'idéal se dégage par une patiente élimination de ce qui n'est ni pur, ni noble. C'est lentement qu'une telle initiation peut se produire, comme la plus haute sorte de beauté n'est pas celle qui ravit d'un seul coup, mais celle qui s'insinue, dont on emporte l'image presque à son insu et dont on voit un jour la forme, dressée vivante devant soi, celle enfin qui, après une lente incubation, prend complète possession de notre être, remplit nos yeux de larmes, notre cœur de désir et devient comme un aimant mystérieux, comme la pierre de touche au contact de laquelle s'éprouve et se reconnaît l'œuvre pure d'alliage.

La culture est la destruction de toutes les mauvaises herbes, de tous les parasites qui voudraient nuire au germe délicat de la plante et lui dérober le rayonnement de la lumière et de la chaleur.

La personnalité ne s'acquiert ni sans travail, ni sans effort; c'est un combat qui amène l'homme

à jouer un jeu désespéré, où son cœur doit souffrir ; c'est la lutte entre toutes la plus haute et la plus respectable, et alors que dans le même individu s'unissent et se combinent les angoisses du génie créateur à celles du génie moral, ces douleurs ajoutées aux autres impriment à leurs martyrs le sceau auguste de ceux qui ont lutté sans trêve pour la justice et la vérité.

La fatalité de toute grandeur est que son apparition soit suivie de décadence, et cela est plus spécialement vrai encore dans le domaine de l'art. Le modèle du démesuré excite les natures un peu vaines à l'imitation superficielle ou à l'exagération, et il semble que ce soit le destin de toutes les grandes facultés, d'étouffer beaucoup de forces et de germes plus faibles. Elles font autour d'elles le vide. Ce fut l'écueil fatal où, dès la fin du xvi° siècle, ne pouvait pas ne pas sombrer l'art italien.

TABLE NOMINATIVE

DES ARTISTES DANS L'ORDRE ALPHABÉTIQUE POUR LA RECHERCHE DE LEURS ŒUVRES.

Architectes **A.** *Sculpteurs* **S.** *Peintres* **P.**

Alberti *A*.................. 315	Caravage (Michel-Ange) *P*... 373
Ammanati *A*................ 318	Carrache (Annibal) *P*....... 370
Angelico *P*................. 332	— (Aug.) *P*......... 370
Arretino (Spinello) *P*....... 331	— (Louis) *P*........ 369
	Castagno (Andr.) *P*......... 333
Bartolo (Giov. di) *P*........ 341	Cellini (Benvenuto) *S*....... 326
Bartolo (Dom. di) *P*....... 341	Cimabue *P*................. 328
Bartolommeo (Fra) *P*...... 346	Civitali (Matteo) *S*.......... 324
Bellini (Gent.) *P*........... 353	Conegliano (Cima) *P*....... 355
Bellini (Jean) *P*............ 353	Corrège *P*.................. 350
Benvenuto (Gir. di) *P*...... 340	Cosimo (P. di) *P*........... 340
Bernin *A. S*................ 319	Crivelli *P*.................. 352
Bologne (Jean de) *S*....... 326	
Bonifazio *P*................ 363	Dolce (Carlo) *P*............ 373
Bordone (Paris) *P*.......... 359	Dolci (G.) *A*............... 315
Borromini *A. S*............. 379	Dominiquin *P*.............. 370
Botticelli *P*................ 335	Donatello *S*................ 322
Bramante *A*................ 316	
Bronzino (Ange) *P*......... 372	Ferrari (Gaud.) *P*.......... 367
— (Alex.) *P*......... 372	Fiesole (Mino da) *S*........ 324
— (Christ.) *P*....... 373	Filarète *S*.................. 315
Brunellesco *P. A*........... 314	Foppa *P*................... 366
Buon *A*.................... 319	Forli (Mel. da) *P*........... 337
	Francesca (Piero della) *P*... 336
Cambio (Arnolfo) *A*........ 314	Francia *P*.................. 369
Canaletto *P*................ 364	Fungaï *P*................... 341

TABLE DES ŒUVRES.

Gaddi (Taddeo) P.......... 330
Ghiberti S................ 321
Ghirlandajo P............. 338
Giacondo (Fra) A.......... 316
Giordano P................ 375
Giorgione P............... 355
Giottino P................ 329
Giotto A. P............ 314-328
Giovanni (Ben. di) P...... 340
Gozzoli (Ben.) P.......... 334
Guerchin P................ 371
Guide P................... 371

Leopardi A. S............. 36
Lippi (Filippino) P....... 339
Lippi (Fra Filippo) P..... 334
Lombardo (Moro) A......... 319
 — (Pierre) 319
 — (Tullio) A............. 319
Longhi P.................. 365
Lorenzetti (Ambr.) P...... 329
Lorenzetti (P.) P......... 329
Lotto P................... 359
Luini S................... 367

Maderna A................. 318
Majano (Ben. da) A. S.. 316-324
Mantegna P................ 343
Maratta P................. 372
Martino (Simone di) P..... 330
Masaccio P................ 331
Masolino P................ 331
Messine (Ant. da)......... 351
Michel-Ange A. S. P. 316-325-348
Michelozzo A. S........... 315
Moretto P................. 365
Murano (Ant. da) P........ 352

Orcagna A. S. P........... 314

Palma le Vieux P.......... 355
Palladio A................ 318
Pérugin P.............. 343-344
Peruzzi A. P.............. 317
Pietrasanta A............. 315

Pisano (André) S.......... 321
 — (Jean) A. S........ 315-321
 — (Nicolas) A. S..... 315-321
Pinturicchio P............ 344
Piombo (Seb. del) P....... 358
Pollajuolo (Ant.) S. P.. 323-335
 — (Pierre) P............. 335

Querria (Della) S......... 325

Raphaël A. P........... 317-348
Ribera P.................. 374
Robbia (Andréa) S......... 323
 — (Luca della) S......... 322
Romain (Jules) A. P... 317-350
Rosa (Salvatore) P........ 375
Rossellino A. S........ 316-324

Sangallo A................ 315
Sanmichele A.............. 317
Sansovino A. S........ 319-327
 — (Jacob) S.............. 327
Sarto (A. del) P.......... 347
Scamozzi A................ 320
Sesto (Ces. da) P......... 368
Settignano (Desiderio da) S. 324
Signorelli P.............. 337
Sodoma P.................. 341
Solario P................. 366
Spinello P................ 331
Squarcione P.............. 342

Tintoret P................ 360
Titien P.................. 356
Tiepolo P................. 364

Uccello P................. 333

Vanvitelli A.............. 319
Véronèse P................ 361
Verrocchio P........... 323-335
Vinci (Léonard de) P...... 347
Vittoria A................ 320
Vivarini P................ 352
 — (Luigi) P.............. 352

TABLEAUX CHRONOLOGIQUES

ARCHITECTES

1200 — 1278	Nicolas de Pise.	
1240 — 1320	Jean de Pise.	
1240 — 1311	Arnolfo di Cambio.	
1273 — 1349	Andrea Pisano.	
1276 — 1337	Giotto di Bondone.	
1308 — 1369	Orcagna.	
1377 — 1446	Brunellesco.	
1391 — 1472	Michelozzo Michelozzi.	
1405 — 1472	Leone Battista Alberti.	
1427 — 1478	Rósselino.	
1433 — 1515	Fra Giocondo.	
1442 — 1497	Benedetto da Majano.	
1444 — 1514	Bramante.	
— 1465	Filarete.	
1445 — 1516	Julio Sangallo.	
1455 — 1534	Antonio Sangallo.	
1450 — 1500	Pietrasanta.	
† 1486	Giovanni de Dolci.	
1475 — 1564	Michel-Ange.	
1477 — 1522	Amadeo.	
1481 — 1536	Baldassare Peruzzi.	
1483 — 1520		Raphaël.
1484 — 1559		Sanmicheli.
1499 — 1546		Jules Romain.
1511 — 1592		Ammanati.
1518 — 1580		Palladio.
1556 — 1639		Maderna.
1599 — 1680		Bernin.
1599 — 1667		Borromini.
1700 — 1773		Vanvitelli.

VENISE

1308 — 1480		Giovanni. Bartolommeo Buon. Pantaleone.
1425 — 1500		Martino Lombardi.
1482 — 1511		Pietro Lombardi.
1477 — 1570		Sansovino.
1525 — 1608		Vittoria.
1552 — 1616		Scamozzi.
— 1632		Antoine Lombardi.

SCULPTEURS

Après 1200 — 1278.	Nicolas Pisano.	
Environ 1240 — 1320.	Giovanni Pisano.	
— 1276 — 1337.	Giotto di Bondone.	
— 1273 — 1349.	Andrea Pisano.	
† 1360.	Nino Pisano.	
Environ 1300 — 1347.	Giovanni Balduccio.	
1308 — 1368.	Andrea Orcagna.	
1377 — 1446.	Filippo Brunellesco.	
1371 — 1438.	Jacopo della Quercia.	
1378 — 1455.	Lorenzo Ghiberti.	
1386 — 1466.	Donatello (Donato di Nicolo).	
1400 — 1482.	Luca della Robbia.	
1412 — 1480.	Lorenzo Vecchietta.	
1427 — 1478.	Antonio Rossellino.	
1429 — 1498.	Antonio Pollajuolo.	
1428 — 1464.	Desiderio da Settignano.	
1431 — 1484.	Vino da Fiesole.	
1435 — 1488.	Andrea Verrocchio.	
1441 — 1489.	Piero Pollajuolo.	
1435 — 1501.	Matteo Civitali.	
1442 — 1497.	Benedetto da Majano.	
1447 — 1520.	Antonio Amadeo.	
1460 — 1529.	Antonio Contucci (Sansovino).	
1462 — 1522.	Alessandro Leopardi.	
1477 — 1570.	Jacopo Sansovino.	
1473 — 1564.	Michel-Ange Buonarotti.	
1482 — 1511.	Pietro Lombardi.	
1493 — 1560.	Baccio Bandinelli.	
1500 — 1571.	Benvenuto Cellini.	
1507 — 1563.	Raffaello da Montelupo.	
1524 — 1608.	Jean (de Bologne), Gian Bologna.	

PEINTRES DES XIIIᵉ ET XIVᵉ SIÈCLES

ANNÉES.	ÉCOLE TOSCANE.	ÉCOLE SIENNOISE.	ÉCOLE PADOUANE.
1240 — 1302	Giovanni Cimabue.		
1260 — 1320	Giotto di Bondone.		
1276 ! — 1337			
1285 — 1344		Duccio di Buoninsegna.	
— † 1348		Simone Martino.	
— † 1350		Ambrogio Lorenzetti.	
1308 — 1369	Andrea Orcagna.	Pietro Lorenzetti.	
1300 — 1366	Taddeo Gaddi.		
— † 1378		Francesco Traini.	
1362 — 1422		Taddeo di Bartolo.	
— † 1410		Spinello Arretino.	
1370 — 1450	Gentile da Fabriano.		
1384 — 1447	Masolino da Panicale.		
1387 ; — 1455	Fra Angelico.		
1396 — 1457	Andrea del Castagno.		
1394 — 1474			
1397 ! — 1475	Paolo Uccello.		Francesco Squarcione.

PEINTRES DU XVᵉ SIÈCLE

ANNÉES.	ÉCOLE TOSCANE.	ÉCOLE SIENNOISE.	ÉCOLE OMBRIENNE.	ÉCOLE PADOUANE.	ÉCOLE VÉNITIENNE.	ÉCOLE LOMBARDE.	ÉCOLE BOLONAISE.
1400 — 1401						
1402 — 1429	Giovanni da San Giovanni (Masaccio).				Jacopo Bellini.		
1412 — 1469	Filippo Lippi.						
1420 — 1498	Benozzo Gozzoli.						
1420 — 1495	Matteo di Giovanni Bartolo					
1420 — 1506		Piero della Francesca.				
1425 — 1507	Domenico di Bartolo.					
1431 — 1506	Andrea Mantegna.			
1426 — 1507		Gentile Bellini		
1427 — 1516		Giovanni Bellini.		
1429 — 1498	Pollajuolo.						

DES ARTISTES.

							
1436 — 1518							
1438 — 1494	Benvenuto di Giovanni.						
1441 — 1523		Melozzo da Forli.					
1446 — 1524		Luca Signorelli.					
1447 — 1510	Sandro Botticelli.	Pietro Perugino.					
1449 — 1498	Domenico Ghirlandajo.						
1450 — 1499							
1450 — 1517			Bartolommeo Vivarini.				
1452 — 1519	Lionardo da Vinci.						
1454 — 1513		Bernardino Pinturicchio.					
1457 — 1504	Filippino Lippi.						
1445 — 1527							
1460 — 1516		Bernardino Fungai.					
1460 — 1530					Fr. Raibolini (Francia).		Vincenzo Foppa.
1462 — 1521	Piero di Cosimo.						Bernardino Luini.

PEINTRES DU XVᵉ SIÈCLE (Suite)

ANNÉES.	ÉCOLE TOSCANE.	ÉCOLE SIENNOISE.	ÉCOLE OMBRIENNE.	ÉCOLE PADOUANE.	ÉCOLE VÉNITIENNE.	ÉCOLE LOMBARDE.	ÉCOLE BOLONAISE.
1468 — 1493					Crivelli.		
1470 — 1524		Girolamo di Benvenuto.					
1470 — 1530						Luini.	
1474 — 1564	Michel-Ange (Buonarotti).						
1475 — 1517	Fra Bartolommeo.						
1477 — 1549		Sodoma.					
1480 — 1519					Vittore Carpaccio.		
1478 — 1511					Giorgione.		
1477 — 1576					Tiziano Vecellio.		
1528 —					Palma Vecchio		
1480 — 1508					Cima da Conegliano.		
1481 — 1536		Baldassare Peruzzi.					

DES ARTISTES.

1483 — 1520	Raphaël Sanzio.		
1486 — 1551	Domenico Becafumi.		
1484 — 1549			Gaudenzio Ferrari.
1485 — 1547		Sébastiano del Piombo,	
1487 — 1524	Giovanni da Udine		
1487 — 1565			Cesare de Sesto
1487 — 1531	Andrea del Sarto.		
1494 — 1534	Giulio Romano.		
1492 — 1546			Antonio Allegri (Corrège).
1480 — 1560		Lorenzo Lotto.	

PEINTRES DU XVIᵉ SIÈCLE

ANNÉES.	ÉCOLE TOSCANE.	ÉCOLE VÉNITIENNE.	ÉCOLE BOLONAISE.
1500 — 1570	Paris Bordone.	
1500 — 1556	Bronzino.	Il Moretto.	
1502 — 1572	Daniele da Volterra.		
1509 — 1566	Tintoretto.	
1512 — 1594	Moroni.	
1512 — 1578	Giorgio Vasari.		
1512 — 1574	Paolo Véronèse.	
1530 — 1588	Luigi Carrache.
1555 — 1619	Agostino Carrache.
1558 — 1600	Annibale Carrache.
1560 — 1603	Guido Reni.
1578 — 1660	Albane.
1582 — 1641	Il Dominichino.
1590 — 1666	Guerchin.

TABLEAUX CHRONOLOGIQUES DES ARTISTES.

PEINTRES DU XVII° SIÈCLE

DATES.	FLORENCE.	MARCHES.	VENISE.	NAPLES.
1569 — 1609				Michel-Ange de Caravaggio.
1588 — 1656				Ribera.
1615 — 1673				Salvatore Rosa.
1616 — 1686	Carlo Dolce.			
1625 — 1713		Maratta.		Luca Giordano.
1632 — 1705				
1693 — 1770			Tiepolo.	
1700 à 1800			Canaletto. Guardi. Longhi.	

TABLE DES ŒUVRES

ARCHITECTES

Artistes.	Lieux.	Œuvres.
Nicolas de Pise (1200-1278).	Florence :	Sainte-Trinité. Ste-Marie glorieuse des Frari. St-Antoine de Padoue (plan).
Jean Pisano (1240-1320).		Dôme de Prato. Campo Santo de Pise (1278-1283).
Arnolfo de Cambio (1240-1311).		Santa Croce (1294). Campanile du Dôme (1334). Ste-Marie des Fleurs (1296). Palazzo Vecchio. Bargello.
Giotto (1276-1337).		Campanile. Ste-Marie des Fleurs.
Orcagna (1369).		Or San Michele (1355). La Chartreuse de Florence. Bigallo. Loggia de' Lanzi.
	Arezzo :	Façade de la Miséricorde.
	Lucques :	Parties du Dôme.
Brunellesco (1377-1446).	Florence :	Coupole de Ste-Marie des Fleurs. Santa Croce (chapelle Pazzi). Santa Croce (cloître). Halle des Enfants Trouvés. La Badia de Fiesole. Palais Pitti. Palais Quaratesi.

TABLE DES ŒUVRES. 315

Artistes.	Lieux.	Œuvres.
Michelozzo (1391-1472).		Florence : Palais Riccardi. Cour du Palais Vieux. Cour du palais Corsi. Couloir de la sacristie de Santa Croce. Chapelle Médicis. Cloîtres du couvent San Marco. Fiesole : Villa Careggi. Villa Ricasoli. Villa Mozzi.
Leone Baptista Alberti (1405-1472).		Rimini : Saint François (1447). Florence : (Plans). Ste-Marie Nouvelle. L'Annunziata (1470). Palais Rucellai (1451).
Filarete (1465).		Milan : Façade du grand Hôpital. Rome : Portes de St-Pierre.
Jules de Sangallo (1443-1516).		Florence : Ste-Marie-Madeleine des Pazzi. Palais Gondi. Cloître de l'Annunziata. Villa de Poggio à Cajano.
Antoine de Sangallo (1455-1534).		Montepulciano : Madone de San Biagio. Palais Cervini. Palais Tarugi. Palais Bellarmini. Rome : Palais Farnèse. San Savino : Palais —. Palais communal. Loggia de' Mercanti. Cortone : Ste-Marie Neuve. Palais Serniui.
G. de Pietrasanta (1450-1500).		Rome : Église San Agostino (1479-1483). Vatican (Belvédère). Sainte-Marie du Peuple (façade) (1477-1480). Saint-Pietro in Montorio. Chapelle Sixtine (1473).
G. de Dolci (1486).		Coupole de Sta Maria della Pace. Hôpital St Spirito. St Pietro in Vincoli (façade). Sts Apôtres (façade). Porta Sisto.

TABLE DES ŒUVRES.

Artistes.	Lieux.	Œuvres.

Rossellino
(1427-1478).
- Florence : San Miniato.
- Chapelle du cardinal de Portugal.
- Villa Castello.
- Fontaines.

Fra Giacondo de Verone
(1435-1515).
- Venise : Dogana di Mare.
- Vérone : Palais del Consiglio (1476).
- Sta Maria della Scala (portail).
- Église Sts Nazarro et Celso (1500).
- Église Sta Maria in Organo (1592).

Benedetto da Majano
(1442-1497).
- Florence : Palais Strozzi (1489).

Bramante
(1444-1514).
- Milan : Église San Satiro (chapelle du baptistère).
- Ste-Marie des Grâces (1492).
- Hôpital Majeur.
- Cloître de l'Hopital militaire (1498).
- Cour du Casino des Nobles.
- Rome : La Cancelleria (1493).
- Église San Lorenzo in Damaso.
- Palais Torlonia.
- Temple du cloître de Saint-Pierre Montorio (1512).
- Cloître de Sta Maria della Pace (1504).
- Chœur de Sainte-Marie du Peuple (1509).
- Palazetto di Bramante.
- Plans du Palais du Vatican.
- Maison du Bramante (1508).
- Basilique de Saint-Pierre (1506).
- Cesena : Santa Madonna del Monte.
- Todi : Sta Maria delle Consolazione (1508).
- Citta di Castello : Sta Maria di Belvédère.
- Civita-Vecchia : Château du port (1508).

Michel-Ange
(1475-1564).
- Florence : Façade de St-Laurent (1516).
- Sacristie neuve de St-Laurent (1529).
- Bibliothèque Laurentienne.
- Rome : Portiques et cours du palais Farnèse.
- Porta Pia.
- Rome : Église Ste-Marie des Anges.
- Palais du Capitole.

TABLE DES ŒUVRES.

| Artistes. | Lieux. | Œuvres. |

Baldassare Peruzzi (1481-1536).
- Sienne : Bastion de la Porta Pispini.
 - Palais Mocenni.
 - Couvent de l'Osservanza.
 - Église Saint-Sébastien.
 - Église del Carmine.
 - Façade de Sainte-Marthe.
 - Cour de l'église Sainte-Catherine.
 - ARCO alle due Porte.
- Rome : Palais Massimi alle Colonne (1535).
 - Palais della Linotta.
 - Palais Ossoli (1525).
- Bologne : Palais Albergati.
 - Sacristie de St Petronio.
- Carpi : Dôme (1514).

Raphaël (1483-1520).
- Rome : Sainte-Marie du Peuple : Chapelle Chigi (1512).
 - Église San Eligio degli Orefici (1509-1524).
 - La Farnésine.
 - Palais Vidoni-Caffarelli.
 - Basilique Saint-Pierre.
 - Villa Madame.

Sanmicheli (1484-1559).
- Orvieto : Crypte de San Domenico (1523).
- Venise : Palais Grimani.
 - Palais Corner Moncenigo.
 - Fortifications du Lido.
- Vérone : Bastions et portes.
 - Porta Nuova.
 - Porta Stuppa.
 - Porta San Zeno.
 - Porta San Giorgio (1525).
 - Palais Bevilacqua.
 - Palais Canossa.
 - Palais Pompei.
 - Palais Verzi.
 - Église Madona di Campagna (1559).
- Rovigo : Palais Rosicale (1555).

Jules Romain (1499-1546).
- Rome : Villa Lante.
 - Madonna del Orto.
- Mantoue : Palais Ducal.
 - Palais du Te.

Artistes.	Lieux.	Œuvres.

Jules Romain (suite).
- Mantoue : Intérieur du Dôme.
- (Environs).
- Église San Benedetto.
- Casino de Gonzague.

Bartolommeo Ammanati (1511-1592).
- Florence : Palais Ramirez.
- Palais Vitali (façade).
- Palais Guadagni.
- Cour du palais Pitti.
- Cour du couvent San Spirito.
- Pont Sta Trinita.

Andrea Palladio (1518-1580).
- Vicence : La Basilique.
- Palais Barbarano (1570).
- Palais Chieregati (1566).
- Palais Antonio Tiene (1556).
- Palais Porto (1552).
- Palais Valmarana (1566).
- Palais Schio.
- Loggia et Palais Valmarana.
- Palais Caldogni (1575).
- Maison de Palladio (1566).
- Palais de la Préfecture (1571).
- Arc de Triomphe du Monte Berico.
- Théâtre Olympique (1580).
- (Environs).
- Rotonda del Marchesi Capra.
- Villa Tornieri.
- Villa Barbaro à Maser.
- Villa Trissino à Meledo.
- Venise : Église Saint-Georges Majeur (1560).
- Église Saint Francesco della Vigna (1568).
- Église Redentore à la Giudecca (1576).
- Église du couvent delle Zitelle à la Giudecca (1586).
- Padoue : Cloître de Sta Giustina.

Maderna (1556-1639), Architecte de St-Pierre.
- Rome : Cour du palais Mattei.
- Église Sainte-Suzanne.
- Église Saint Giacomo degli Incurabili.
- Fontaines de la place Saint-Pierre.

Bernin (1599-1680), Arch. de St-Pierre.
- Rome : Église Saint-André.
- Colonnades de la place Saint-Pierre.
- Fontaine de la place des Espagnols.

| Artistes. | Lieux. | Œuvres. |

Bernin
(suite).
- Rome : Grand Escalier « Scala Regia » Vatican.
- Palais Barberini.
- Tabernacle de Saint-Pierre.

Borromini
(1599-1667).
- Rome : Église San Carlo alle quatro fontane
- San Marcello (1667).
- Tours de la ville.
- Palais Spada.
- Gênes : Église de la Sapienza (intérieur).
- Parme : Église du Saint-Sépulcre.

Vanvitelli
(1700-1773).
- Naples : Palais de Caserte.

VENISE

**Bart. Buon,
Giov. Buon,
Pantal. Buon**
(1308-1480).
- Palais Ducal.

**Martino
Lombardo**
(1425-1500).
- Scuola San Marco (1485).
- Église Saint-Zacharie (1456).

Moro Lombardo
(1446).
- Église Saint-Michel (1466).

Pierre Lombardo
(1482-1511).
- Trévise : Restauration du Dôme.
- Venise : Tour de l'horloge (1496).
- Église Santa Maria dei Miracoli (1480).
- Les Anciennes Procuraties (1496-1517).
- Palais Vandramin Calergi (1480).
- Palais Dario.
- Palais Contarini delle Figure (1504).
- Palais Grimani à Saint Paolo (1475-1485).

Tullio Lombardo
(1457).
- Venise : Église Saint-Jean-Chrysostome.

**Andrea Contucci
da Sansovino**
(1504-1570).
- Venise : Scuola San Rocco.
- Église San Giorgio de' Greci (1550).
- Façade de la scuola degli Schiavoni.
- Intérieur de Saint Francesco della Vigna (1534).
- San Martino (1540).
- Loggia du Campanile Saint-Marc (1540).

Artistes.	Lieux.	Œuvres.

Vittoria
(1525-1608).
- Venise : Palais Balbi.
- Palais Corner.
- Palais Royal (1536).

Vicenzo Scamozzi
(1552-1616).
- Venise : Nouvelles Procuraties.
- Palais Pesaro.
- Palais Contarini.
- Padoue : Cour de l'Université (1552).
- Vicence : Palais Trento.
- Palais Trissino, al Corso.

SCULPTEURS

LES QUATROCENTISTI

Artistes.	Lieux.	Œuvres.
Nicolas Pisano (1200-1278).	Pise : *Baptistère* *. Chaire (1620). Lucques : *San Martino.* Portail de côté (1233). Bologne : *Saint-Dominique.* Tombeau de saint Dominique (1267). Sienne : *Dôme* *. Chaire (1265).	
Jean de Pise (1240-1320).	Pérouse : *Fontaine de la place du Dôme* (1280). — *Saint-Dominique.* Tombeau du pape Benoît XI (1313). Pistoie : *Saint-André* *. Chaire (1301). Pise : *Dôme.* Chaire (1311). — * *Le Campo Santo.*	
Andrea Pisano (1273-1349).	Florence : *Baptistère* *. Porte de Saint-Jean-Baptiste (1332). — *Campanile* (1337). (Bas-reliefs). Pise : *Sta Maria della Spina* (?).	
Ghiberti (1378-1455).	Florence : *Baptistère.* Porte du Nord. Nouveau Testament (1403). * Porte de l'Est du Paradis (1452). — *Dôme.* Reliquaire de Saint Jean Zénobé (1440). — *Or San Michele.* Statue de Jean-Baptiste (1414). Statue de saint Mathieu (1422). Statue de saint Étienne (1428). Sienne : *Baptistère. Saint Jean.* Reliefs des fonts baptismaux (1427).	

| Artistes. | Lieux. | Œuvres. |

Donatello
(1386-1466).

Florence : *Dôme.*
L'Apôtre saint Jean (1408).
* Bas-reliefs de la tribune des Chanteurs (1440). (Enfants dansants).
Josué (1442).
Le prophète Habacuc (1420).
— *Or San Michele.*
Statue de saint Pierre (1410).
Statue de saint Marc (1413).
* Statue de saint Georges (1416).
— *Bargello.*
David (1408).
Cupidon (bronze).
— *Baptistère.* Sainte Marie-Madeleine (bois).
— *Santa Croce.* Crucifix (bois).
L'Annonciation.
— *Saint-Laurent.* Sacristie (1459).
* Chaires (1460).
Sienne : *Dôme.*
Plaque tombale de l'évêque Grossetto Picci (1426).
Saint Jean-Baptiste (bronze) (1457).
Prato : *Dôme.* * Chaire extérieure (1428).
Venise : *Frari.* Saint Jean-Baptiste (bois) (1451).
Padoue : * Statue équestre de Gattamelata (bronze) (1453).
— *Santo.* Bronzes du maître-autel (1449).
* Anges musiciens.

Luca della Robbia
(1400-1482).

Florence : Musée du Dôme.
* Balustrade des Orgues du Dôme (1431). (Enfants musiciens).
La délivrance de saint Pierre.
— *Dôme.*
* Porte de la Sacristie (1465). Lunettes des portes de la Sacristie (1446).
— *Église Saint-François de Paul.*
Tombeau de l'évêque Benozzo Federighi (1455).
— * *Église Santa-Croce.* Décoration de la chapelle Pazzi (1440).

| Artistes. | Lieux. | Œuvres. |

Luca della Robbia (suite).
Florence : *Église San Miniato.* Plafond de la chapelle de la crucifixion (1448). Chapelle Saint-Jacob (1459).
— *Église Peretola* (Porta al Prato). Tabernacle.
— *Église Or San Michele.* Médaillons en relief.

Andrea della Robbia (1437-1528).
Arezzo : *Sainte-Marie des Grâces.* Maître-autel.
Florence : *Hôpital des enfants trouvés.*
* Médaillons d'enfants emmaillotés.
— * *Loggia de Saint-Paul.* Rencontre de saint Dominique et de saint François (Lunette) (1495).
Prato : *Dôme.* Lunette du portail principal (1489).

Jean, Luc, Ambroise Della Robbia (1438-1520).
Pistoie : *Hôpital.* Frise des Sept OEuvres de la Miséricorde.

Antoine Pollajuolo 1429-1498).
Florence : *Bargello.* Buste de guerrier.
— *Opera del Duomo.*
 Relief de la naissance de saint Jean (1480).
 Pied de la croix du baptistère (1456).
Rome : *Saint-Pierre.*
 * Tombeau du pape Sixte IV.
 Tombeau du pape Innocent VIII (1489).
— *Santa Maria del Popolo.*
 Figure tombale en bronze du cardinal Pietro Foscari.

Verrocchio (1435-1488).
Florence : *S. Lorenzo.*
 Plaque tombale de Cosme de Médicis (1464).
 Fontaine de la Sacristie (1472).
— *Palais Vieux.* Fontaine.
— * *Or San Michele.* Groupe du Christ et de saint Thomas (1485).
— *Bargello.* David (1476).
 Relief. Mort d'une accouchée.
Pistoie : * *Dôme.* Tombeau du cardinal Fonteguerra (1477).

TABLE DES ŒUVRES.

Artistes.	Lieux.	Œuvres.
Verrocchio (suite).	Venise : *Saints Jean et Paul.* * Statue équestre du condottière Bartolommeo Colleoni (1484).	
Rossellino (1427-1478).	Empoli : *Église de la Miséricorde.* La Visitation (1447). Florence : *Église Santa Croce.* * Tombeau de Lionardo Bruni.	
Desiderio da Settignano (1428-1464).	Florence : *Église San Lorenzo.* Tabernacle mural de la chapelle du Saint-Sacrement. — *Église Santa Croce.* Tombeau de Marzuppini (1448). Frise de la chapelle Pazzi.	
Benedetto da Majano (1442-1497).	Florence : *Bargello.* Buste de Pierre Mellini (1474). — *Église Santa Croce.* * Chaire (1476). — *Palais Vieux.* * Porte de la Salle d'audience (1481). Faenza : *Dôme.* Tombeau de saint Savin (1472). Prato : *Dôme.* Madona del Ulivo (1480). Naples : *Monte Oliveto.* Tombeau de Marie d'Aragon (1482). Autel de la chapelle Piccolomini (1489). Sienne : *Église Saint-Dominique.* Ciborium.. San Gimignano : *Collégiale.* * Autel et décoration de la chapelle Ste-Fina (1495). — *Église Saint-Augustin.* Autel de Saint-Bartoldus (1493).	
Mino da Fiesole (1431-1484).	Florence : *Bargello.* Buste de Pierre de Médicis (1454). — *Badia.* Autel. Tombeau de Pierre Guigni (1481). Monument du comte Ugo. Fiesole : *Dôme.* * Tombeau de l'évêque Salutati (1460). Autel de la chapelle Salutati. Rome : *Église Sainte-Cécile.* Tombeau du cardinal Forteguerri.	

| Artistes. | Lieux. | Œuvres. |

Matteo Civitali
(1435-1501).
- **Florence :** *Bargello.* Relief de la Foi.
- **Lucques :** *Dôme.*
 Ange du Tabernacle.
 Autel de Régulus (1484).
- *Église Saint Romano.*
 Tombeau de saint Romano (1490).
- **Gênes :** *Dôme.*
 Décoration de la chapelle Saint-Jean (1492).

Jacopo della Quercia
(1374-1438).
- **Sienne :** *Place del Campo.*
 Fontaine Gaja (1419).
- *Baptistère. Saint-Jean.* Fonts (1430).
- *Église Saint-Martin.* Chœur, Vierge et quatre Saints.
- **Lucques.** *Dôme.* * Tombeau d'Ilaria del Caretto (1413).
- *Église Saint Frediano.*
 * Tombeaux de la famille Trenta.
 Bénitier.
 Autel (1422).
- **Bologne :** *San Petronio.* * Portail (1425)
- *Église Saint-Jacques le Majeur.*
 Tombeau d'A. G. Bentivoglio (1436).

Michel-Ange
(1474-1564).
- **Florence :** *Musée Buonarotti.*
 Modèle de façade pour l'église San Lorenzo.
 Lutte des Centaures et des Lapithes (1490).
 Vierge, relief en cire.
 Modèle pour le David.
 Dessins.
- *Offices.* Bacchus et Satyre.
 Dessins.
- *Académie.*
 Saint Mathieu.
 David (1501-1503).
- *Musée national.*
 Bacchus ivre (1497)
 * Adonis mort.
 * La Victoire.
 L'Apollon.

| Artistes. | Lieux. | Œuvres. |

Michel-Ange (suite).
- Florence : *Église Saint-Laurent. Sacristie Neuve* (1525).
 - * Tombeaux de Julien de Médicis et de Laurent de Médicis, Vierge.
- — *Jardins Boboli*. Grotte avec quatre statues.
- Bologne : *Église Saint-Dominique* (1494).
 - Deux Anges à genoux au reliquaire.
- Rome : *Saint-Pierre* (1499). * Pieta.
- — *Église San Pietro in Vincoli*.
 - * Moïse (1541).
 - Rachel, Lia.
- — *Église Santa Maria sopra Minerva*.
 - * Christ (1521).
- — *Palais Rondanini* (cour). Pieta.
- Naples : *Musée*.
 - *Carton de Vénus embrassée par l'Amour.
 - * Carton de deux soldats.
- Venise : *Académie*. Dessins du tombeau de Jules II.
- Turin : *Musée des Antiques*. * Le Cupidon endormi.
- Sienne : *Dôme*. (Autel Piccolomini). Cinq Statues de Saints.

Jean de Bologne (1524-1608).
- Bologne : *Grande-Place*. Fontaine.
- Florence : *Jardins Boboli*. Groupe de l'Océan.
- — *Loggia de Lanzi*.
 - * Enlèvement des Sabines.
 - Hercule et Nessus.
- — *Bargello*. Groupe des Vertus et des Vices.
- — *Place de la Seigneurie*. Statue équestre de Cosme Ier.

Benvenuto Cellini (1500-1571).
- Florence : *Loggia de' Lanzi*. * Persée.
- — *Musée National*.
 - Buste en bronze de Côme Ier.

SCULPTEURS VÉNITIENS

Leopardi (1462-1522).
- Venise : *Église SS. Jean et Paul*.
 - * Tombeau du doge Vendramin (1480).
- — *Place Saint-Marc*.
 - Porte-étendards en bronze (1505).

Artistes.	Lieux.	Œuvres.

Leopardi
(*suite*).
- Venise : *Saint-Marc.*
 Chapelle San Zeno.
 Tombeau du cardinal Zeno (1501-15).
— *Place SS. Jean et Paul.* Socle de la statue de Colleoni (1495).

Les Lombardi
(1440-1505).
- Venise : *Saint-Marc.*
 Décoration et figures des autels des transepts.
— *Église SS. Jean et Paul.* * Monument du doge Mocenigo.
— *Église des Frari.*
 * Monument de Marcello (1484).
— *Église Saint-François della Vigna.*
 Décoration et autel de la chapelle Guistiniani.
— *Tour de l'Horloge.*
 Madone dorée (1500).

André Sansovino
(1460-1529).
- Florence : *Église San Spirito.* Ciborium.
— *Baptistère.*
 Groupe extérieur du Baptême du Christ (1500).
— *Musée National.*
 Bacchus.
- Volterra : *Baptistère.* Fonts (1502).
- Rome : *Église Sainte-Marie du Peuple.* Tombeau de Basso Visconti (1505).
 Tombeau de Sforza Visconti (1507).
- Rome : *Église d'Araceli.*
 Tombeau de Pietro de Vicenti (1504).

Jacob Sansovino
(1477-1570).
- Venise : *Saint Salvator.* Statue de l'Espérance du tombeau du doge Vénier.
— *Campanile Saint-Marc.* Statues et bas-reliefs de la Loggia (1540).
— *Saint-Marc.*
 * Porte de la Sacristie dans le chœur.
 Chœur. Six reliefs des miracles de saint Marc.
 Balustrade du maître-autel.
 Quatre statues des Évangélistes assis.
— *Palais Ducal.*
 Statues colossales de Neptune et de Mars.

PEINTRES

LES TRECENTISTI

Artistes.	Lieux.	Œuvres.

Cimabue (1240-1302).
- Florence : *Académie.* Vierge.
- — *Sainte-Marie Nouvelle.* (Chap. Ruccellai). Vierge.
- Pise : *Dôme.* Mosaïque du Christ.
- Assise :
- — *Église de Saint-François.*
 - Fresques de Saint François.
 - Vierge avec quatre Anges.

Giotto (1276-1337).
- Arezzo : *Sainte-Marie de la Pieve.*
 - Saint François et saint Dominique à un pilier.
- Assise : *Église basse.*
 - * Voûte : Les vertus monacales.
 - (Transept nord) : Crucifixion.
 - (Transept sud). Traits de la vie du Christ et de saint François.
- Florence : *Sta Croce.* (Chap. Bardi) :
 - Vie de saint François.
 - (Chap. Peruzzi) :
 - Vie de saint Jean-Baptiste.
 - * Vie de saint Jean l'Évangéliste.
 - Chapelle Baroncelli, retable.
- — *Bargello.* (Chapelle).
 - Légende de sainte Madeleine.
 - Le Paradis d'après Dante.
- — *Académie.* Madones.
- — *Église Sainte-Félicie.* Crucifix.
- — *San Marco.* Crucifix.

TABLE DES ŒUVRES.

Artistes.	Lieux.	Œuvres.

Giotto (suite).
- **Padoue :** *Sainte-Marie des Arènes.* (Église entière) (1303).
 - * Vie du Christ et vie de la Vierge.
- — *Dôme.* Couloir de la sacristie, fresque.
- **Ravenne :** *Saint-Jean Évangéliste.*
 - Voûte de la Sainte-Chapelle.
 - Pères de l'Église et Évangélistes.
- **Milan :** *Bréra.*
 - Vierges et Anges.
- **Rome :** *Saint-Pierre.*
 - (Vestibule) Navicella.
- — *Saint-Jean du Latran.*
 - * Boniface VIII annonçant la bulle d'indulgence du Jubilé de 1300.

Andrea Orcagna (1308-1369).
- **Florence :** *Sainte-Marie Nouvelle.* (Chapelle Strozzi).
 - Le Jugement dernier, l'Enfer, le Paradis, d'après Dante (1357).

Giottino († 1370).
- **Assise :** *Église inférieure.*
 - Histoire de saint Nicolas et des Apôtres.
- **Florence :** *Académie philharmonique.*
 - * Renvoi du duc d'Athènes.
- **Assise :** *Église inférieure.*
 - Couronnement de la Vierge.
- **Sienne :** *Palais public.* Fresques de bataille dans la salle du Grand Conseil.
- — *Académie.*
 - Pieta.
 - Vierge entre des Saints.

Ambrogio et Pietro Lorenzetti (1309-1348).
- **Sienne :** *Palais public.* (Salle de la Paix) (1337-1343).
 - Le mauvais Gouvernement.
 - * Le Gouvernement de Sienne.
 - Le bon Gouvernement.
- — *Église Saint-François.*
 - * Reconnaissance de l'Ordre par le pape.
- — *Œuvre du Dôme.*
 - Naissance de la Vierge.
 - Quatre Saints.
- — *Académie.* Madones et Saints.

| Artistes. | Lieux. | Œuvres. |

Lorenzetti (suite).
- Florence : *Académie.*
 - Quatre panneaux. Scènes de la vie de saint Nicolas.
- — *Académie.*
 - Scènes de la vie de sainte Umilita.
- Pise : *Campo Santo.*
 - * Le Triomphe de la Mort.
 - * Le Jugement dernier.
 - * La vie des solitaires dans la Thébaïde.
- Cortone : *Dôme.* Vierge.
- — *Église San Marco.* Crucifix.
- Rome : *Église Sainte-Lucie.* Madone.

Simone di Martino (1285-1344).
- Sienne : *Palais public.* (Salle du Conseil).
 - Madone et Saints (1315).
 - * Portrait équestre de Guidoriccio Fogliani (1328).
- — *Saint-Augustin.*
 - * Scènes de la vie de saint Augustin.
- Orvieto : *Opera del Duomo.*
 - Madone et Saints (1320).
- Naples : *Saint-Laurent Majeur.*
 - * Saint Louis de Toulouse tendant la couronne à Robert de Naples.
- Assise : *Église inférieure.*
 - Chapelle Saint-Martin.
 - * La vie du Saint en 10 tableaux.
- Florence : *Église Sainte-Marie Nouvelle.*
 - (Chapelle des Espagnols).
 - L'Église sous la protection des Dominicains.

Lippo Memmi
- San Gimignano : *Palais public.* Majesté.

Taddeo Gaddi (1300-1366).
- Florence : *Sta Croce.* (Chapelle Baroncelli).
 - Fresques de la vie de la Vierge (1356).
 - Ancien réfectoire. Cène.
- — *Sainte-Marie Nouvelle.*
 - (Chapelle des Espagnols (1322-1355).
 - Triomphe de saint Thomas d'Aquin.
 - Voûte. Scènes de la vie du Christ.
 - Autel. La Crucifixion.
- — *Santa Felicita.* (5ᵉ autel).
 - Retable à 5 divisions. Madone et Saints.
- — *Offices.* Christ au Jardin des Oliviers.
- Pise : *Saint-François.* Voûte du chœur.

Artistes.	Lieux.	Œuvres.

Taddeo Gaddi (suite).
- Pise : Saints et figures de Vertus (1342).
- Sienne : *Académie.* Vierge trônant (1355).

Spinello Arretino († 1410).
- Florence : *San Miniato.* Sacristie. Histoire de saint Benoit (1385).
- Pise : *Campo Santo.* Trois fresques tirées des vies des saints Éphèse et Potitus (1391).
- Sienne : *Palais public.* Sala di Balia (1407). Histoire de Frédéric Barberousse et du pape Alexandre III.
- Arezzo : *Église Saint-François.* Chapelle de Saint Michele Angelo, fresques.
- — *Palais Vescoville.* Trinité.

ÉCOLE TOSCANE

LES QUATROCENTISTI

Masolino (1384-1447).
- Castiglione d'Olona : *Collégiale.* Fresques du chœur. Épisodes de la vie de la Vierge. Scènes des vies des saints Étienne et Laurent (1428).
- — *Baptistère Saint-Jean.* * Scènes de la vie de saint Jean-Baptiste.
- Florence : *Il Carmine.* (Chap. Brancacci). Saint Pierre ressuscite Labitha.
- Ferrare : *Galerie.* L'adoration des Mages.
- Rome : *Palais Borghèse.* Adoration des Mages.
- — *Saint-Clément.* La crucifixion.
- * Vie de saint Clément.

Masaccio (1402-1429).
- Florence : *Il Carmine.* (Chapelle Brancacci). * Adam et Ève.

| Artistes. | Lieux. | Œuvres. |

Masaccio (suite).

Florence : *Il Carmine* (suite).
 * Résurrection d'Eutychus par saints Pierre et Paul.
 * La pièce du tribut à César.
 Saint Pierre baptise.
 Guérison des boiteux par les Apôtres.
 * Saint Pierre délivré de prison par un ange.
— *Église de Sainte-Marie Nouvelle.*
 Fresque de la Trinité.
Académie des Beaux-Arts.
 La Conception de la Vierge.
Naples : *Musée.* Assomption.
 Fondation de l'église Sta Maria della Neve à Rome.

Fra Angelico (1387-1455).

Cortone : *Église Saint-Dominique.*
 Vierge trônant entre des Saints.
— *Église du Gésu.* Retable de l'Annonciation.
Pérouse : *Musée.*
 Retable. Vierge trônant environnée d'Anges. Sur les volets deux Saints.
 * Prédelle, scènes de la vie de saint Nicolas de Bari.
Florence : *Offices.*
 * Vierge entourée de petits Anges. Sur les volets quatre Saints (1443).
 * Couronnement de la Vierge.
— *Académie.*
 * La déposition de la croix.
 Les Élus après le Jugement dernier.
 * Le Jugement dernier.
 Trente-cinq panneaux de la vie du Christ.
 Deux retables. Vierges entre Saints.
— * *Couvent San Marco* (1436-1457).
 (Fresques des cellules). Adoration des Mages.
 Le Couronnement de la Vierge.
 Ecce Homo.

Artistes.	Lieux.	Œuvres.
Fra Angelico (suite).		Florence : *Couvent San Marco* (suite). (Dans les couloirs). Christ en croix avec saint Dominique. L'Annonciation. (Dans les cloîtres). Lunette de saint Pierre martyr. Lunette du Silence. Lunette Incrédulité de saint Thomas. (Tableaux). * Madona della Stella. * Adoration des Mages. * Couronnement de la Vierge. (Salle du chapitre). * Le Christ entre les deux larrons, entouré de la Vierge et de Saints. Orvieto : *Dôme*. Chapelle Saint Brizio. Tous les Prophètes et les Pères de l'Église (1499) (Voûtes). Rome: *Vatican*. (Chapelle de Nicolas V) (1450-1455). * Vies des saints Étienne et Laurent. Turin : *Galerie*. Deux panneaux : Anges dans des nuages. Fiesole : *Saint-Dominique*. Retable. Rome : *Palais Corsini*. Jugement dernier.
Andrea del Castagno (1396-1457).		Florence : *Dôme*. Fresque. * Portrait équestre de Nicolo da Tolentino. — *Sta Maria Nuova*. Crucifixion. — *Hôpital Saint-Mathieu*. La Crucifixion. — *Sainte Apollonia*. * La Cène. Pieta. — *Bargello*. Sibylle de Cumes. Tomyris. Esther. * Portrait de Filippo Scolari. — *Pitti*, portrait d'homme.
Paolo Uccello (1397-1475).		Florence : *Sainte-Marie Nouvelle* (Cloître Vert). Le déluge. L'ivresse de Noé (1466).

| Artistes. | Lieux. | Œuvres. |

Paolo Uccello
(suite).

Florence : *Dôme.* * Portrait équestre de John Hawkwood (1436).
— *Offices.* Bataille de cavalerie.

Fra Filippo Lippi
(1412-1469).

Prato : *Dôme* (Fresques du chœur).
 * Histoire de saint Jean-Baptiste.
 Histoire de saint Étienne (1456).
— *Palais del Commune.*
 Naissance du Christ.
 Madonna della Cintola.
Spoleto : *Dôme* (Chœur). Vie de la Vierge (1465).
Florence : *Académie.*
 Couronnement de la Vierge.
 Annonciation.
 Adoration des Mages.
 Vierge entourée de quatre Saints.
— *Offices.*
 L'Enfant présenté à la Vierge par des Anges.
— *Église San Lorenzo.*
 Annonciation (1467).
— *Musée Pitti.* Madone.
Rome : *Latran.*
 Couronnement de la Vierge.

Benozzo Gozzoli
(1420-1498).

Rome : *Latran.* Madonna della Cintola (1450).
Montefalco : *Église Saint-François* (Chœur).
 Vie de saint François (1452).
Pérouse : *Académie.*
 Vierge trônant entre des Saints (1456).
Florence : *Palais Riccardi.* (Chapelle).
 * La procession des rois Mages (1463).
San Gimignano : *Église St-Augustin.* Chœur.
 * Vie de saint Augustin.
 Retable de l'autel Saint-Augustin.
 * Fresque murale. Saint Sébastien protégeant la ville de la peste (1463-1467).
 Monte Oliveto. Crucifixion (1465).
— *Collégiale.* Panneaux (chœur).
Pise : *Campo Santo.* Mur du Nord (1469-1485).
 * Vingt-quatre fresques représentant toute l'histoire de l'Ancien Testament.
Castelfiorentino : *Église Sainte-Claire.*
 Fresque.

TABLE DES ŒUVRES.

Artistes.	Lieux.	Œuvres.

Piero Pollajuolo
(1443-1496).

San Gimignano : *Pieve* (1483).
Couronnement de la Vierge.
Florence : *Offices*.
Retable SS. Jacob, Vincent et Eustache.
La Prudence.
Portrait de jeune homme (couloir).
— *Pitti*. Saint Sébastien.
Turin : *Galerie*. Tobie et Raphaël.

Antonio Pollajuolo
(1429-1498).

Florence : *Offices*. * Les travaux d'Hercule.
— *Trésor du Dôme*. Broderies dessinées par Pollajuolo.
Scènes de la vie de saint Jean-Baptiste (1470).
Naissance de saint Jean-Baptiste.

Andrea Verrocchio
(1435-1488).

Florence : *Académie*.
Baptême du Christ.
* Tobie et l'Archange Raphaël.

Botticelli
(1447-1510).

Florence : *Offices*.
Portrait d'un médailleur.
La Fortitude.
* Naissance de Vénus.
* Allégorie de la Calomnie.
Judith chez Holopherne.
* Judith rapportant la tête d'Holopherne.
La Vierge et l'Enfant dans un cadre rond.
L'Adoration des Mages.
Dessins.
— *Académie*.
* Allégorie du Printemps.
La Vierge entre quatre Saints.
La Vierge trônant entre des Saints.
* Le Couronnement de la Vierge.
Sainte Famille.
— *Pitti*.
Portrait de la belle Simonetta.
Vierges.
— *Ognissanti* (Fresque murale). * Saint Jérôme.
— *Eglise San Jacopo et Ripoli*.
Couronnement de la Vierge.
— *Eglise Santa Maria Nuova*. Musée.
Madone avec Anges.

TABLE DES ŒUVRES.

Artistes.	Lieux.	Œuvres.

Botticelli (suite).

Rome : *Vatican. Sixtine* (Fresques murales).
 * Les faits de Moïse en Égypte.
 La tentation du Christ.
 Punition de la révolte de Coré.
— *Palais Borghèse.* Vierge.
Gênes : *Palais Adorno.*
 * Triomphe de Judith.
 Triomphe de Jugurtha.
 L'Amour enchaîné par les Nymphes.
 Triomphe de l'Amour.
Naples : *Musée national.*
 Vierge entre des Anges.
Turin : *Galerie.* Triomphe de la Chasteté.

Piero della Francesca (1420-1506).

Rimini : *Saint-François.*
 Saint Sigismond de Bourgogne.
Arezzo : *Saint-François.* * Légende de la Sainte Croix.
 Dôme (près de la Sacristie).
 Sainte Madeleine.
Borgo San Sepolcro : (*Palais communal*).
 * La Résurrection.
 Saint Louis (1460).
— *Égl. de l'Hôpital.*
 Madone de la Miséricorde (1445).
 Mise au tombeau.
Venise : *Académie.*
 Saint Jérôme.
 Couronnement de la Vierge.
Sinigaglia : *Sainte-Marie des Grâces.* Vierge.
Pérouse : *Pinacothèque.*
 Retable de la Vierge trônant entre des Saints.
Urbino : *Sacristie du Dôme.* * La Flagellation.
— *Musée.*
 Tableau architectonique.
Florence : *Offices.* Diptyque.
 * Duc Frédéric Sforza et sa femme.
Milan : *Poldi :*
 * Portrait de jeune femme.
 Moine.

TABLE DES ŒUVRES.

| Artistes. | Lieux. | Œuvres. |

Melozzo da Forli
(1438-1494).

- **Lorette** : *Dôme.* * Chapelle du Trésor.
- **Rome** : *Quirinal.* * Christ bénissant.
- — *Église Sainte-Marie de la Minerve.* Fresques au tombeau de Coca.
- — *Palais Barberini.* * Portrait du duc Frédéric avec Guidobaldo.
- — *Saint-Pierre.* (Sacristie).
 - Dix panneaux.
 - * Anges et Saints.
- — *Vatican.* (Pinacothèque).
 - * Sixte IV donnant audience à l'historien Platina.

Luca Signorelli
(1441-1523).

- **Rome** : *Sixtine.*
 - Derniers épisodes de la vie de Moïse.
 - Sa mort (1483).
- **Monte Oliveto Maggiore** : * Huit fresques tirées de la vie de saint Benoît (1497).
- **Orvieto** : *Dôme.* (Chapelle Saint Brizio) (1499-1505).
 - * Le Jugement dernier.
 - * L'Anté-Christ.
 - * La Fin du monde.
 - * Le Ciel.
 - * L'Enfer.
- **Pérouse** : *Dôme.* Vierge et quatre Saints (1484).
- — *Musée du Dôme.*
 - Portrait de Signorelli par lui-même.
- **Cortone** : *Dôme.* (Chœur).
 - * La Cène (1512).
 - Le Christ pleuré au pied de la Croix (1502).
- — *Gesù.* Adoration des Bergers.
 - Annonciation.
- — *Saint-Nicolas*
 - * Le Christ mort, adoré par les anges.
- **Borgo San Sepolcro** : (*Palais Communal*).
 - Bannière de procession.
- **Citta di Castello** : *Saint-Dominique.*
 - Martyre de saint Sébastien.
- — *Pinacothèque.* Adoration des Bergers.

Artistes.	Lieux.	Œuvres.

Luca Signorelli
(suite).

Volterra : *Dôme.* (Sacristie).
 Annonciation (1491).
Florence : *Académie.*
 Vierge entourée de Saints et d'Archanges.
 * Madeleine au pied de la Croix.
— *Offices.* Sainte Famille.
 * Vierge avec figures nues comme fond.
— *Palais Torrigiani.* Portrait de vieillard.
 Coffre de mariage.
— *Palais Corsini.*
 Vierge entre quatre Saints.
— *Église Sainte-Félicie.* Quatre Saints.
Arcevia : *Église San Medardo.*
 Retable à plusieurs divisions.
 Baptême du Christ.
Arezzo : *Dôme.* (Sacristie). Predelle.
— *Pinacothèque.* Deux madones.
La Fratta : *Église.* Déposition de Croix.
Milan : *Bréra.* Ecce Homo.
— *Musée Poldi.* * Sainte Barbe.
Sienne : *Musée.*
 * La fuite d'Enée de Troie.
 Libération de prisonniers.
Castiglione-Florentino : *Collégiale.*
 Déposition de Croix.
Urbin : *Église Saint Spirito.*
 Le Christ pleuré.
 Descente du Saint-Esprit.

Ghirlandajo
(1449-1498)

Florence : *Ognissanti.* Fresque :
 * Saint Augustin (1480).
— *Palais Vieux.*
 Majesté de saint Zenobé (1481).
— *Sta Trinita.* (Chapelle Sassetti).
 * Six fresques de la vie de St François.
— *Badia de Settimo.* Fresques.
— *Musée Pitti.* Adoration des Mages.
— *Sainte-Marie Nouvelle* (chœur).
 * Fresques du Chœur relatives à la Vierge et à saint Jean-Baptiste (1490).

| Artistes. | Lieux. | Œuvres. |

Ghirlandajo
(suite).
- Florence : *Offices*. Madone trônant entre des Saints.
- — *Hôpital des Innocents* (1488).
 - * Adoration des Mages.
- San Gimignano : *Collégiale*.
 - L'Annonciation.
 - * La mort de sainte Fina.
 - * L'enterrement de sainte Fina (1482).
- Rome : *La Sixtine*. Fresque de la Vocation des Apôtres Pierre et André.
- Narni : *Hôtel de Ville*.
 - Couronnement de la Vierge.

Filippino Lippi
(1457-1504).
- Gênes : *Égl. Saint-Théodore*. Vierge.
 - Palais Balbi-Senarega.
 - Communion de saint Jérôme.
- Lucques : *Égl. Saint-Michel*. Quatre Saints.
- Venise : Séminaire.
 - Le Christ, la Madeleine et la Samaritaine.
- Florence : *Palais Torrigiani*.
 - Coffre de mariage.
- — *Église Sainte-Félicie*. Quatre Saints.
- — *Académie*. Descente de Croix.
- — * *Badia*. Apparition de la Vierge à saint Bernard (1480).
- — *San Spirito*. * Retable de l'autel : la famille Tanai de Nerli.
- — *Il Carmine*. (Chapelle Brancacci).
 - Pierre et Paul devant le proconsul.
- — *Sainte-Marie Nouvelle*. (Chapelle Strozzi).
 - * Vies des saints Jean et Philippe (1502).
- — *Offices*. Adoration des rois Mages (1496).
 - Vierge entre des Saints (1485).
- Rome : *Sainte-Marie de la Minerve*. (Chapelle Caraffa).
 - * Légende de saint Thomas d'Aquin (1489).

| Artistes. | Lieux. | Œuvres. |

Filippino Lippi
(suite).

- **Rome :** * Saint Thomas d'Aquin présentant le Cardinal Caraffa à la Vierge de l'Annonciation.
- **Bologne :** *Saint-Dominique.*
 La Vierge entourée de Saints.
- **Gênes :** *San Teodoro.*
 Vierge et Saints (1503).
- **Saint Gimignano :** *Palais public.*
 L'Annonciation.
- **Naples :** *Musée National.*
 * L'Annonciation entre saint Jean et saint André.

Pierre de Cosimo
(1462-1521).

- **Florence :** *Offices.* Tableaux mythologiques.
 Vierge trônant entre six Saints.
 Persée délivrant Andromède.
 Dessins.
- **Rome :** *Palais Borghèse.*
 Jugement de Salomon.
- — *Palais Colonna.*
 Massacre des Innocents.
 Enlèvement des Sabines.

ÉCOLE SIENNOISE

LES QUATROCENTISTI

Benvenuto di Giovanni
(1436-1518)
et
Girolamo di Benvenuto
(1470-1524).

- **Volterre :** *Saint-Jérôme.* Annonciation.
- — *Dôme.* Naissance du Christ.
- **Sienne :** *Église Saint-Dominique.* La Vierge et des Saints (1483).
 Madona della Neve (1508).
- — *Académie.* L'Ascension (1491).
- — *Église Fontebranda.* Ascension.
- — * *Hôpital.* Corbillard (1520).

| Artistes. | Lieux. | Œuvres. |

Giovanni di Bartolo (1420-1495).
- Sienne : *Église Saint-Augustin.* Massacre des Innocents (1482).
- *Église Sta Maria della Neve.*
 * Madone trônant entre les Anges et les Saints (1477).
- * *Église Saint-Dominique.* Sainte Barbe.
- *Académie.* Retable. Vierges et Saints.
- *Monistero.* Ascension.

Domenico di Bartolo
- Sienne : *Hôpital.*
 * Fresques des œuvres de Miséricorde.

LA RENAISSANCE

Fungaï (1460-1516).
- Sienne : *Académie.* Diverses Vierges et Saints.
- *Fontegiusta.* Couronnement de la Vierge.
- *Église d'Il Carmine.* Vierge entourée de Saints (1511).
- *Église des Servi.* Couronnement de la Vierge (1500).

Sodoma (1477-1549).
- Sienne : *Saint-Dominique.* *Chapelle Sainte-Catherine (1525).
- *Confrérie de Saint-Bernard.* Fresques de l'Oratoire supérieur. Saints Louis de Toulouse, Bernard, François et Antoine de Padoue.
 La Présentation au temple (1516).
 L'Annonciation, l'Assomption et le Couronnement de la Vierge.
- *Palais public.* Fresques des saints Ansano Victor et Bernard Tolomei (1529-1534).
 La Résurrection (1535).
 Vierge présentant l'Enfant à saint Léonard (1537).
- Sienne : *Église San Spirito.* * Saint Jacques, saint Antoine, saint Sébastien.

Artistes.	Lieux.	Œuvres

Sodoma (suite).

- Sienne : *Église San Spirito.* * Fresques, portrait équestre de saint Jacques de Compostelle (1530).
- — *Académie.*
 - Descente de la Croix.
 - Ecce Homo.
 - Le Christ au jardin des Oliviers.
 - Le Christ aux limbes.
- — *Église Saint-Augustin.* Adoration des Mages.
- Monte Oliveto Maggiore. *Cloître.*
 - * Vingt-quatre fresques relatives à la légende de saint Benoît et à la vie monastique de l'Ordre (1505).
- Naples : *Musée.* Résurrection.
- Rome : *Palais Borghèse.* Léda.
- — *Vatican.* (Chambre de la Segnatura). Plafond.
- Turin : *Musée.*
 - Vierge.
 - Lucrèce.
- Rome : *Farnésine* (1513-1514).
 - * Mariage d'Alexandre et de Roxane.
 - * La famille de Darius.
- Pise : *Dôme. Chœur.* Le sacrifice d'Isaac (1541).
- Florence : *Offices.*
 - Ecce Homo.
 - Saint Sébastien.
 - Dessins.

ÉCOLE PADOUANE

LES QUATROCENTISTI

Squarcione (1397-1475).
- Padoue : *Galerie.*
 - Saint Jérôme et quatre Saints (1452).

Artistes.	Lieux.	Œuvres.

Squarcione (suite).
Padoue : *Ermitani* (1460).
Fresques de la chapelle Saint-Christophe.

Mantegna (1431-1506).
Mantoue : *Castello di Corte.*
— Chambre des fiancés.
 * Scènes de la vie du duc Ludovic Gonzague (1474).
Naples : *Musée.* Sainte Euphémie (1454).
Milan : *Bréra.*
 Retable en 12 panneaux.
 Figures de Saints.
 Pieta (1475).
Padoue : *Ermitani.*
 * Fresques de la vie de saint Jacques.
Vérone : *San Zeno.* Triptyque (1459).
Florence : *Offices.*
 * Triptyque { La Circoncision. L'Ascension. La Résurrection.
 * La Vierge dans les rochers (1489).
Bergame : *Musée.*
 Portrait du Maître.
 Vierge.
Turin : *Galerie.* Madone avec deux Saints.
Venise : *Musée Correr.*
 Transfiguration.
 Jésus sur la croix.
 La Vierge et saint Jean.
Rome : *Vatican* (Pinacothèque).
 * Jésus mort déposé au sépulcre.

ÉCOLE OMBRIENNE

LES QUATROCENTISTI

Pérugin (1446-1524).
Rome : La Vierge entre quatre Saints (1495).
— *Vatican. Musée.* La Résurrection.

| Artistes. | Lieux. | Œuvres. |

Pérugin
(suite).

Rome : *Sixtine.* La Mission de saint Pierre.
— *Palais Borghèse.* Son portrait.
— *Vatican.* Plafond de la Chambre de l'Incendie du Bourg (1508).
— *Villa Albani.* Adoration des Bergers (1491).
Florence : *Chapelle della Calza.*
— * Le Christ en croix avec sainte Madeleine et saint Jérôme.
— *Pitti.* Madone en prière devant l'Enfant.
Mise au tombeau (1495).
— *Offices :* Vierge trônant.
Son portrait (1494).
— *Académie.* Le jardin de Gethsémani.
* La Crucifixion (1490).
— *Sainte-Madeleine des Pazzi.*
Fresque.
* Christ en croix entouré de sainte Madeleine, saint Bernard, saint Jean, sainte Marie, et Benoît (1492-1495).
Fano : *Sainte-Marie Neuve.*
— Annonciation (1498).
La Vierge trônant (1497).
Pérouse : * *Cambio* (1499).
(Pietà) Vierge trônant.
— *Pinacothèque.*
Couronnement de la Vierge.
Transfiguration.
Baptême du Christ (1502).
Martyre de saint Sébastien (1518).
Sienne : *Saint-Augustin.* Crucifixion (1510).
Spello : *Dôme.* Pietà (1521).
Bologne : *Pinacothèque.*
Vierge entourée de Saints.

Pinturicchio
(1454-1513).

Sienne : *Dôme.* (Libreria).
* Histoire d'Æneas Sylvius Picolomini Pie III (1506-1507).
(Chapelle San Giovanni). Fresques et portrait du donateur Alberto Aringhieri (1504).
— *Académie.*

Artistes.	Lieux.	Œuvres.

Pinturicchio
(suite).

Sienne : Sainte Famille.
Rome : *Église Sainte-Marie du Peuple.*
 (Chapelle Saint-Jérôme. * Retable de l'Adoration.
 Voûte du chœur. Couronnement de la Vierge et Sibylles (1505).
 (3ᵉ Chapelle). Retable. La Vierge entre quatre Saints.
 (Fresques murales). L'Assomption. Scènes de la vie de la Vierge.
— *Vatican.* * (Appartements Borgia) (1492-1494).
 IIᵉ SALLE. Annonciation. Naissance du Christ. Adoration des Mages. Résurrection. Ascension. Assomption.
 IIIᵉ SALLE. Sujets de la vie de sainte Catherine. Saint Paul et saint Antoine ermites. La Visitation. Martyre de saint Sébastien.
 IVᵉ SALLE. Les Arts et les Sciences. La Grammaire. La Dialectique. La Rhétorique. La Géométrie. L'Astrologie. L'Arithmétique. La Musique.
— *Pinacothèque.*
 Couronnement de la Vierge.
— *Chapelle Sixtine.* Voyage de Moïse. Baptême du Christ.
— *Palais Borghèse.* Christ en croix entre SS. Jérôme et Christophe.
— *Église Araceli.*
 (Chapelle Bufalini). Miracles et gloire de saint Bernard (1484).
— *Pères pénitenciers.* Plafonds.
Spello : *Cathédrale.*
 L'Annonciation.
 Adoration des Bergers (1501).
 Enfant Jésus enseignant les Docteurs.
 (A la voûte). Les Sibylles.
Pérouse : *Musée.*
 Vierge trônant entre des Saints (1498).

Artistes.	Lieux.	Œuvres.

Pinturicchio (suite). — San Gimignano : *Maison Communale.* Madone dans sa gloire (1504).

LA RENAISSANCE

Fra Bartolommeo (1475-1517).

Florence : *Offices.*
　L'adoration des Bergers.
　La Circoncision (1506).
　Sainte Anne et la Vierge (1512).
　Dessins.
— *Palais Pitti.*
　Ecce Homo.
　* La descente de Croix.
　* Le Christ ressuscité entre quatre Saints.
　* Retable de San Marco, la Vierge sous un baldaquin tenu par des anges (1512).
　Saint Marc (1514).
　Sainte Famille.
— * *Couvent de San Marco.* (Église). La Vierge suppliée par deux femmes (1509).
　(Cloître). Lunette du Christ entre les pèlerins d'Emmaüs.
　(Chapelle del Giovanato). Vierge.
　(Dortoir). Cinq demi-figures de dominicains (1514).
— *Académie.* Saint Vincent.
　Fresques et cartons.
— *Musée de Santa Maria Nuova.*
　Le Jugement dernier (1509).
Lucques : *Dôme.* Retable. La Vierge entre deux Saints (1509).
— *Galerie.* Dieu adoré par saintes Madeleine et Catherine de Sienne (1509).
　La Vierge de la Miséricorde (1515).
Rome : *Quirinal.* Saints Pierre et Paul.
Naples : *Musée.* L'Assomption.

TABLE DES ŒUVRES.

Artistes.	Lieux.	Œuvres.

André del Sarto
(1487-1531).

- **Florence :** *Offices.* Son portrait.
 - Vierge entre saint François et saint Jean-Baptiste (1517).
- — *Pitti.*
 - Histoire de Joseph.
 - Saint Jean-Baptiste (1523).
 - L'Annonciation.
 - La descente de Croix (1524).
 - La dispute sur la Trinité (1517).
 - Sainte Famille.
- — *Vestibule de l'église de l'Annunziata.*
 - * La Vierge au sac.
 - * La naissance de la Vierge (1510).
 - Scènes de la vie de saint Philippe Benizzi.
- — *Confrérie dello Scalzo.*
 - * Fresques de la vie de saint Jean-Baptiste (1515-1525).
- — *Académie.* Prédelle avec la vie de quatre Saints (1528).
- — *Couvent de Saint Salvi hors les Murs.*
 - * (Réfectoire). La Cène (1526-27).
 - Figures de Saints.
- — *Villa de Poggio à Cajano.*
 - (Fresque).
 - César recevant le tribut (1521).
- **Naples :** *Musée.*
 - Sainte Famille.
 - Vierge.
- **Pise :** *Dôme.* (Chœur). Plusieurs figures de Saints (1524).

Léonard de Vinci
(1452-1519).

- **Milan :** *Bibliothèque Ambrosienne.*
 - * Portrait de Bianca Sforza.
 - * Portrait de Jean Galéas Sforza (1485).
- — *Église Sainte-Marie de Grâces :*
 - * La Cène (1499).
- — *Bréra.* * Tête de Christ.
- — *Château.* (Trésor).
 - * Fresque de l'Argus.
- **Florence :** *Offices.*
 - * L'Annonciation.
 - * Adoration des Mages (1478).

Artistes.	Lieux.	Œuvres.
Léonard de Vinci (suite).	Venise : *Académie*. Dessins. Rome : *Galerie du Vatican*. Saint Gérôme.	
Michel-Ange (1474-1564).	Rome : *Chapelle Sixtine*. * Le Plafond (1508 à 1512). * Le Jugement dernier (1534-1541). — *Vatican. Chapelle Pauline*. La conversion de saint Paul. Le crucifiement de saint Pierre (1542 à 1550). — *Palais Borghèse*. Fresque. — *Palais Corsini*. Sainte Famille. — *Saint-Jean de Latran*. Partie de fresque. Christ aux Oliviers. Naples : * *Musée*. Vénus baisée par l'Amour (carton). * Guerriers. Florence : *Offices*. * La Sainte Famille. * Dessins. — * *Pitti*. Les Parques. — *Palais Buonarotti*. Dessins. Milan : **Brera*. Il Bersaglio de Dei (dessin) (1530).	
Raphaël 1483-1520).	Rome : *Vatican. Loges*. * Suite de cinquante-deux fresques tirées de l'Ancien et du Nouveau Testament. — *Chambres* : Chambre de l'Incendie du Bourg (1515-1517) (dessinée par Raphaël). — *Chambre de l'École d'Athènes* (1508-1511). * La Théologie. Dispute du St-Sacrement. * La Philosophie. École d'Athènes. * La Littérature. Le Parnasse. * La Jurisprudence. — *Chambre d'Héliodore*. Héliodore chassé du Temple (1512). Léon 1er arrêtant Attila aux portes de Rome. Miracle de Bolsène. Délivrance de saint Pierre.	

| Artistes. | Lieux. | Œuvres. |

Raphaël
(suite).

Rome : *Galerie du Vatican.*
 Annonciation.
 Adoration des Rois.
 Présentation au Temple.
 * Les Trois Vertus Théologales.
 * La Transfiguration (1520).
 * Madonna di Foligno (1512).
 Couronnement de la Vierge.
 * Tapisseries dessinées par Raphaël (Arrazzi).
— *Galerie Borghèse.*
 Mise au tombeau (1507).
— *Église Sainte-Marie du Peuple.*
 Chapelle Chigi (1516). Sainte Famille.
— *Église Saint-Augustin.* Isaïe (1512).
— *Église Sainte-Marie della Pace.*
 * Sibylle et Prophètes (1514).
— *Farnésine.*
 * La Fable de Psyché.
 * Triomphe de Galatée.
— *Palais Sciarra.*
 * Le Joueur de violon (1518).
— *Palais Barberini.*
 * La Fornarina.
Venise : *Académie.* * Livre d'Esquisses.
Pérouse : *Église San Severo.* Fresque (1505).
Florence : *Pitti.*
 * Madone du Grand-Duc (1508).
 Madone du Baldaquin (1514).
 * Portrait de Madeleine Doni (1505).
 Vierge à la Chaise (1516).
 Vierge dell' Impannata.
 * Vision d'Ezéchiel.
 * Portrait de Léon X avec les cardinaux de Rossi et Jules de Médicis.
— *Offices.* Portrait de Raphaël.
 * Vierge del Cardellino.
 * Portrait de Jules II.
Naples : *Musée.*
 Vierge du divin Amour.
 * Le Chevalier Tibaldeo.

Artistes.	Lieux.	Œuvres.

Raphaël (suite).
- **Naples :** *Musée.* * Vénus baisée par l'Amour (dessin).
- **Bologne :** *Académie.* Sainte Cécile (1515).
- **Milan :** *Ambrosienne.*
 - * Cartons.
- — *Brera.*
 - Groupe allégorique.
 - * Le mariage de la Vierge (1504).
- **Volterra :** *Palais Inghirami.*
 - * Portrait du cardinal Inghirami.

Jules Romain (1492-1546).
- **Rome :** *Vatican.* (Chambre de Constantin).
 - Bataille de Constantin (dessinée par Raphaël).
 - Harangue de Constantin.
- — *Palais Borghèse.*
 - Vierge.
 - Fresques de la Villa Lante.
- — *Villa Albani.*
 - Dessins pour l'histoire de Psyché.
- — *La Farnésine.* Frise.
- **Gênes :** *Église Saint-Étienne.*
 - Lapidation de saint Étienne.
- **Mantoue :** (Décoration du Palais Ducal).
- — * *Salle du Zodiaque.* Scènes d'animaux.
- — * *Salle de Troie.* Scènes de la guerre de Troie.
 - Scalcheria. Scènes de chasse. Diane.
- — * *Palais du Té.* (Chambre de Psyché).
 - Histoire de Psyché.
 - *Salle des Géants.* Chute des Géants.

Corrège (1494-1534).
- **Florence :** *Offices.*
 - Vierge entre deux Anges musiciens.
 - Repos pendant la fuite en Égypte, avec saint Bernard.
- **Rome :** *Palais Doria.*
 - Allégorie des Vertus.
- — *Palais Borghèse.*
 - Danaé.
- **Naples :** *Musée national.*
 - * La "Zingarella". La Vierge penchée sur l'Enfant.

Artistes.	Lieux.	Œuvres.

Corrège
(suite).

Naples : * Mariage mystique de sainte Catherine.
Parme : *Galerie.*
 Vierge et Enfant embrassés (fresque).
 * La déposition de Croix.
 Martyrs de saint Placide et de sainte Flavie (1522).
 * Madone della Scodella (1527).
 * Madone de saint Jérôme dite " Le Jour " (1528).
— *Église Saint-Jean.*
 Évangélistes.
— * (*Coupole*). Christ dans la Gloire (1521-1524).
— *Bibliothèque* : Morceaux conservés de l'Abside. Couronnement de la Vierge.
— *Dôme* : Coupole.
 * Assomption.
— *Église de l'Annunziata.*
 Fresque de l'Annonciation.
— *Couvent de Saint-Paul.*
 * Cellule de l'abbesse Jeanne.
 Diane enlevée sur son char (1518).
 Seize lunettes. Amours chassant.

VENISE

Antonello de Messine
(1414-1493).

Bergame : *Galerie*. Portrait d'homme.
Messine : *Pinacothèque*. Portrait d'homme.
Rome : *Palais Borghèse*. Portrait d'homme.
Venise : *Palais Layard*. Portrait d'homme.
— *Académie.* Portrait d'homme.
 Ecce Homo.
 Madone.
 Annonciation.
Milan : *Musée municipal*. Portrait d'homme.
Gênes : *Palais Spinola*. Portrait.

ÉCOLE VÉNITIENNE

LES QUATROCENTISTI

Artistes.	Lieux.	Œuvres.
Antonio da Murano	\multicolumn{2}{l}{Venise : *Saint-Zacharie.* Capella d'Oro. Trois retables (1443).— *Académie.* Vierge sous un baldaquin avec les Pères de l'Église (1440). Couronnement (1440). Milan : *Bréra.* Vierge entourée de Saints. Bologne : *Pinacothèque.* Retable (1450).}	
Vivarini (1423-1500).	\multicolumn{2}{l}{Venise: *Acad.* Deux tableaux d'autels (1464-1490). L'Annonciation.— *Saints Jean et Paul.* Saint Augustin (1473).— *Frari.* Saint Marc et quatre Saints (1473).}	
Luigi Vivarini (1444-1503).	\multicolumn{2}{l}{Venise : *Acad.* Madone entre deux Saints (1489).— *Frari.* Saint Ambroise et quatre Saints (1500).}	
Crivelli (1468-1493).	\multicolumn{2}{l}{Vérone : *Galerie.* Vierge. Ascoli : *Dôme.* Pieta (1473). Ancône : *Saint-François.* Petit retable. Rome : *Musée du Latran.* Deux tableaux de Vierge (1482).— *Vatican. Musée.* Pieta (1485). Milan : *Bréra.* Retable. La Vierge trônant entre des Saints (1482). Saint Jérôme et saint Augustin. La Vierge trônant avec l'Enfant. Couronnement de la Vierge (1493). Venise : *Académie.* Quatre Saints. Saint Jérôme et saint Augustin.}	
Gentile Bellini (1426-1507).	\multicolumn{2}{l}{Venise : *Académie.* Sainte Justine entre des Anges (1465). Histoire des miracles de la vraie Croix ayant eu lieu à Venise (1494).}	

| Artistes. | Lieux. | Œuvres. |

Gentile Bellini (suite).

Venise : *Académie* (suite).
 Reliques de la Croix retrouvées dans le canal (1500).
 * Portrait du doge Lorenzo Gustiniani.
— *Correr.*
 Portrait du doge Foscari.
— *Saint-Marc.*
 (Passage du Palais Ducal). Volets d'orgue.
 SS. Gérôme, Marc, François, Théodore.
Milan : *Bréra.* * La Prédication de saint Marc.

Jean Bellini (1427-1516).

Venise : *Correr.*
 Portrait du doge Mocenigo (1478).
 Transfiguration.
— *Académie.* * Cinq petits panneaux allégoriques. Retable (1479).
 * Vierge entre sainte Madeleine et sainte Catherine.
 Vierge entre saint Paul et saint Jean.
— *Saint-Jean Chrysostome.*
 Saint Christophe et saint Gérôme (1513).
— *Saint-Zacharie.*
 La Vierge trônant (1516).
— *Saint Francesco della Vigna.*
 * La Vierge trônant entre quatre Saints (1507).
— *Frari.* Sacristie. La Vierge et l'Enfant.
— *Palais Ducal.* Pieta (1472).
 Retable. La Vierge trônant entre deux Saints (1488).
Naples : *Musée.* Transfiguration.
Rimini : *Hôtel de Ville* (actuellement hôtel Poldi). Pieta (1470).
Milan : *Bréra.*
 Vierge (1510).
 * Pieta.
Pesaro : *Saint-François.*
 Couronnement de la Vierge (1475).
Florence : *Offices.*
 * Son portrait.
 * Le Christ mort soutenu par la Vierge et les Apôtres.

20.

| Artistes. | Lieux. | Œuvres. |

Jean Bellini (suite).

Vicence : *Sainte Corona.*
 Baptême du Christ (1501).
Venise : *Scuola degli Schiavoni.*
 Épisodes de la vie de saint Georges et de celle de saint Jérôme (1498).
— *Saint-Vitale.*
 Retable de Saint Vitale (1514).
— *Égl. Saints Jean et Paul.*
 Couronnement de la Vierge.
— *Académie.*
 Présentation au Temple (1501).
 Les pèlerins d'Emmaüs.
 Le martyre des dix mille (1515).
 Saint Joachim et sainte Anne (1515).
 Saint Jean et saint Paul.
 Couronnement de la Vierge.
 Exorcisme d'un possédé.
 Institution des pèlerinages à Jérusalem.
 Les martyrs du mont Ararat.

Carpaccio (1480-1519).

 * *La Vie de sainte Ursule* (1490-1495).
 1° * Les ambassadeurs du roi d'Angleterre demandant au roi Maurus la main de sainte Ursule.
 2° * Le roi Maurus congédie les ambassadeurs.
 3° * Sainte Ursule et son mari le prince d'Angleterre.
 4° * Sainte Ursule endormie.
 5° * Sainte Ursule et ses compagnes arrivent à Cologne.
 6° * Le pape Ciriaque va à la rencontre de sainte Ursule et de son mari.
 7° * Retour des ambassadeurs d'Angleterre.
 8° * Martyre de sainte Ursule.
— *Musée Correr.*
 La Visitation.
 * Deux courtisanes de Venise au xve siècle.
— *Église Saint-Georges Majeur.*
 Saint Georges combattant le dragon.

TABLE DES ŒUVRES. 355

| Artistes. | Lieux. | Œuvres. |

Carpaccio (suite).
Milan : *Musée Poldi.*
Samson et Dalila.
Mariage de la Vierge.

Cima da Conegliano (1480-1508).
Venise : *Sta Maria del Orto.*
Jean-Baptiste entre quatre Saints.
— *Égl. Saint-Jean Bragora.*
* Baptême du Christ (1494).
Constantin et sainte Hélène (1502).
— *Égl. del Carmine.*
Adoration des Mages (1504).
— *Académie.*
* Pieta.
* Incrédulité de saint Thomas.
Vierge.
* La Vierge trônant entre six Saints.
Tobie en voyage.
Conegliano : *Dôme.*
* La Vierge entre des Saints (1492).
Parme : *Galerie.* Vierge et Saints.
Modène : *Musée.* Le Christ mort pleuré.
Bologne : *Pinacothèque.* Vierge.

LA RENAISSANCE

Giorgione (1478-1511).
Naples : *Musée.*
* Portrait présumé du Prince de Salerne.
Castelfranco : *Dôme* (1500).
* Retable. Vierge entre saints François et Libérale.
Venise : *Collection Giovanelli.*
* La famille de Giorgione.
Florence : *Pitti.* Le Concert.

Palma (1480-1528).
Rome : *Galerie Colona.*
Vierge avec saint Pierre et les donateurs
Capitole : La Femme adultère.
— *Palais Borghèse :* Vierges et Saints.
— *Palais Sciarra :* La Belle du Titien.

| Artistes. | Lieux. | Œuvres. |

Palma
(suite).

Zerman : *Église*. La Vierge tenant l'Enfant bénit quatre Saints à genoux devant elle.
Venise : *Académie*.
 Assomption.
 Saint Pierre sur un trône entouré de Saints.
— *Sainte-Marie Formosa*. * Sainte Barbe.
Vicence : *Saint-Étienne*.
 La Vierge entre sainte Lucie et saint Georges.
Milan : *Bréra*.
 Adoration des Mages (1525).
 Sainte Hélène et Constantin.

Titien
(1477-1576).

Florence : *Offices*.
 La Vierge, l'Enfant, saint Jean enfant et saint Antoine.
 La Flore.
 * Portrait du duc François d'Urbin en cuirasse (1537).
 * Portrait de la duchesse d'Urbin âgée.
 * La Vénus au petit chien (Duchesse d'Urbin).
 * Vénus à l'Amour.
 Portrait de l'archevêque de Raguse (1552).
 Son portrait.
— *Pitti*.
 Portrait de Thomas Mosti (1526).
 * Portrait du cardinal Hippolyte de Médicis.
 * Portrait d'un jeune Anglais.
 * La « Belle ».
 Sainte Madeleine.
 Portrait de Pierre Arétin.
 Adoration des Bergers.
Urbin : *Musée*.
 Cène.
 Résurrection.
Brescia : *SS. Nazzaro et Celso*. Retable.
Trévise : *Cathédrale*. L'Annonciation.

| Artistes. | Lieux. | Œuvres. |

Titien
(suite).

Zoppé : Vierge et Saints.
Ascoli : *Église Saint-François.*
 Vision de saint François.
Venise : *Scuola di S. Rocco.*
 Ecce Homo.
 L'Annonciation.
— *Église San Rocco.*
 Christ portant la Croix.
— *La Salute* (sacristie).
 * Saint Marc trônant entre quatre Saints (1512).
 La mort d'Abel.
 Le sacrifice d'Abraham.
 La mort de Goliath.
 La descente du Saint-Esprit (1544).
 (Plafond).
— *Frari.*
 * Plusieurs Saints recommandent à la Vierge des membres de la famille Pesaro (1520).
— *San Giovanni Elmonisario.*
 * San Giovanni Elmosina.
— *Académie.*
 Pieta (1576).
 Assomption (1518).
 * La Présentation de la Vierge au Temple.
 Portrait de J. de Soranzo.
 Portrait d'A. Cappello.
 Saint Jean-Baptiste.
— *Palais Ducal.*
 La Foi avec le portrait du doge Grimani.
Venise : *Bibliothèque du Palais ducal.* (Plafond).
 La Science.
Rome : *Galerie du Vatican.*
 Portrait du doge Niccolo Marcello.
 Santa Conversazione (1523).
— *Galerie Doria.*
 Allégorie.

| Artistes. | Lieux. | Œuvres. |

Titien
(suite).

Rome : *Galerie Doria* (suite).
　　Salomé portant la tête de saint Jean-
　　　Baptiste.
　　* Portrait de Marco Polo.
　　* Portrait de Jansenius.
— *Galerie Spada.*
　　Portrait du pape Paul III avec son fils
　　　Alexandre et son petit-fils Octave.
— *Galerie Colonna.*
　　Portrait du moine Onofrius Panvinus.
— *Palais Borghèse.*
　　Éducation de Cupidon.
　　* L'amour profane et l'amour sacré
　　　(1508).
Padoue. : *Scuola del Carmine.*
　　Joachim et Anne (1511).
— *Scuola del Santo* (1512).
　　* Saint Antoine faisant parler un enfant
　　　pour prouver l'innocence de sa mère.
　　Un mari jaloux tue sa femme.
　　Saint Antoine guérit la jambe brisée
　　　d'un adolescent.
Gênes : *Palais Balbi.* Vierge et Fondateurs.
Naples : *Musée.*
　　Charles-Quint.
　　La Vierge sous un arbre.
　　* Portrait en demi-figure de Paul III.
　　Portrait du cardinal Alexandre Farnèse.
　　* Danaé (1445).
　　Sainte Madeleine.
— *Palais Royal.*
　　Portrait de Louis Farnèse.

**Sébastien del
Plombo**
(1485-1547).

Florence : *Offices.*
　　* Jeune Vénitienne (dite la Fornarina)
　　　(1512).
　　Mort d'Adonis.
— *Pitti.*
　　Martyre de sainte Agathe (1520).
Venise : *Église Saint-Jean Chrysostome.*
　　* Saint Jean Chrysostome entouré de
　　　Saints.

| Artistes. | Lieux. | Œuvres. |

Sébastien del Plombo (*suite*).

Rome : *Farnésine*.
(Salle de Galatée).
Les Métamorphoses d'Ovide.
Polyphème.
— *San Pietro in Montorio*.
✝ Ecce Homo.
— *Santa Maria del Popolo*.
(Chapelle Chigi). La Naissance de la Vierge.
— *Galerie Doria*.
Portrait d'André Doria (1525).
— *Quirinal*.
Saint Bernard et le Démon.
Naples : *Musée*.
Portrait du pape Clément VII en moine (1529).
Portrait du pape Adrien VI (1525).
Arezzo : *Hôtel de Ville*. Portrait de l'Arétin.

Lotto (1480-1560).

Ancône : *Sta Maria della Piazza*.
Madone trônant.
— *Église Saint-François*. Assomption.
Bergame : *Galerie*.
Mariage mystique de sainte Catherine.
Florence : *Pitti*. Les trois âges de l'homme.
Lorette : *Palais apostolique*. Sept tableaux.
Milan : *Bréra*. Trois portraits.
Rome : *Palais Borghèse*. Portrait d'homme.
— *Palais Colonna*. Portrait de Pompeo Colonna.
— *Palais Rospigliosi*. Triomphe de la Chasteté.
Venise : *Sainte Marie del Carmine*.
Saint Nicolas.
Deux Saints et Anges.

Paris Bordone (1500-1570).

Rome : *Palais Doria*.
Mars avec Vénus et l'Amour.
— *Palais Colonna*.
Sainte Famille avec saint Sébastien.
— *Musée du Capitole*. Baptême du Christ.
Gênes : *Palais Brignole-Sale*.
Sainte Famille.

| Artistes. | Lieux. | Œuvres. |

Paris Bordone (suite).

Gênes : *Palais Brignole-Sale* (suite).
　Portraits d'homme et de femme.
Florence : *Offices*. Portrait de jeune homme.
— *Pitti*.
　La nourrice de la Casa Médici.
Venise : *Académie*.
　La tempête en mer.
　* L'anneau du doge.
— *Palais Giovanelli*.
　Vierge entourée de Saints.
Milan : *Bréra*.
　Cinq portraits.
— *Église San Celso*.
　Sainte Famille.
Trévise : *Hôpital*. Sainte Famille.
— *Dôme*.
　Adoration des Bergers.

Tintoret (1512-1594).

Florence : *Pitti*.
　Descente de Croix.
　Vulcain, Vénus et l'Amour.
　* Vieillard vêtu de fourrures.
　Portrait de V. Zeno.
　Portrait de J. Sansovino.
　Portrait de l'amiral Vénier.
— *Offices*.
　Portrait de Durazzo.
　Noces de Cana.
Venise : *Académie*.
　* Le miracle de saint Marc.
　* La femme adultère.
　Portrait du procureur Morosini.
　Portrait du patriarche Tripolo.
　* Le Christ bénissant trois sénateurs.
　La Vierge, l'Enfant et trois Sénateurs.
　La Résurrection.
　Portrait du doge A. Mocenigo.
　Saint Marc.
　Portrait de Grimani.
　Adam et Ève.
　La mort d'Abel.

TABLE DES ŒUVRES.

Artistes.	Lieux.	Œuvres.

Tintoret (suite).
- Venise : *Scuola di San Rocco.*
 - Sujets traitant l'Ancien et le Nouveau Testament.
- — (*Sala del Albergo*).
 - Crucifixion.
- — *Eglise Sta Mater Domini.*
 - Histoire de la vraie Croix.
- — *Eglise Madonna del Orto.*
 - Adoration du Veau d'Or (1546).
 - La Fin du monde.
 - Miracle de sainte Agnès.
- — *Palais Ducal* (1560).
- — (*Salle de l'Anticollège*).
 - * Les noces d'Ariane.
 - * Pallas chassant Mars.
 - Forges de Vulcain.
 - * Mercure et les Grâces.
- — (*Salle du Collège*). *Tableaux votifs.*
 - Mariage de sainte Catherine avec le doge Dona.
 - La Vierge entourée de Saints avec le doge Da Ponte.
 - Le doge Mocenigo adorant le Christ.
 - Le doge Gritte priant la Vierge.
- — (*Salle du Sénat*). *Tableaux votifs.*
 - Le doge Lorédan implore la Vierge.
 - (Plafond). Venise reine de la mer.
- — (*Salle du Grand Conseil*). La Gloire du Paradis.
 - (Milieu du plafond). Venise au milieu des divinités.
- — *Saint-Georges Majeur.*
 - Couronnement de la Vierge.
 - La Cène.
 - La Manne.
 - Résurrection du Christ.
 - Martyre de saint Étienne.

Paul Véronèse (1550-1588).
- Vérone : *Pinacothèque.*
 - Portrait du comte Guarenti (1556).
 - * La Musique (fresque).
 - Deux Vierges.

ESSAI D'ITINÉRAIRE. 21

Artistes.	Lieux.	Œuvres.

Paul Véronèse (suite).

Vérone : *Église Saint Giorgio Maggiore.*
 Martyre de saint Georges (1588).
Castelfranco : *Église Sainte-Liberale.*
 Fresques.
 (Environs).
— *Villa Soranza.*
 * Décoration à fresques (1551).
— *Villa Fanzolo.*
 Décoration à fresques.
— * *Villa di Maser.*
 Décoration à fresques.
Vicence : *Villa Tiene* (1560).
 Décoration à fresques.
— *Monte Berico.*
 Jésus-Christ pèlerin assis à la table de Grégoire le Grand.
Milan : *Bréra.*
 Saints Cornélius, Antoine abbé, Cyprien prêtre et page.
 Le Christ chez les Pharisiens (1570).
Turin : *Galerie.*
 Repas chez Siméon (1566).
 Élisabeth d'Angleterre en reine de Saba.
 La Présentation au Temple.
Venise : *Académie.*
 Bataille de Lépante.
 L'Annonciation.
 Saints Jean et Luc.
 Saints Marc et Mathieu.
 Sainte Christine refusant d'adorer les idoles.
 Martyre de sainte Christine.
 Sainte Christine visitée par les Anges.
 * Le repas chez Lévi (1572).
 L'Assomption.
 * Martyre de sainte Justine.
 Sainte Christine flagellée.
 Sainte Conversation.
— * *Église de Saint-Sébastien.*
 (Chœur). Martyre de saint Sébastien.

Artistes.	Lieux.	Œuvres.

Paul Véronèse (suite).

Venise : *Église de Saint-Sébastien* (suite).
Martyres de saints Marc et Marcellin.
(Autels). Sainte Catherine et le portrait de P. Spaventi.
Christ en Croix.
La Vierge et quatre Saints.
Volets de l'Orgue (1555).
(Sacristie). Baptême du Christ (1564).
* (Plafond). Histoire d'Esther en trois compartiments (1556).
— *Église Saint Francesco della Vigna.*
Résurrection.
La Vierge et quatre Saints.
— *Église Sainte-Catherine.*
* Mariage mystique de sainte Catherine (1572).
— *Palais Ducal.*
* (Anticollège). Enlèvement d'Europe.
(Salle du Collège). Le Christ, la Foi, Venise, saint Marc, sainte Justine, le doge Vénier et le provéditeur Barbarigo.
(Salle du Grand Conseil). Retour du doge Contarini après la victoire.
(Plafond, 1er comp.). * Apothéose de Venise.
(Bibliothèque). Plafond. Adoration des Mages.
Gênes : *Palais Doria.*
Suzanne au bain.
Rome : *Palais Borghèse.*
Saint Antoine prêchant aux poissons.

Véronèse Bonifazio (1494-1565).

Venise : *Académie.*
Saint Jacques et saint Vincent.
* Le Riche Epulon (1520).
Saint Mathieu et saint Oswald.
Trois Saints (1533).
La Nativité de la Vierge.
Le massacre des Innocents.
Saint Jérôme et sainte Béatrice.
L'Adoration des Mages.
Le Jugement de Salomon.

| Artistes. | Lieux. | Œuvres. |

Véronèse Bonifazio (suite).
Florence : *Palais Pitti.*
 Repos pendant la fuite en Égypte.
 Auguste et les Sibylles.
 Moïse sauvé des eaux.
Milan : *Bréra.* Moïse sauvé des eaux.
 Les Pèlerins d'Emmaüs.

XVII^e SIÈCLE

Jean-Baptiste Tiepolo (1692-1770).
Udine : *Église della Purità.* Fresques.
— *Hôtel de Ville.* Réunion de l'Ordre de Malte.
— *Palais Arcivescovile.* Fresques.
Padoue : *Musée civique.*
 Saint Patrice guérissant un moine.
Venise : *Palais Labia.*
 Fresques de Cléopâtre et de Marc Antoine.
— *Académie.*
 Saint Joseph. Jésus et des Saints.
 Invention de la vraie Croix (plafond).
— *Église Saint-Jean et Saint-Paul* (1^{re} chapelle).
 Gloire de saint Dominique.
— *Église Sainte-Marie della Pieta* (plafond).
 Triomphe de la Foi.
— *Église Sainte-Aluise.*
 Retable.
— *Scuola del Carmine.*
 Plafonds.
— *Palais de Venise à Padoue par la Brenta.*
 18 kil. *Mira Porte.*
 Palais Contarini.
 31 k. *Sta.*
 Villa Nationale.

Antonio Canaletto (1697-1768).
Venise : *Académie.* Cour d'un palais.
Naples : *Musée national.*
 — Succession de douze vues de Venise.

Artistes.	Lieux.	Œuvres.

Pierre Longhi
(1700-1780).

Venise : *Académie.* Le Maître de Danse.
L'Apothicaire.
Le Tailleur.
Le Maître de musique.
La Toilette.
Un Lettré.
Portrait d'homme.

ÉCOLE DE BRESCIA

RENAISSANCE

Aless. Bonvicino
dit le **Moretto**
(1500-1556).

Milan : *Bréra.*
Saint François.
Plusieurs Saints.
Brescia : *Église Saint-Clément.*
Cinq retables.
— *Église Saint-François.*
Gloire de sainte Marguerite.
— *Église Sainte-Marie des Grâces.*
Retable.
Gloire de saint Antoine de Padoue.
— *Galerie Maffei.*
Portrait d'une jeune dame.
— *Musée Cirique.*
Portrait d'homme.
Le Christ et les disciples d'Emmaüs.
Venise : *Église Sainte-Marie della Pieta.*
Le Christ et les Pharisiens.
— *Musée.*
Saint Pierre et saint Jean.

ÉCOLE LOMBARDE

QUATROCENTISTI ET RENAISSANCE

Artistes.	Lieux.	Œuvres.
Foppa (1415-1527).	Milan : *Bréra*. Martyre de saint Sébastien (1450). La Vierge (1485). Saint Jérôme et mort d'un Saint. * Saint Sébastien. Vierge. Retable dit " Zenale ". — *Casa Borromeo*. Portement de croix. — *Église San Eustorgio*. Chapelle Portinari (1462). L'Annonciation. L'Assomption Quatre épisodes de la vie de saint Pierre martyr (1462). Bergame : *Musée*. Saint Gérôme. La Crucifixion.	
Borgognone (1485-1523).	Milan : *Bréra*. Saint Roch. La Vierge. — *La Chartreuse de Pavie*. — (*Église*). Retable de la Crucifixion (1490). Saints Ambroise et Sirius entre plusieurs Saints. La famille Visconti présentant le modèle de la Chartreuse à la Vierge.	
Solario (1455-1515).	Milan : *Musée Poldi*. Saint Jean-Baptiste (1449). Sainte Catherine. La Vierge avec l'Enfant. Repos pendant la fuite en Égypte (1515). — *Casa Perego*. Portrait de Charles d'Amboise. Brescia : *Galerie*. Le Portement de croix.	

TABLE DES ŒUVRES.

Artistes.	Lieux.	Œuvres.
Gaudenzio Ferrari (1484-1549).	Milan : *Bréra*.	Adoration des Mages.
		Martyre de sainte Catherine.
	— *Église Santa Maria presso Celso.*	Le Baptême du Christ.
	Varallo : *Collégiale.*	Le mariage mystique de sainte Catherine.
	— *Église Santa Maria delle Grazie.*	(Nef et chœur) (1510-1513). Vie du Christ en vingt et un compartiments.
	— *Chapelle Sainte-Marguerite.*	La Circoncision.
		La Dispute (1507).
	— *Sacro Monte.*	37ᵉ Chapelle. La crucifixion.
		5ᵉ Adoration des Mages.
Luini (1470-1530).	Milan : *Bréra*.	Jeune homme sur un cheval au galop.
		* Saint Joseph choisi pour époux de la Vierge.
		Sainte Ursule.
		Anges jouant de la flûte.
		Métamorphose de Daphné.
		La Vierge assise sur son trône avec l'Enfant. Sur les côtés, saint Antoine abbé et sainte Barbe.
		* Le corps de sainte Catherine enlevé du sépulcre par deux anges.
		Sainte Madeleine.
		Sainte Marthe.
		Naissance d'Adonis.
		* La Présentation de la Vierge.
		Le rêve de saint Joseph.
		La Vierge tendant l'Enfant à sainte Élisabeth.
	— *Ambrosienne.*	Sainte Famille.
		Dessins.
		Tobie et l'Ange.
	— *Église Santa Maria della Passione.*	Pietà.

Artistes.	Lieux.	Œuvres.

Luini
(suite).

Milan : Jésus enseignant les Docteurs.
— *Couvent Saint Maurizio.*
 * Fresques de l'église et du chœur des religieuses.
Saronno : *Église.*
 (Fresques du chœur et de la chapelle du Cenacolo). L'Annonciation.
 Adoration des Mages (1525).
 Les Sibylles, les Docteurs, les Prophètes.
 * Sainte Apollonia.
 * Sainte Catherine.
Lugano : *Église Sainte-Marie des Anges.*
 * Fresque colossale de la Passion.
Florence : *Offices.*
 * La décollation de saint Jean-Baptiste.
Côme : *Dôme.*
 Adoration des Bergers.
 Adoration des Mages.
Naples : *Musée national.*
 * La Vierge et l'Enfant.
 Adoration des Mages.

Cesare da Sesto
(1487-1524).

Milan : *Brera.*
 La Vierge dans des lauriers.
— *Collection du duc Scotti.*
 Baptême du Christ.
— *Collection du duc Melzi.*
 Retable d'autel.
Rome : *Vatican.* (Musée).
 Madonna alla Cintola.

ÉCOLE BOLONAISE

QUATROCENTISTI

Artistes.	Lieux.	Œuvres.

Fr. Raibolini dit Francia (1450-1517).
- Bologne : *Pinacothèque.*
 - Madone trônant.
 - Adoration des Bergers.
 - Annonciation.
 - Pieta.
- — *Église Sainte-Cécile.* Fresques.
- — *Église Saint-Jacques Majeur.*
 - Portrait en relief de Jean Bentivoglio.
- Ferrare : *Dôme.* Couronnement de la Vierge.
- Forli : *Musée.* Naissance du Christ.
- Parme : *Galerie.* Vierge trônant.
- Rome : *Galerie.*
 - Saint Étienne.
- — *Palais Borghèse.* Saint Étienne.
- Lucques : *Saint Frediano.*
 - Couronnement de la Vierge.
- Milan : *Musée.* Annonciation.
- Rome : *Musée.*
 - La Vierge avec un Ange et deux Saints.

XVIᵉ SIÈCLE

Louis Carrache (1555-1619).
- Bergame : *Dôme.* Fresque.
- Bologne : *Musée.*
 - Ascension.
 - Transfiguration.
 - Naissance de saint Jean-Baptiste.
 - Saints Dominique, François et Thomas.
 - Vierge avec l'Enfant.
 - Saint Antoine de Padoue.
- Plaisance : Fresque.
- Parme : Mise au tombeau de la Vierge.

Artistes.	Lieux.	Œuvres.

Augustin Carrache (1558-1600).
- Bologne : *Musée.*
 - Assomption.
 - Dernière communion de saint Jérôme.
- Bologne : *Palais Magnani.*
 - Décoration à fresques.
 - — *Pinacothèque.*
 - Madone dans une niche.
 - Assomption.

Annibal Carrache (1560-1609).
- Florence : *Offices.*
 - Portrait d'homme avec un singe.
- Gênes : *Palais Pallavicini.*
 - Madeleine dans un paysage.
- Parme : *Musée.*
 - Mise au tombeau.
 - Six copies d'après le couronnement de la Vierge de Corrège.
- Plaisance : *Dôme. Coupole.* Anges.
- Rome : *Galerie du Vatican.*
 - Le Christ dans l'arc-en-ciel, d'après Corrège.
- — *Palais Farnèse.* Plafond.
- Naples : *Musée national.*
 - Composition satirique contre le Caravage.

Le Dominiquin (1582-1641).
- Bologne : *Musée.* Martyre.
- Grottaferrata : *Chapelle de St-Vitus.* Fresques.
- Milan : *Bréra.* Madone avec Saints.
- Rome : *Saint-Grégoire.*
 - Martyre de saint André.
- — *Église Saint-Louis des Français.*
 - Mort de sainte Cécile.
- — *Église Sainte-Marie des Anges.*
 - Martyre de saint Sébastien.
- — *Palais Barberini.*
 - Le Déluge.
- — *Palais Borghèse.*
 - Diane et les Nymphes.
- — *Palais Rospigliosi.*
 - Paradis.
 - Triomphe de David.
- — *Galerie du Vatican.*
 - Communion de saint Jérôme.

TABLE DES ŒUVRES.

Artistes.	Lieux.	Œuvres.

Le Dominiquin (suite).
- Rome : *Villa Ludovisi*.
 - Paysages.

Le Guerchin (1590-1666).
- Plaisance : *Dôme*.
 - (Coupoles). Prophètes, Sibylles et allégories.
 - — *Église Sainte-Croix*.
 - Salomon et la reine de Saba.
- Turin : *Galerie*.
 - Religieuse avec un enfant de ch
- Rome : *Vatican*.
 - (Musée). Christ et Thomas.
 - Sainte Marguerite de Cortone.
 - Madeleine.
 - — *Palais Spada*.
 - Judith.
 - Mort de Didon.
 - — *Villa Ludovisi*.
 - (Casino). L'Aurore.
 - La Gloire.
- Bologne : *Musée*.
 - Vierge adorée par les Chartreux.
 - Vesture de saint Guillaume d'Aquitaine.
- Florence : *Palais Pitti*. Saint Sébastien.
- Gênes : *Palais Pallavicini*. Mucius Scævola.
- Milan : *Brera*. Répudiation d'Agar.
- Naples : *Galerie*. Martyre de saint Pierre.
 - Mariage mystique de sainte Catherine.
 - Portraits.

Le Guide (1574-1642).
- Bologne : *Musée*.
 - Saint André Corsini.
 - Madone della Pieta.
 - Charité.
 - Vœu de peste.
 - Massacre des Muvients.
 - Ecce Homo.
 - Dessin à la craie.
- Florence : *Palais Pitti*.
 - Cléopâtre.
 - Saint Pierre repentant.
 - Portraits de Saints en bustes.

| Artistes. | Lieux. | Œuvres. |

Le Guide
(suite).

- Florence : *Offices*. Bradamante et Fiordospina.
- Son portrait.
- Gênes : Saint Ambroise.
- Assomption.
- — *Palais Adorno*. Judith.
- Naples : *Musée*. Crucifixion.
- — *Église Saint-Martin* (chœur). Naissance du Christ.
- Rome : *Casino Rospigliosi*. (Plafond). * L'Aurore.

Maratta
(1625-1713).

- Rome : Sainte-Marie du Peuple. Assomption.
- — *Palais Barberini*. Figure d'Apôtre.
- — *Palais Corsini*. Vierge avec l'Enfant.
- — *Palais Doria*. Vierge avec l'Enfant endormi.

ÉCOLE TOSCANE

XVIIᵉ SIÈCLE

Ange Allori
dit le **Bronzino**
(1501-1572).

- Rome : Portrait de Machiavel.
- Florence : Vénus et Cupidon.
- — *Offices*. J.-C. aux limbes.
- Annonciation.
- La déposition de Croix.
- Sainte Famille.
- Portrait d'un sculpteur.

Alexandre Allori
dit le **Bronzino**
(1535-1607).

- Florence : La Pêche (sur ardoise).
- Portrait de Justin de Médicis.
- Les noces de Cana.
- Sacrifice d'Isaac.
- Suzanne au bain.
- La Samaritaine.
- La Vierge et l'Enfant.
- — *Offices*. Prédication de saint Jean l'Évangéliste.

| Artistes. | Lieux. | Œuvres. |

**Cristoforo Allori
dit le Bronzino
(1577-1621).**
Rome : J.-C. aidé de Simon le Cyrénéen.
Vierge douloureuse.
Vénus avec un satyre et un enfant. Portraits.
Florence : Madeleine pénitente.
Jésus-Christ endormi sur la Croix.
La Vierge et l'Enfant.
Judith.
Épiphanie.
La Cène.
— *Offices*. Portraits de Bronzino et de sa femme

**Carlo Dolce
(1616-1686).**
Rome : *Palais Corsini*. Ecce Homo.
Sainte Apollonia.
Vierge.
Madeleine repentante.
Florence : *Musée Pitti*. Descente du Saint-Esprit.
Ecce Homo.
Saint Clovis des Cordeliers, en prière.
Sainte Lucie.
Sainte Galla Placida.
Portrait d'Angelico de Fiesole.
J.-C. aux Oliviers.
Sainte Famille.
— *Offices*. Son portrait.

ÉCOLE NAPOLITAINE

XVIIᵉ SIÈCLE

**Michel-Ange
Caravaggio
(1569-1609).**
Florence : *Offices*. Méduse.
Gênes : *Palais Brignole-Sale*.
Résurrection de Lazare.
Naples : *Certosa di S. Martino*.
Le reniement de saint Pierre.
Modène : *Galerie*. Deux buveurs.

| Artistes. | Lieux. | Œuvres. |

Michel-Ange Caravaggio (suite).

Rome : *Saint-Louis des Français.*
 Histoire de saint Mathieu.
 Galerie du Vatican. Mise au tombeau.
 Sainte Famille.
 Déposition.
— *Capitole.* Prophétesse.
 Palais Corsini. Circoncision.
— *Palais Spada.* Éducation de la Vierge.
 Palais Sciarra. Des joueurs.
Turin : *Galerie.* Joueur de flûte.

Ribera (1588-1656).

Naples : *Musée national.*
 * Saint Sébastien.
 Saint Jérôme et l'Ange du jugement dernier.
 Bacchus (1626).
 Prophètes et Saints.
 Certosa di San Martino.
 (Trésor). Déposition de Croix.
 (Église). La communion des Apôtres (1651).
 (Ch. de Saint-Ugona). La Cène.
— *Cathédrale Saint-Janvier.*
 (Chapelle Saint-Janvier). Saint Janvier sortant de la fournaise ardente.
Trevi : *Ég. Mad. delle Lagrime.*
 Sainte Catherine et sainte Cécile.
— *Église San Martino.*
 Madonna della Mandorla.
 Hôtel de Ville.
 Couronnement de la Vierge.
Todi : *Église des Réformés.*
 Retable.
Rome : *Galerie du Vatican.*
 Saint Stanislas Kotska.
— *Musée du Capitole.*
 Apollon et les Muses (fresque).
Parme : *Musée.*
 Vierge trônant.
Turin : *Musée.*
 Homère.

TABLE DES ŒUVRES.

Artistes.	Lieux.	Œuvres.

Salvatore Rosa
(1615-1673).

- Naples : *Musée national.*
 - * Jésus disputant parmi les Docteurs.
 - * Parabole de la paille et de la poutre.
- Rome : *Palais Colonna.*
 - Paysages.
 - : *Palais Chigi.*
 - Poète poursuivi par les Satyres.
- Milan : *Bréra.*
 - Paysages.
 - Vierge et Saints.
- Florence : *Palais Corsini.*
 - Batailles.
 - Paysages.
- — *Offices.*
 - Paysages.
- — *Pitti.*
 - Paysage avec Diogène.
 - Paysage nommé la " Pace ".
 - Conjuration de Catilina.
 - Batailles.
 - Le guerrier.
 - Autre guerrier.
 - Son portrait.

Luca Giordano
1632-1705).

- Naples : *Musée.*
 - Sémiramis à la défense de Babylone.
 - Descente de Croix.
 - Vénus au faune.
 - Saint Xavier baptisant des Indiens.
- — *Certosa de San Martino.*
 - (Trésor). Histoire de Judith.
 - Le serpent d'airain.
- Rome : *Palais Doria.*
 - Cuisinière avec volailles.
- Milan : *Bréra.*
 - Vierge et Saints.

BIBLIOGRAPHIE

Vasari. — *Le opere con nuove annotazioni e commenti de Gaetano Milanese.*

Rosini. — *Storia della Pittura Italiana.*

Guasti. — *Rime de Michel Agnolo Buonarotte.*

Crowe et Cavalcaselle. — *History of painting in Italy.*

Ruskin. — *Giotto.*

Burckhardt. — *Le Cicerone.*

Burckhardt. — *Cultur der Renaissance.*

Muntz. — *Histoire de l'art pendant la Renaissance.*

Henri Beyle. — *Histoire de la Peinture en Italie.*

Charles Blanc. — *Histoire des Peintres.*

Lafenestre. — *La Peinture italienne.*

TABLE DES MATIÈRES

A. *architectes*. — S. *sculpteurs*. — P. *peintres*

	Pages.
Albani (L'Albane). P.	289
Alberti (Léone Battista). A.	34
Allegri (Corrège). P.	175-194
Amadeo. A. S.	84
Angelico (Fra). P.	124
Arretino (Spinello). P.	97
Arnolfo (Cambio). A.	30
Barbarelli (Giorgione). P.	247
Barbieri (Guerchin). P.	289
Bartolo (Domenico di). P.	97
Bartolo (Taddéo di). P.	98
Bartolommeo (Fra). P.	164
Bassano. P.	
Bazzi (Le Sodoma). P.	170
Beccafumi (Domenico).	172
Bellini (Jacob). P.	241
Bellini (Gentile). P.	242
Bellini (Jean). P.	243
Benvenuto (Gir. da). P.	97
Bernin. A. S. P.	38-40
Bologne (Jean de). S.	65
*Buon. A.	42
Bonifazio. P.	257

	Pages.
* Boltraffio (Ant.). P.	263
Bordone (Paris). P.	255
Botticelli. P.	134
Borgognone. P.	262
Borromini. A.	40
Bramante. A.	32-36
Bramantino (Suardi). P.	262
Brunellesco. A. P.	33
Buoninsegna (Duccio). P.	95
Caliari (Paul Véronèse). P.	251
Cambio (Arnolfo di). A.	29
Canaletto. P.	252
Carrache (Aug.). P.	287
Carrache (Annibal). P.	286
Carrache (Louis). P.	285
Carrache (Antoine). P.	287
Carrache (François). P.	288
Carraciolo. P.	295
Caravage (Michel-Ange). P.	293
Caravage (Polidore). P.	277
Carpaccio. P.	245
Castagno (And. del). P.	111
Cellini (Benv.). S.	64
Conegliano (Cima di). P.	246
Cimabue. P.	83
Civitali (Matteo). S.	6
Corrège (Ant. Allegri). P.	175-195
Cosimo (Piero di). P.	139
Crivelli. P.	240
Dolce (Carlo). P.	
Dolci (Jean di). A.	36
Dominiquin. P.	289
Donatello. S.	56
Fabriano (Gentile da). P.	113-240
Ferrari (Gaudenzio). P.	265

	Pages.
Fiesole (Fra Angelico). P	124
Fiesole (Mino da). S	62
Filarète. A. S	32-35
Foppa. P	155-262
Forli (Melozzo da)	115
Francesca (Piero della). P	113
Francia (Raibolini). P	163
Fungai (Bern.). P	170
Gaddi (Taddeo). P	92
Ghiberti. S	52
Ghirlandajo. P	139
Giocando (Fra). A	36
Giordano (Luc.). P	296
Giorgione. P	247
Giottino. P	38
Giotto. A. P	30, 79, 85
Giovanni (Ben. di). P	97
Giovanni (Matteo di). P	97
Gobbio (Il Solario). P	263
Gozzoli (Benozzo). P	129
Guerchin. P	289
Gucci (Aug. di). S	61
Lapo (Arnolfo di). A	29
Lippi (Fra Filippo). P	132
Lippi (Filippino). P	138
Lombardi (Ant.). S	43
Lombardi (Girol.). S	43
Lombardi (Martino). A	43
Lombardi (Moro). A	43
Lombardi (Pietro) A. S	43
Lombardi (Tullio). A. S	43
Longhi. P	252
Lorenzetti (Ambrogio). P	89, 92
Lorenzetti (Pietro). P	89
Lotto (Lorenzo). P	249
Luini (Bernardino). P	264

Maderna. A... 38
Majano (Bened.). A. S........................... 35, 62
Mantegna (André). P............................... 152
Maratta (Charles). P............................... 282
Masaccio. P.. 106
Masolino. P.. 105
Masuccio. A. S....................................... 29
Memmi (Simone). P............................. 91, 95
Messine (Antonello). P........................... 241
Michel-Ange. A. S. P............. 37, 63, 174, 200
Michelozzo. A. S..................................... 34
Moretto (Aless. Bonvicino). P................. 281
Murano (Ant.). P..................................... 239
Murano (Bart.). P................................... 239
Mysticisme.. 77

Orcagna (Andréa). A. S. P............... 31, 51, 89

Palladio (Andréa). A. S. P....................... 39
Palma (le Vieux). P................................ 248
Palma (le Jeune). P............................... 249
Pérugin. P... 151
Peruzzi (Baldass.). A. P..................... 38, 171
Pietrasanta. A.. 35
Pietro (Sano di). P.................................. 97
Pinturicchio. P....................................... 160
Piombo (Séb. del). P............................. 256
Pise (Nicolas de). A. S...................... 29, 47
Pise (Jean de). A. S.......................... 29, 49
Pise (André de). A. S........... 30, 50, 52, 240
Pollajuolo (Ant.). A. S. P....................... 112
Pollajuolo (Piero). S. P......................... 112

Quercia (Jacopo). A. S....................... 32, 54

Raphaël. A. S. P................... 37, 38, 175, 185
Reni (Guido). P..................................... 288
Ribera. P... 294

TABLE DES MATIÈRES.

Pages.

Robbia (Luca della). S.. 59
Robbia (Amb. della). S.. 61
Robbia (Andréa). S... 61
Robbia (Giov.). S.. 61
Robusti (Tintoret). P... 250
Romano (Guilio). A. P... 38, 276
Rosa (Salvatore). P.. 295
Rosselli (Cosimo). P... 139
Rossellino. A. S.. 35, 62

Salerne (Andréa). P.. 276
Sanmicheli. A.. 39
Sangallo (Ant.). A... 35
Sansovino (Andr.). S... 35
Sarto (Andr). P.. 167
Savonarole... 79
Scamozzi. A.. 43
Sesto (Cesare da). P... 266
Sienne (Guido de). P... 94
Sienne (Ugolino de). P... 51
Signorelli. P.. 117
Sodoma. P.. 170
Squarcione. P.. 151
Suardi. P.. 262
Symbolisme... 74

Talenti. A... 30
Tiepolo. P... 252
Tintoret. P.. 250
Titien. P.. 253

Uccello. P... 111

Vaga (Perino del). P... 267
Vanvitelli. A.. 40
Veneziano (Dom.). P.. 38-214
Véronèse. P.. 252
Verrocchio. S. P... 58

	Pages.
Vinci (Léonard de). A. S. P.	174-177-263
Vittoria. A. S.	43
Vivarini (Ant.). P.	239
Vivarini (Luigi). P.	239
Volterra (Daniele). P.	222

www.ingramcontent.com/pod-product-compliance
Lightning Source LLC
Chambersburg PA
CBHW070954240526
45469CB00016B/309